構成（一）

楊清田 編著

三民書局

國家圖書館出版品預行編目資料

構成(一)／楊清田編著.--初版.--臺
北市：三民，民86
　　冊；　　　公分
　　參考書目：面
　　ISBN 957-14-2691-1 (平裝)

1. 美術工藝-設計　　2. 構圖(藝術)
960　　　　　　　　　　　　　86012133

國際網路位址　http://sanmin.com.tw

© 構　成 (一)

著作人　楊清田
發行人　劉振強
產著作財權人　三民書局股份有限公司
發行所　三民書局股份有限公司
　　　　地址／臺北市復興北路三八六號
　　　　臺北市復興北路三八六號
　　　　電話／五〇〇六六〇〇
　　　　郵撥／〇〇〇九九九八——五號
印刷所　三民書局股份有限公司
門市部　復北店／臺北市復興北路三八六號
　　　　重南店／臺北市重慶南路一段六十一號
初版　　中華民國八十六年十一月
編號　　S 96006
基本定價　捌元陸角
行政院新聞局登記證局版臺業字第〇二〇〇號

ISBN 957-14-2691-1 (平裝)

自序

　　構成，對一般人來說或許仍是陌生而不易理解的，但對學習設計的人來說，其實應早有接觸。就理念及發展源流來看，「構成」原本就是藝術創作或設計活動的一部分，後來更成為設計教育中的一項主流。個人對於構成的接觸，也是經由設計教育而來。透過「基礎設計」的教學與研究，不斷發現「構成」教育的價值與重要性，經過多年教學的體驗，累積了不少的經驗與成果，或許可以提供同好或學習者參考，此亦多年從事設計教育之心願也。

　　構成學習的重點包括三方面：材料的體驗、美感與創造力的開發。追求美感為藝術的本務、創造也是藝術的命脈，因此如何增進對態形美的感受性，以及開發源源不絕的創造力，實乃構成教育的重要課題，當然，這些目標又必須透過對材料的體驗去完成。為了兼顧學習者在理論思考與實務操作上的平衡發展，本書除了介紹多方面的學理、說明構成的方法之外，更廣泛引用實際的作品、圖片以為參考或佐證。當然，在此應感謝熱心的學者與先進朋友們提供的精彩圖片，使本文增色不少。還有課堂中參與實習製作的同學們，由於你們的努力與付出，提供了更多元化的構成創造實例，將為後學者增強學習的信心與力量。可惜因參與者與圖片眾多，未能逐一詳加記述，謹在此致上由衷的歉意與謝意。

　　最後，感謝三民書局的鼎力支持，促成本書之完成與出版。相信由於您們的投入，必能對國內藝術或設計教育產生應有的貢獻與迴響。又，由於成書時間匆促，疏漏在所難免，冀望設計各界先進不吝指正，謝謝！

楊清田

八十六年八月於臺北

1

目
次
……

構 成
（一）

目次 ……

構成
（一）

目
次……

構 成
（一）

第一章

構成概論

一、構成教育的源流

1.「構成教育」的起源

　　「構成」，在今日似乎已是普遍的名詞，尤其在設計領域中最為常見。例如「平面構成」、「立體構成」、「視覺構成」或「構成基礎」等，都是表示設計活動中的一種專門現象。不過，有關「構成」一詞的出現，以及「構成教育」的發展，歷史並不算久遠，其來源、意義與功能的定位等，亦尚在發展中。

　　對中文來說，「構成」一詞原本並無特殊的意義，一般只當「造成」或「構造」解釋；與藝術或設計亦無直接的關聯。不過，對同樣使用中文漢字的日本人來說，「構成」卻是一項專門的學術領域與專業名詞。根據日本筑波大學構成研究科主任朝倉直已教授的研究指出：在造形領域中，「構成」成為專門語的過程，大概有兩種來源：一是來自本世紀初發生於俄國的前衛藝術運動(Constructivism)之譯語，如「構成派」、「構成主義」、「構成主義藝術」等；二為包浩斯所使用的Gestaltung一語亦被譯為「構成」。而以上述文字為名的造形教育，即稱為「構成教育」。❶ 可見，「構成」的用語雖然起自日本，但「構成教育」的理念，實則源自西歐之藝術運動與設計教育理念發展而成的。

　　「構成主義」及「包浩斯」兩項藝術活動都發生在二十世紀初，其造形理念大體相似。前者約在大正年間(1912～1926)被介紹到日本；後者，則由曾在包浩斯就學的留學生川喜田煉七郎、水谷武彥等人將Gestaltung的理念傳到日本。其中，尤以德國包浩斯(Bauhaus)設

計學校的「預備教育」課程，與「構成教育」的關係最為密切，可以說是「構成教育」的真正起源。

2.包浩斯的預備教育

包浩斯(Bauhaus)是德國建築家格羅佩斯(W. Gropius, 1883～1969)1919年創立於威瑪(Weimar)的設計學校。1925年遷校至狄索(Dessau)，1932年再遷到柏林。至1933年7月因政治因素而關閉。

包浩斯的教育精神，主要來自當時蓬勃發展的純粹主義、表現主義、達達與構成主義等現代藝術思潮之影響，希望消除過去工匠(Craftsmen)和藝術家(Artist)之間的隔閡，發揮技術與藝術相結合的優點，以培育現代造形的人力。其教育過程一般分為三階段：初期為六個月，稱為基礎教育或預備教育；中期為時三年，為專業訓練或發展教育；後期期限不定，主修建築。內容如下：

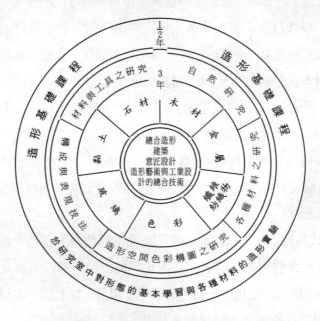

▲ 圖1-1　1923年包浩斯所發展的教育課程架構

第一階段（基礎教育）：實施基本形態訓練和自然材
　　　　　　　　　　　料的體驗與構成練習。

第二階段（形態教育）：包括自然研究、材料分析、
　　　　　　　　　　　材料與工具研究、構成與表
　　　　　　　　　　　現技法、造形空間色彩構圖
　　　　　　　　　　　之研究。

第三階段（工廠實習）：包括石材、木材、金屬、黏
　　　　　　　　　　　土、玻璃、色彩與編織工等。

　　包浩斯課程的主要特色在基礎教育(Vorlehre)；是針對新入學的新
生在進入專業教育前所實施的訓練，包括形態、色彩、材料與質感等
三方面。其課程由瑞士的畫家兼教育家伊登(J.Itten)負責規畫和主持，
主要目標包括三方面：

1. 自由解放學生的創造力，以發展學生之天賦才能。
　 從經驗與認識中，使學生走向真正的藝術製作。脫
　 離一切的因襲，使學生有勇氣走向自由創作之路。

2. 為了幫助學生容易選習其專攻科系，盡可能地利用
　 實際之材料來練習構成，並注意對材料質感的實
　 習。把木材、金屬、玻璃、石材、黏土、纖維等
　 材料，盡量給予學生實習的機會，以探討學生之個
　 性是否適合某種領域，而能發展他們的創作活動。

3. 為了使學生將來能成為一個藝術家，教授學生做為
　 藝術家所必須的技術以及基本原理。透過研究形態
　 與色彩之諸原則，使其觀察力發展到客觀的世界。
　 形態與色彩，有屬於主觀的表現與客觀的表現兩

種，這兩種不同的表現，其實是以多樣之面貌相互交錯著，而從研究製作之過程中，讓學生注意到這種現象。❷

由於包浩斯的基礎教育，重視經驗的程度甚於知識，尤其重視手腦並用，以及解放式的啟發教育，與過去理論式的教育方式不同，因此廣受世界各地美術教育團體的關注和採用。

當然，包浩斯教育的方針也是經過一番論爭之後形成的；如格羅佩斯與伊登之間的見解就頗有紛歧。於是，在1925年4月遷到狄梭後，人事與課程均作了調整。基礎課程改由阿爾伯斯(J. Albers)與那基(L. Moholy-Nagy)接替指導，時間由半年改為一年，教學目標也修正為：(一)基礎的製作實習；(二)基礎的造形實習；(三)基礎的科學知識。其中(一)項由阿爾伯斯擔任，(二)項由那基負責，(三)則由其他講師擔任。如此，一方面打破過去完全由一人擔當的制度，另一方面在教學目標和內容上作了修正；個人的表現漸為減弱，而加重了製作實習以及科學知識的講授比例。不僅課程出現制度化的面貌，注重「基礎」的教育色彩也更為明顯。從此，預備教育演變成一項完整、獨立及有制度的基礎課程。

包浩斯教育雖然在德國發生，但發展並不順利。由於政治因素的影響，其理想並未受到政府的支持，1933年7月，甚至在納粹政權的壓力下關閉。然而，包浩斯的理念與精神卻未因此消失，反而因其重要成員與學生的流散，而擴展至世界各地。❸ 其中，在日本，則有留學生水谷武彥等，回國後掀起的造形（構成）教育運動，不僅使包浩斯的教育延伸到亞洲，更發展出極具特色的「構成教育」。此外，由伊登、阿爾伯斯、那基、克利、康丁斯基等學者所發表的色彩及造形教育著作，對後來的設計及藝術教育，也產生積極而重大的影響。

3.日本構成教育的發展

由「構成」的用詞可知，「構成教育」的淵源，與「構成主義」或包浩斯的Gestaltung（構成）具有密切的關係。而日本學者所謂的「構成」，不僅繼承了這些藝術運動的精神與內涵，同時也將這些造形教育的課程制度，應用於設計教育以及推動現代藝術的發展上。

(1)「構成教育運動」

根據藤澤英昭教授的研究指出，首先把包浩斯教育介紹到日本的，是在狄梭時代留學的建築家水谷武彦、山脅巖及其夫人。特別是水谷武彦，早在1927年即已將預備課程的一部分介紹到日本了。不過，真正對日本設計教育產生衝擊的，則是建築家川喜田煉七郎所設立的新建築工藝研究所（構成教育研究所）進行的一連串活動，主要包括：

- 1932年12月1日發行 “ *I see all* ” 的建築工藝雜誌，開始對包浩斯教育做一般化的推廣。「構成」的翻譯語首次公開。同年，東京文理科大學的桐光會出版以「構成教育」為名的雜誌。
- 1934年學校美術學會出版了《構成教育大系》（川喜田煉七郎、武井勝雄共著）。明治小學教師山本隆亮在竹早女子師範學校公開教授「構成教育」。
- 1936年武井勝雄和間所春發表《構成教育之新圖畫》（學校美術學會出版）。❹

這就是所謂的「構成教育運動」，不僅成功地踏出「構成教育」的第一步，更引起社會各界普遍地共鳴。「構成教育運動」的特色，除了主張把包浩斯的預備教育內容作為專門性教育之外，並將它導入

於中小學的普通教育之中。以《構成教育大系》為例，包括單純化練習、組合、繪畫練習、合成攝影、照相術、立體練習、機能形態等，均不斷地介紹包浩斯的教育及其作品的新地位，對於普通教育來說，特別深具意義。這種目標，後來雖然因為軍國主義的氣氛影響而未能落實，但已有部分內容被當作國民學校的圖畫或工藝課的製作課題。這對戰後日本設計教育及設計活動的蓬勃發展與成就，具有深遠的影響。

(2)構成教育的課程發展

二次大戰結束之後，其實才是日本構成教育真正發展時期。1949年，東京教育大學改制，將原本屬於高等師範學校的藝能科納入教育學院，並分成藝術學、繪畫、雕塑、構成、工藝等五個專攻的學系，可說是大學中首次設立「構成」專攻及講座的開始。自此，構成教育正式在大學的專門教育與中小學的各級學校中廣為施行。1955年，日本文部省（教育部）修訂中小學學習指導綱領，將「構成」定為正式使用的術語，並在培養師資的大學中，逐一增設「構成」學科，成為與繪畫、雕塑等平行而獨立的術科了。

大學「構成」科（學系）的教學內容，與包浩斯預備教育之作為基礎教育的本質大致相同。不過從大一到大四都接受構成課程，顯然比包浩斯預備教育的時間（半年，後延為一年）增強許多，在研究所裡甚至要進一步研究構成的理論，內容與份量更為精進。可見在日本，「構成教育」除了橫向地做為各種專門課程的基礎教育之外，也在縱向上發展成專門的研究領域了。

(3)構成教育的專業化

1973年，東京教育大學遷校，並改名為筑波大學。此時，構成教育的架構又產生了變革。由於工商經濟發展的需求影響，設計領域的學問日益分化，原來屬於藝術部門的「構成」主修（1975年開始招生）也產生分化；原本屬於「構成」領域的印刷、攝影、視覺傳達設計等

課目被獨立劃出，另外成立「視覺傳達設計」的專攻。如此，「構成」再度排除了實用性的範圍，而僅保留完全純粹的「構成」教育。

　　在今日，日本的「構成」教育，除了繼續植根於中小學的普通教育外，在各設計或現代藝術有關的大學或研究所，更有普遍性的發展。如東京藝大和筑波大學等，都設有「構成」的專門研究，「平面構成」、「立體構成」、「色彩構成」、「空間構成」、「動構成」、「構成技法」、「視覺構成」、「構成演習」、「構成概論」、「構成特論」等，都是常見的主要課程。「構成」除了在設計的基礎教育中，被當做綜合性的研究之外，也不斷地深入發展，開拓出更廣泛的領域，甚至成為一門向外輸出的學術成就了。

二、構成的領域

1.「構成」的語源和意義

　　就中文來說，「構成」一詞含有構造、形成的意思，除了與建築上的「結構」或繪畫上的「構圖」相關之外，似乎並無其它特殊意義。然而她對日本人而言卻不同。根據「構成」一詞的來源可知，它一方面是指德國包浩斯教育中的基礎課程Vorlehre（德文）；Vor- 相當於英文的Pre-，也就是預備、先前的意思，而lehre則等於英文的Teaching或Lesson的意思。因此，「構成」就是指學生進入專業設計之前的預備教育課程。

　　又，「構成」之名，也取自前衛藝術運動「構成主義」(Constructivism)的譯名，可見「構成」也含有「構成派」藝術的創作意味。❺ 前日本東京教育大學構成科教授高橋正人指出：「構成這一

名詞，在設計或藝術領域裡，是意味著英文的Construction，即具有狹義的『組合』與較廣義的『形式』及『造形』等兩種意思。後者之含義，據說是水谷武彥先生留學德國初期包浩斯時，把德語的"Gestaltung"譯成『構成』而來的。」❻ 藤澤英昭教授也指出：「構成一詞之公開使用，主要是起因於包浩斯把自己稱為『一所以Gestaltung為目的的學校』……而被介紹到日本……。」❼ 可見「構成」的觀念主要仍取自Gestaltung的內涵，即具有重視形態、完形或造形研究的意義。

《設計小辭典》對「構成」的解釋為：「以形態、材料為素材，給以視覺的或精神力學的組織。此時，各個構成要素必須是純粹形態或是抽象形態，也就是說避免任何的描寫或具有象徵的意義，但是，並非只是機械性的操作，而是含有知的直觀操作。構成如果是純粹為感覺的表現時，是為無目的的構成；若為有目的時，便為有目的的構成。」❽ 由此可以看出，「構成」的主要意義包括：(一)屬於形態和材料的組織問題；(二)強調純粹或非具象的要素與知的直觀操作；(三)可分為「無目的」與「有目的」的構成兩種。其中，因強調純粹或抽象的要素，和常以幾何造形的表現為主，而常被誤解為只是歐普藝術(Optical Art)或四方連續的「圖案」範圍。其實，使用幾何形表現的藝術，並非只有歐普藝術一種，而構成除了表達視覺效果之外，還要重視精神力學的組織，即「知」的直觀操作，因此並非單純的圖案可以相提並論的。

2.構成與「設計」的關係

所謂「設計」(Design)，原指「以記號表示計畫」的意思。隨著時代的變遷，設計的意義也有不同的詮釋。《設計小辭典》說：「Design可譯為圖案、設計或意匠。狹義來說，為圖案裝飾的意思。廣義來說，是指所有關於造形活動的計畫，即在製作具有某特定用途

▲ 圖1-2 以幾何形為主的構成

的東西時，其合乎用途，而且具有最美的形態之計畫、設計。」❾可見「設計」的範圍很廣，雖然重點是在計畫，但其結果需兼顧「實用」與「美感」的功能。

　　有關「設計」概念的形成，從十九世紀「美術工藝運動」(The Art & Craft Movement)開始即有論爭。而至包浩斯時代，那基(L.Moholy - Nagy)等人提出的主張認為：「設計並不只是表面的裝飾而已，而是指具有種種用途、目的，並且統合了社會性、人間性、技術性、藝術性、心理性、生理性等諸要素，並在工業生產的軌道上，計畫或設計可能生產的製品技術。」❿ 從此賦予設計更完整的概念，

而成為現今設計概念的主流。

　　然而，在產業經濟發達之後，學問與技術明顯出現分化的傾向，如建築設計、室內設計、工業設計、商業設計……等均稱為「設計」。這些設計，本質上均以解決實用的目的為主，但也並不排除「美」的需求。足見「實用」與「美感」都是設計必備的條件。因此可以說：「製造實用且又美觀的東西，便是設計。」❶ 是對現代「設計」最簡單的註解。然就整體造形活動而言，是否有一種「無實用性」或「無目的」的「設計」？要之，就是專業設計之前的預備教育，或說造形設計中的基礎設計。換言之，「構成」雖然可以分成「無目的」與「有目的」兩種，但其中「有目的」的構成，其實就是屬於「設計」的範圍；而只有「無目的」的造形，才是「構成」的真領域。

3.構成與「基礎造形」的關係

　　「構成」與「專業設計」之間的關係，可以「基礎科學」與「應用科學」作比喻。高橋正人教授說：「構成與那些專門的設計，兩者之關係如同數學、物理學等之純粹科學對與那些建築、造船等工程科學之關係相同。數學、物理學其起源實發端於土地測量或建築等之具體需要，可是其研究越發展下去時，雖與具體的工程技術還保留密切之關係，到最後就不得不獨立去開拓自己的研究領域。」❷ 因此，在造形領域中，「構成」與「基礎造形」的地位極為相近。如工業設計或印刷設計，必須得到其他專門領域的協助，才能求其成品的完美；以美學、心理學、構成理論等作為基礎學問，再以人體工學、傳播理論等作為基礎工程學的研究，最後配以設計製作、印刷、攝影等實際技術而得以完成。而這種「非專業」的學問，在日本即被直接稱為「基礎設計」，而與專業設計的課程並行。

　　朝倉教授更明白指出，「構成」就是「基礎造形」的教育。他說：「……在多數美術或設計系統的學校或學科來說，構成即被作為

造形的基礎教育來實踐。但是作為『基礎造形』的『構成』，其立場便不一樣，它已不是衹在研究所謂『造形基礎』中以初學為對象的簡單問題，它不如說，在包括這些問題的同時，還必須超越這些問題。」❸ 他也舉醫學中的「基礎醫學」為例，強調它是各種臨床醫學中共同的重要學問，故為醫學研究的專門領域。❹ 可見，構成就如同「基礎造形」一樣，不但是造形的基礎，同時也是一門綜合性的獨立學問。目前，日本筑波大學對於構成之研究與教學實施，即採取這種觀念架構；如表一，可以清楚看出構成教育研究的學術領域，一方面是商業設計、工業設計或環境設計等，各種專業造形活動的基礎，另一方面它又自成一獨立的學術領域，為完全不涉「實用性」的造形創作，也可以稱為「現代藝術」的領域。

表1-1　筑波大學的「構成」架構 (取自《基礎設計教育》)

環境設計	建築設計	工業設計	工藝設計	商業設計	構成 現代藝術
構			成		

4.構成的內容與分類

(1)構成的分類

構成研究的範圍很廣，其內容依性質亦可作簡單的分類。一般依其有無實用目的，分為「純粹構成」與「目的構成」兩大類，前者包括形態構成與色彩構成，甚至材料、質感、力學與動態等構成；後者，則包括各種設計。

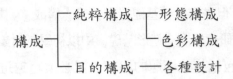

構成依其形式，則可分成空間性與時間性構成兩種，前者包括二次元（平面）與三次元（立體）之構成；後者則有靜的與動的構成之分。

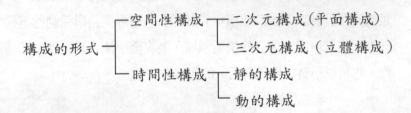

(2)純粹構成的內容

構成研究的主題，應在無實用目的的「純粹構成」部份。高橋教授指出：「構成研究，並不以能應用到實際的設計上去作為它之直接目的。實際的設計常要考慮到顧客之嗜好、流行、現在之技術及成本等重要問題，因而常受到很大的約束。……而純粹之構成研究，就不考慮這些約束，而是如追究形態開拓之可能性、探求目前使用之材料以外尚有那些材料可供表現、配合不斷發展之製作技術尋求其造形可行性，甚至為了構成研究之結果能具體化起見如何改良技術性之問題等。」[15] 朝倉教授則指出：「所謂基礎造形……，具體地說就是形態、色彩、質感、構圖、表現法，或美的感覺、直覺力發展的教育方法，以及機器、材料的造形可行性之研究等。」[16] 可見，「純粹構成」不受時代性、地方性、社會性與生產性影響，最能表達藝術創作的理念，也符合包浩斯預備教育以形態、色彩與材質的體驗為目標的教育理想，是構成教育的真正內涵。

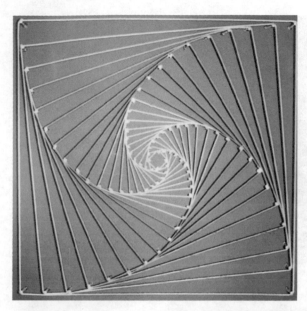

◀圖1-3　純粹構成

圖1-4　目的構成 ▶

▲ 圖1-5　動態構成 ──可以變換動作的場景

　　構成學習的內容，以整體的「視覺要素」為對象，包括人類看物
體時所要認識的各要素。具體而言，「構成就是將純粹材料的視覺要
素之點、線、面、體自由地處理，在體驗上生動把握到的材料，加上
色彩、光與運動，依照平衡、韻律、變化、統一、對比、調和的構成
原理，做視覺性與感覺性的組織，從二次元的平面構成、三次元的立
體構成，跟著四次元的運動，而發展到空間構成。」❶❼ 可見構成學
習，就是以這些視覺材料的活用，為其教育的內容。

三、構成學習的目標

1.構成教育的目標

　　構成教育的精神雖然是移植自德國的包浩斯，但在日本導入的過
程中已有相當的變化，而由於社會環境的變遷，構成教育的目標也迭

有調整。如早期將構成導入普通教育，以「發掘一般人之潛在創作能力」為目標，並將構成視為獨立的基礎教育。而後，由於經濟性的需求與「設計」熱潮的興起，構成教育漸為實用性的設計目標所淹沒，而淪為設計教育的基礎而已。這種轉變，在日本亦為學者所憂心忡忡，甚至批評為「構成教育的不幸」。於是一般認為：構成教育不能只當作包浩斯的遺產，而必須把它從設計的基礎練習之狹窄觀念中分離，並再加以重新的考量。

根據《設計小辭典》的敘述，日本對構成教育採取的基本精神是：「作為『創造性的組織者(Creative Organizer)』之設計家的基礎訓練，從材料的體驗及純粹形態的自由處理出發，加上光和運動的導入而及於空間構成，達到造形感覺的擴張與創造能力的高度化目標。」⑱ 可以看出，構成的主要目標在：作為培養「設計家」的基礎訓練；其課程重點包括：材料、形態、光、運動與空間之體驗；而最終目的是，培養造形感覺與創造力。顯然，這種精神較屬於專業性的構成教育目標。

不過論者亦認為：構成教育似乎不能太偏重專業教育的功能目標；因為若只站在培養「設計家」的觀點，而刻意以現代生活中的設計商品，當作構成教育的內容，對普通教育是不適合的。的確，一般學童學習構成的目的，未必將來都在當設計家，而且若從小就給與一些形式化或只適用於現實社會之實用目的內容，則當其長大之後，整個社會環境改變，在設計活動之發展上，亦將無法達到預期的成果。因此，構成應以非專門性的學習為目標，排除作品中的文學性或機能性意義，以這種立場來完成造形並貫徹其實驗的態度，才是應有的目標。

2.構成教學的目標

廣義來說，「構成」乃是藝術教育的一環，也是造形活動的一部

分。在教學上，應當有其明確的內容，以作為指導者或學習者的目標。根據京都教育大學竹內博教授，在中學造形教育的指導中指出，「構成」學習的目標應該包括三方面：

1.提高對形、色、材料等的感受性，敏銳的感覺，培養造形的感性(sense)。

2.培養形之構成力、配色的能力及活用材料特性之空間構成力等構成能力。

3.學習形的構成法、配色的方法及材料的活用法等，並養成將它應用在造形表現的發想之態度。 ⓳

可見一般構成的學習，應著重於對形、色、材料的感受，及空間構成力的培養，並藉由方法的學習培養創造或想像的習慣。

其實，從專業的角度來看，構成教學的目標也大致相近。以筑波大學為例，其教學目標可為代表；朝倉教授指出：「構成為與美術或設計並列的術科教學，因此應以提昇美感為目標；而且必須教授造形的方法與製作技術。……猶如學習語言時的文法一般，把色彩、形態等造形言語組織起來的造形方法與效果作系統性的研究便極為重要。這些經由學生們的手與頭腦來實驗、體驗、思考；經過此教育的洗禮可以培養出發現、創造嶄新的美之能力；最終的目的則為培育將來能在各領域中展開計畫性、發展性、持續性等傑出創造活動的人才。」⓴而據林品章教授的解析認為：朝倉的教學目標，一方面是「提昇美感」，同時也保留了包浩斯時代「發掘一般人之潛在的創造力」之特色。即，構成教育的兩大目標是：(1)提昇美感能力，(2)培養創造能力。而此目標同時適用於專家的培養與一般人的普通教育。 ㉑

就學習者的立場而言，構成教學除了應重視形、色的美感與創造力的培養外，也不能忽略實質面的材料性體驗。換言

之，構成教學的目標，應包括：材料的體驗、美感的提昇與創造力的開發等三方面才算完整。

(1)材料的體驗

根據包浩斯預備教育的課程架構，第一階段教學的目標之一就是「對自然材料的體驗」。對構成而言，無論形、色或構造性如何，材料的媒介功能仍然不可或缺。如金、木、土、石、毛皮等各類材料，其材質、特性各有不同，而材料價值的發揮，也因創作者的巧妙運用而不同。因此材料的體驗，對於造形的開發與構成的效果均有重大的意義。

材料開發的可能性，一方面來自本身的物理性與化學性，如三態變化、力學、熱學、光學、電磁學以及酸鹼性、氧化、合成等功能。另一方面則來自材料質地的感覺，如木質粗糙、紋理、乾燥；金屬堅硬、重量、光滑；布料柔軟、溫和、輕盈的質感等，都是材質體驗的內容。另外，材料的體驗也包括其加工的技法，如紙材適合折、切、插、黏……，木材要用鋸、鉋、刻、鑿……，或金屬的熔、鑄、鑽、焊……，還有平面構成的彩、繪、噴、染……等技巧，都是材料體驗的課題。

有關材料或質感體驗的教學，早在包浩斯的預備教育中已見豐碩的成果。如伊登(Itten)與那基(Nagy)的基礎教學，都要求學生從事觸感訓練，以便在造形中促成作業材料的改良與演變。那基並為此設計整套訓練材質表現的方法，提供學生從事材質感的體驗，與廣闊的思考方法，對日後造形設計的創新影響深遠。

(2)美感的提昇

構成學習的第二個目標，就是培養對造形的感受性，包括形態、色彩與形式關係的和諧等。「構成」與「設計」的目標不同，通常不必考慮造形的意義或實用條件，而只感受其純粹的形與色彩等要素。因此自然地表達形態與色彩的力量，使人感覺愉悅，則相對的更顯重

◀ 圖1-6　尋找新材料以
　　　構成

▼ 圖1-7　使用不同的材
　　　料表達相同的題材

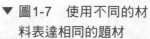

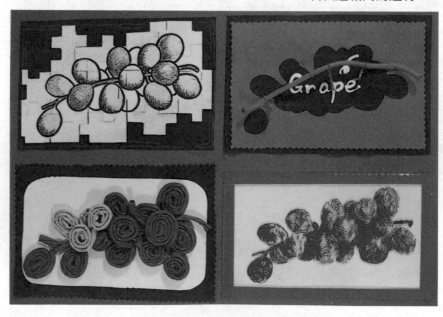

要。按朝倉教授所謂的「提昇美感」目標，其實就是強調造形感受的重要性。他說：「如果說材料、工具、技巧、知性、經驗五者具備即可創造優異的作品時則又不然，因為其中還缺少了極重要的因素。……在藝術的情況來說，這些只是必要條件，卻不是充分條件，因為一個優秀的藝術家或設計家，無論如何，需要有豐富的構想(idea)，及敏銳的美的感性(sense)。」[22] 足見，充實造形美感，或陶冶敏銳的感性，乃是構成教育的重要課題。

造形感覺的內容相當豐富，除了前述有關材質的體驗外，還包括形態上的點、線、面、體及其組合關係，色彩的視覺機能與調和性，以及形式構成的平衡、律動、統一、變化等關係，都是構成感覺的對象。不過，造形感覺追求的「美感」，其實並不容易界定。一般應該透過美學意識，甚至從心理學、生理學的機能去體驗，才能獲得合理的感覺。這種能力，也多少受個人與生俱來的創造力影響。因此，除了觀感之外，尚必須依賴個性與原理之對立分析與綜合，就實際材料多作訓練才能竟其功。

(3)創造力的開發

構成與一般藝術一樣，都在追求創作的目標。由於創作，才能拓展可能，開創未來；由於追求創作，才能激發思考，提昇智慧，發揮藝術教育最高貴的價值。朝倉教授指出：「……對造形藝術家來說，最重要的是『創造力』，而感性與構想之所以重要，乃因它們是構成創造力所不可或缺的要素，至於平面構成的終極目標即在於創造力的培養。」[23] 而榮久庵憲司也說：「所謂造形，就是創造『形』之事宜。實際上創造行為應該包含『工作』、『製作』之意；而造形的『造』之意義是指創造的『造』而言。……」[24] 可見在造形設計中，「創造」是必然的。而構成既為專業造形的基礎，是設計的預備教育，其教學當然必須以創造性的培養為要務，否則一味承襲模仿，造形又有何意義！

▶圖1-8　追求美
感與想像的構成
之一

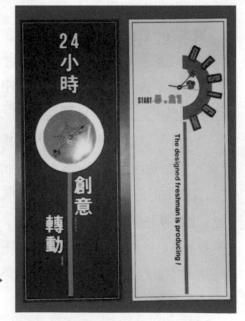

圖1-9　追求美感與 ▶
想像的構成之二

圖1-10　構成是開 ▶
發創造力的最好
教材（以燈泡、
吸管組合成的新
造形、創意性很
高）

　　就心理學而言，創造力(creative ability)其實就是指「擴散思考」
(divergent thinking)的能力。基爾福特(Guilford)指出：經擴散思考而表
現於外的行為，就代表個人的創造力。而此種能力的特徵，又表現在
行為的變通性(flexibility)、獨創性(originality)與流暢性(fluency)三方
面。㉕ 如一個人，能在較短的時間內提出較多（流暢性）不同的解決
問題之方案（變通性），其中又具有與眾不同或突破性（獨創性）的
方案者，即表示其創造力高。「構成」就是以單純的形、色、材質等
要素為對象，從事開創新造形之可能性的活動。

四、臺灣構成教育的發展

1.構成教育的導入

　　「構成教育」的理念，雖然源自德國的包浩斯，但其發展卻成之

於日本。而臺灣地區「構成」教育的導入，受包浩斯的直接影響可能較少，反之受日本的影響成份較大。尤其「構成」名詞的運用，更是經由日本傳承而來。究其原因，至少有以下數端：

1.德國包浩斯教育發展期間(1919～1933)，正值民國初年，為我國新學制制定時期。民國17年完成的新學制系統主要取法自美國 ❿，當時包浩斯教育的理念尚未擴散，自然無包浩斯教育傳入的影響。

2.包浩斯發展期間正值兩次大戰前後，國內內憂外患不斷，不僅「藝術教育」處於萌芽的階段，而所謂「設計」教育亦尚未起步。當時中、德兩國關係並不友善，此期間並未聞有直接進入包浩斯學校之留學生，也沒有帶回或產生如日本之「造形」教育熱潮，亦無所謂包浩斯或構成的專家學者轉進來臺。

3.二次大戰結束前(1945)臺灣受日本統治，各項教育、文化制度受日方影響很大。光復後，兩地（國）人民往來及文化交流仍然頻繁。一般認為，「構成」的理念，是在國內設計活動開始正式發展時由日本傳入的。因為當時在日本「構成教育運動」已普遍展開，具有完整的「構成教育」體系與內容，在各大學中，關於視覺藝術的範圍裡，也有對於構成的專門研究及教育。因此，「構成」教育的理念，乃隨著旅日學生的陸續返國傳入國內，而「構成」的用詞也被自然地移植沿用。

2.臺灣構成教育的發展

臺灣在光復前受日本統治，但因戰亂及「構成教育」剛興起的關係，對臺灣幾乎尚無影響。因此，臺灣地區「構成教育」的發展，當從二次大戰結束，臺灣脫離日本統治之後談起。其導入與發展的歷程，大概可分成四個階段：

(1)沉潛時期（1945～1957）

從民國34年臺灣光復至46年止。由於大戰剛剛結束，國家元氣尚

未恢復，緊接著38年大陸淪陷，政府播遷來臺，在政局的交替與「反共抗俄」的政治使命下，經濟、文化及教育一時均未能普遍發展，有關藝術或設計教育仍屬沉潛階段。

(2)萌芽時期（1957～1967）

從民國46年起至56年為止。由於政治日趨穩定，帶動經濟、教育的發展，而藝術教育也開始受到關心。民國46年，國內第一所專業的設計科系──國立藝專美工科創立，開始踏出臺灣設計教育的第一步。❷ 初期，由於專業師資缺乏，課程仍頗多沿襲大陸舊制，但亦曾有國外設計師，應聘到校教授設計課程，並介紹包浩斯的理論，可算是國內正式引進「構成」理念的開端。❷ 隨後，設計相關科系陸續增加，而早期留日學生也陸續返國，參與國內設計教育的工作。❷ 又，在民國52年左右，開始出現具有「構成」名稱的相關課程，可說是國內「構成教育」在高等教育中的正式導入。❸

(3)奠基時期（1968～1983）

民國60年代，是臺灣經濟第一次起飛的時期。為了發展經濟，培育經建人力，民國57年，首先宣布實施九年國民教育，使原本崇尚升學主義的國民教育獲得紓解；62年，教育部設置「技術及職業教育司」，大力推展技職教育，在專科及職業學校大量設立藝術或設計相關科系 ❸，如美術工藝、商業設計或廣告設計科等，均開設有「基礎設計」或「造形」等課程，雖未見「構成」之名大量使用，但事實上「構成教育」的內容已見大量推展。顯見此時，「構成教育」不僅在高等教育中立足，同時也向下延伸至高中（職），甚至國民教育之中。另外，此時期的另一項特徵是，翻譯的設計（構成）相關書刊開始問世，對「構成教育」的推展功不可沒。❸

(4)發展時期（1983～）

民國72年，教育部全面修訂課程標準。除了專業設計科系普遍設置「基本設計」、「色彩學」、「平面造形」、「立體造形」、「表現技

▲ 圖1-11　琳瑯滿目
的設計作品

◀ 圖1-12　別開生面的
設計展

法」等基礎設計課程之外，在國中、小學的美術課程中也普遍導入「構成」的內容。至此，「構成教育」的精神其實已擴及各級教育領域。由於設計科系的擴增，吸引各方專業「構成」人才不斷投入，專業著書已日漸豐富。至民國82年，最新修訂的課程標準中，終將部分課程正式定名為「構成」❸，不僅使「構成」教育的名實更為相符，亦顯示國內「構成教育」已再向前跨進了一大步。可惜的是，在藝術或設計的高等教育中，至今仍無以「構成」為名之專門科系或研究所，不僅缺乏「構成」高深理論的研究機構，對專門師資的培育亦顯不足。

▼　圖1-13　注重視覺形象的設計展

▲ 圖1-14　進軍國際化的構成教育 —— 臺北國際設計展

3.與設計教育的發展關係

　　國內「構成」教育的發展，起步較晚，過程也不甚明顯，但實質內容卻很豐富。起步晚，與國家整體產業、經濟及教育發展時程有關；而過程不明顯，一方面受「構成」之詞不明影響，也因與「設計」教育同時發展，而被同化的因素有關。綜觀其歷程，與設計教育的發展關係密切，是重要的特色。

　　(1)與「設計」教育共榮共生

　　中、日兩國雖然均使用漢字，但對於「構成」的意義解析不盡相同。從「構成」的字面上，不僅無法意會包浩斯教育的內涵，也難理解「構成教育運動」的精神。直到設計教育開始受重視而發展時，才發現它在設計上的意義與功能，並被依附於設計教育之中，兩者共生共榮。因此，「構成」雖在國內設計教育中扮演重要的角色，但卻一直沒有獨立的地位。

(2)由專業的技職教育導入而延伸至中小學

根據包浩斯教育的精神，「構成教育」本屬設計教育的基礎，但也適合一般美術教育的範疇。在日本，「構成教育」的發展也著重一般教育的普遍實施。不僅將「構成」列為中小學的正式課程，並在各師範院校廣設「構成」科，培育專門教育的師資，而形成全面性的發展。反觀我國，「構成教育」自始即先導入於專業領域，尤其在技職體系（專科與高職）中發展，並依附於設計教育之中。至今日，「構成」雖已部分溶入中小學的藝術教育中，但仍無正式的課程定位。

(3)發展遲緩，急起直追

臺灣「構成」教育的導入與發展，比起德、日等國遲滯許多。據推測，『構成』大約是設計活動開始在我國正式發展時由日本傳入的。若以民國46年(1957)國立藝專美工科設立算起，至少落後日本約30年。而若以包浩斯教育的輸入來看，民國50年(1961)，美國設計大師吉爾迪(Mr. Girardy)，應聘到臺灣講授包浩斯的設計理念，引進「構成」理念的開端更遲。而有關包浩斯的專書，如《造形藝術的基礎》（約翰・義庭著，王秀雄譯）、《包浩斯——現代設計的根源》（王建柱編著）等，則遲至民國60年(1971)左右才問世，可見當時設計教育與設計事業的嚴重落後。❸ 不過，在進入中期（民國60年）之後，由於工商業的發展帶動，設計教育因而日受重視，發展迅速而趨於蓬勃。另外只剩將它當作專業學門的理念，尚待奮起直追了。

註釋：

❶ 採自朝倉直巳著，蘇守正譯：〈作為基礎造形的構成〉，《藝術家雜誌》121期，1985年6月。頁113。

❷ 採自Johannes Itten著，王秀雄譯：《造形藝術的基礎》，大陸書店，1971。頁5（譯者序）。

❸ 如格羅佩斯受聘接任美國哈佛大學建築系主任。那基與克培斯(G. Kepes)1937年在芝加哥創辦新包浩斯學校(The New Bauhaus)。阿爾伯斯在美國先後任教於黑山學院(Black Mountain College)、哈佛與耶魯大學等。伊登在德國，仍然主持兩所藝術及設計學院；而其學生比爾(Max Bill，1908～)在二次戰後也擔任烏魯姆(ULM)造形大學的校長等。（取自《基礎設計教育》）

❹ 藤澤英昭著，林品章譯：《平面構成》，臺北，六合出版社，民80年。頁14～15。

❺ 構成主義(Constructivism)，是源自拼貼(Collage)的一種藝術表現，主要運動發生於俄國。1911年左右，塔特林(Tatlin)首先在莫斯科推展，將它應用到懸掛的和浮雕構成物，在觀念上是抽象的，而由不同的材料組成，包括鐵絲、玻璃、金屬片等。後來這種觀念被應用到建築和機械設計。直到1917年，佩夫斯那(Pevsner)等人才從立體主義(Cubism)引伸出其理論，而成為理論構成主義者。1912年，因政治因素，這個運動在俄國消聲匿跡，但卻將興趣轉向家具設計、樓梯以及印刷等方面，而成為設計領域的一種新風貌。

❻ 高橋正人著，王秀雄譯：《構成》，臺北，大陸書店，民59年。作者序。

❼ 同 ❹ 。頁14。

❽ 福井晃一編集：《設計小辭典》，東京，達美樂社。頁107，「構

成」條。

⑨ 同 ⑧。頁186，「設計」條。(編者譯)

⑩ 同前註。

⑪ 取自林品章教授說法。《商業設計》。頁20。

⑫ 同 ⑥。

⑬ 朝倉直巳著，呂清夫譯：《藝術・設計的平面構成》，臺北，梵谷出版社，1985。頁28～29。

⑭ 朝倉教授舉例說：「基礎醫學的教授專攻的是解剖學、藥理學、病理學、生物化學等。在過去，這些學問對於內科、外科、眼科、耳鼻喉科等縱向分工的專門領域醫生來說，乃是看需要一邊研究一邊給病人看病。到了今天，……這些臨床醫學所共同必須的學問（解剖學、藥理學、生理學）需要有大批專門研究的專家才行。故隨著醫學的進步，研究的領域雖然越分越細，但已不像過去那樣只增加生病部位有關的專門領域，同時各專門領域的共通部分被抽出來作綜合研究的新型領域亦層出不窮。與過去的縱向分工比起來，這可說是橫向聯繫的專門領域。」

⑮ 同 ⑥。

⑯ 同 ⑬。頁30～31。

⑰ 取自造形藝術研究會：《造形手冊(一)》，東京，造形社。1969。頁17～18（宮琦集）。

⑱ 根據《設計小辭典》「構成教育」條之說明。(編者譯)

⑲ 取自竹內博：〈構成的指導〉。（刊《造形美術教育大系6──中學校設計・工藝篇》。頁34～37。）

⑳ 轉引自林品章著：《基礎設計教育》。頁59～60。

㉑ 見林品章前註書。頁60。

㉒ 同 ⑬。頁32～33。

㉓ 同 ⑬。頁33。

㉔ 取自榮久庵憲司著，楊靜、賴屏珠譯：《設計鑑賞》，臺北，六合出版社。頁13。

㉕ 取自張春興、林清山著：《教育心理學》，臺北，文景書局。民72年。頁116～117。

㉖ 民國11年11月教育部公布新學校系統改革令，將整個教育分為初等、中等及高等教育（採6－3－3－4制）三階段。此一學制主要仿自美國。17年(1928)，復頒布「中華民國學校系統」，體制大致與前制相同。嗣後陸續頒布各項學校法規，而形成現今之學制。

㉗ 國立藝專創校始於民國44年(1955)，46年改制專科，並設立美術工藝科，為國內當時最早設立之最高設計學府。而最早成立的高職設計類科──復興商工美工科，也是在民國46年設立，同為國內設計教育的開路先鋒。

㉘ 1961年，美國設計大師吉爾迪(Mr. Girardy)，應中國生產力中心之邀請，在國立藝專（現為國立臺灣藝術學院）美術工藝科教授「基本設計」課程，介紹包浩斯的理論，雖然時間不長，但對國內設計界的影響很大。

㉙ 此時期設立的設計相關科系有：臺南家專家庭工藝科（54年）、東方工專美工科（54年）及銘傳商專商業推廣科（55年）等。而返國從事設計相關教育的學者包括：蘇茂生（東京教育大學構成科，任教臺灣師大藝術系）、王秀雄（東京教育大學美術教育系，1965年8月返國任教於師大美術系）、沈國仁（早稻田大學，任教國立藝專）等。

㉚ 民國52年，國立藝專美工科首先開設「形態構成論」選修課；55年改為「形態構成學」，必修；57年，正式訂名為「形態構成研究」。課程內容包括：(1)設計概論、(2)形態構成的基本理論、(3)形態的知覺與心理、(4)形態美學、(5)構成、(6)形態構成的理念與方法等。先後由旅日學人江明德、沈國仁等擔任授課。

㉛ 此期間設立之設計相關科系（不含工業設計類科），專科有：實踐家專美工科（60年）、臺中商專商業設計科（68年）等。而高中（職）之美工、廣告、商業設計科，則增設達三十餘所，學生人數約七千餘人，成長相當迅速。

㉜ 此時期出版的「設計」圖書，大多屬於日文的譯著，其中不乏冠有「構成」之名。如：《構成》（高橋正人著，王秀雄譯，1970）、《立體構成之基礎》（高山正喜久著，王秀雄譯，1971）、《商業設計編排與構成》（柳下秀雄，王秀雄譯，1981）、《基本設計——平面構成》（真鍋一男著，山人譯，1974）、《紙的立體構成與設計》（朝倉直巳著，廖偉強譯，1982）等。另外如：《美術設計的點、線、面》（馬場雄二著，王秀雄譯，1967）、《美術設計的基礎》（大智浩著，王秀雄譯，1968）、設計的色彩計劃（大智浩著，陳曉同譯，1975）等，也是此時期引進的重要設計相關書籍。此外，由精通日文的學者著述的書籍也開始出現，如：《包浩斯——現代設計的根源》（王建柱編著，1971）、《視覺藝術》（林書堯著，1975）、《色彩學概論》（林書堯著，1978）等，都是重要的參考資料。

㉝ 民國82年，教育部新修定公佈的五專「商業設計科」課程，正式將原來的「造形(一)、造形(二)」修定為「構成(一)、構成(二)」的正式課程名稱。

㉞ 據作者在序文中即坦然地說，其為文的動機是，民國59年(1970)到日本參觀「萬國博覽會」時，因看到包浩斯的設計精神在世界各國開花結果而受感動。一方面欽羨日本為亞洲地區最早得風氣之先實施包浩斯設計教育的唯一國家，而能在戰後短短的二十餘年間創造輝煌的設計成果，同時慨嘆國內設計教育與設計事業的嚴重落後與貧血。（王建柱編著：《包浩斯》。頁3，序。）

第二章

構成基礎之實際

一、構成的材料與工具

構成與造形一樣，需要材料作為表達的媒介。透過材料，形態、色彩才能獲得表現和依託。又，為了方便加工或幫助材料獲得更佳的效果，必須使用「工具」，或運用技巧以達成任務，因此材料、工具與技術，乃為造形表現的先決條件。美學家瑪克杜納(M. Macdonald, 1903～1956)說：「指說某人不用工具或材料，便已畫好一幅畫，或刻成一座雕像，似乎是一件相當荒謬的事，想像中的畫或雕像並不即是畫或雕像，因為這些名詞所表示的作品必須手腦並用才能使它們產生……。」❶可見，物質材料與處理材料的技巧，對造形表現是絕對必要的。

(一)平面構成的材料

造形材料的種類很多，且隨著時代的進步而不斷推陳出新。不同的材料產生不同的造形結果；古代無紙筆，只能在岩石、竹簡上刻寫圖畫，待有絹、布和紙，以及筆、墨、顏料出現後，彩繪、圖畫才日益精緻。可見新材料的誕生和使用，對造形表現的影響很大。

平面構成的表現，通常以畫、寫、描或貼、印等方法處理為主。其材料，一般可大分為兩類：(1)描繪的材料，指用來畫線、上色或作記號的材料，又稱為著色材料，如筆、顏料、塗料或染料等。(2)被描繪的材料，以紙張為主，兼及布、皮、木板、金屬等，是構成畫面的主體。在實用上，則可區分為紙張材料、描繪材料與其它材料三類，

簡述如下：

1.紙張材料

(1)紙張的分類

所謂「紙」，本指將植物纖維以水為媒介，使其合適纏絡的薄質物。通常經過打漿、加膠、加填料、乾燥、塗布、研光的過程製造而成。不過，構成上廣義的「紙」，則泛指薄輕、具有韌性，適於書寫、描繪、印刷、染色或剪貼之材料而言。構成常用的紙張包括：

- 圖畫用紙：西卡紙、水彩紙、粉彩紙、素描紙、棉紙、厚紙板……等。
- 印刷用紙：銅版紙、模造紙、西卡紙、印書紙、新聞紙、色紙……等。
- 裝飾用紙：壓紋紙、雲龍紙、花紙、美術紙、京和紙、牛皮紙等。
- 特殊用紙：玻璃紙、描圖紙、感光紙、膠紙、合成紙等。

▲ 圖2-1　手工造紙的方法（手造棉紙）

圖2-2 各種紙張▶

(2)紙張的規格

在國內,紙張的規格一般分為「菊版」及「四六版」兩種,菊版尺寸為25吋×35吋(621mm×872mm),四六版為31吋×43吋(787mm×1091mm),其尺寸接近國際上之A版與B版尺寸(A版為24.4″×34.4″,B版30.1″×42.7″)。如影印紙的A4,就是指菊八開;而B5就是16開之影印紙。不過在卡紙類的灰銅卡及牛皮紙的規格則另成一系統,其尺寸分別為31吋×43吋及35吋×47吋,大版紙張幾乎是菊版紙的兩倍。另外,手抄紙的規格也比較特殊,如雲龍紙為2尺×4尺,色美術紙為2尺×3尺等,規格種類繁多。

紙張的另一種規格就是重量,也是衡量厚薄的標準。紙張越厚其重量越重,越薄的紙張其重量越輕,通常以500張之全紙稱為一令(ream),而一令紙的重量就叫作令重,單位是磅。例如所謂120磅的銅版紙,就是指四六版的銅版紙500張的重量為120磅的意思。而這種「令重」也可以換算為單位面積的「基重」(一平方米為單位的紙張重

量，克/平方米)，同樣可以表示紙張的厚薄程度。至於紙張使用時裁切的尺寸，通常以開數稱之。開數是指將紙張經濟分割的大小，如將全紙分割成16張同樣大小的紙，則每一張均稱為16開紙；若將菊紙分割成8張，則其大小稱為菊八開。開數的裁切方式可以有變化，如同樣三開，橫切與豎切比例就不同，使用時應依需要選定格式。

表2-1　四六版紙張開數和裁切尺寸表

四六版紙張大小			四六版裁切尺寸		
開數	臺寸	m/m	臺寸	m/m	編號
全紙	36×26	1092×787	34.4×24.8	1042×751	B1
對開	18×26	545×787	17.2×24.8	521×751	B2
3K	12×26	363×787	11.4×24.8	345×751	
4K	18×13	545×393	17.2×12.4	521×375	B3
5K	15×10.5	454×318	14×10	424×303	
8K	9×13	272×393	8.6×12.4	260×375	B4
16K	9×6.5	272×196	8.6×6.2	260×187	B5
32K	4.5×6.5	136×196	4.3×6.2	130×187	B6
64K	4.5×3.2	136×98	4.3×3.1	130×93	B7

表2-2　菊版紙張開數和裁切尺寸表

菊 版 紙 張 大 小			菊 版 裁 切 尺 寸		
開數	臺寸	m/m	臺寸	m/m	編號
菊全	28.8×20.5	872×621	27.8×19.6	842×594	A1
菊半	14.4×20.5	436×621	13.9×19.6	421×594	A2
菊3	9.6×20.5	290×621	9.2×19.6	280×594	
菊4	14.4×10.2	436×310	13.9×9.8	421×297	A3
菊8	7.2×10.2	218×310	6.9×9.8	210×297	A4
菊16	7.2×5.1	218×155	6.9×4.9	210×148	A5
菊32	3.6×5.1	109×155	3.4×4.9	105×148	A6
菊64	3.6×2.5	109×77	3.4×2.4	105×74	A7

1臺分＝3.0303m/m(公厘)　　　1吋＝25.4m/m

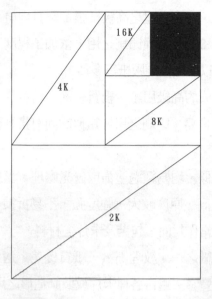

◀ 圖2-3　四六版紙
的標準開法

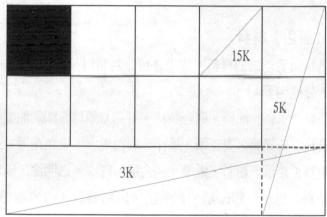

▲ 圖2-4　紙張的特殊開法之一

(3)紙的特性

　　a.素描紙：屬於模造紙的一種。質輕、堅挺、潔白，表面較粗糙，易於木碳粉末附著，顯色力佳，適合碳筆或鉛筆素描表現之用。

　　b.水彩紙：以手抄紙居多，一般紙質較厚、潔白，吸水佳、顯色力強。各種不同粗細紋路變化多，適合水彩畫獨特之筆觸與質感表現。英國製的瓦特曼(Whatman)紙最有名。

c.銅版紙：為經過塗佈、矸光處理之高級紙張。紙質均勻，光亮平滑，適合圖畫、彩繪、完稿以及各種印刷之用。依加工程度，又分為單面、雙面、特級、雪面以及壓紋銅版紙等多種。

d.模造紙：用鹼性法製成的高級用紙。紙質堅韌、白度佳、顯色力強，又可長期保存。適合書寫、印刷之用。類似的尚有畫刊紙、壁紙原紙及壓紋紙等多種。

e.西卡紙：與銅版紙類似，均為經過塗佈或矸光處理，潔白光滑之高級紙。紙質堅實、磅數高，厚度較大、強度強，不易折損。適於繪圖、印刷、完稿之用，並常作封面、包裝及卡片之材料。

f.粉彩紙：常用的美術紙之一。紋理細緻、紙質優美，適合粉質顏料的表現。又色彩典雅、豐富，適合各種卡片或裝飾造形之用。

2.描繪（著色）材料

指各種可資塗繪的材料，依用途可分為顏料、染料、塗料、貼料等多種。分述如下：

(1)顏料：水彩、油彩、廣告顏料、壓克力顏料、印刷油墨等。

(2)染料：奇異筆、麥克筆、墨汁、彩色墨水、染色劑等。

(3)塗料：鉛筆、粉彩、蠟筆、調合漆、底漆、透明漆、碳粉等。

(4)貼料：色紙、轉印紙、網點紙、印刷貼紙、卡典西德、色帶等。

a.廣告顏料：又稱海報顏料(Post color)，屬於水性、粉質、糊狀的顏料。其成分包括：有機顏料與無機顏料、水及阿拉伯膠，並屬入防乾、防霉等材料調製而成。市售廣告顏料有瓶裝及軟管裝兩種，使用時只要取出以水調製適當濃度即可，使用非常方便。其特性包括：覆蓋力強、適合平塗繪製，水溶性、容易乾、耐久、不變質。又，色樣繁多，達一百五十餘種，價格低廉，是平面構成重要的色料之一。

b.水彩顏料：有時泛指所有的水性顏料，但一般則專指繪畫用的

顏料。依性質，可分為透明水彩與不透明水彩兩種，不透明水彩性質與廣告顏料相近，而透明水彩顏料粒子細，加水薄塗，色彩新鮮、層次分明，又流動性佳，渲染容易。水彩顏料用量小，使用方便，且色樣眾多（達八十餘色），調色容易，是繪製圖稿最佳材料之一。

　　c.壓克力顏料：1950年代合成樹脂發達之後才誕生的顏料。與廣告顏料或油畫顏料最大的不同，就是使用丙烯聚合乳劑(Acryl polymer emulsion)為展色劑。特徵是無色、透明、發色良好、不易褪色、水溶性、固著力強、乾燥快、乾燥後具耐水性等，適合各種材質或大面積平塗使用。

　　d.鉛筆：鉛筆屬於塗料的一種，其主要構造在筆蕊，包括黑蕊鉛筆與色鉛筆兩大類。黑蕊鉛筆的使用，源自十六世紀英國發現黑鉛（石墨Graphite）開始，後來以木片夾著石墨書寫使用，即為鉛筆之起源。工業性製造的鉛筆起自1761年，由德國所製造。今日以黑鉛粉和黏土混合，高溫燒造的製造方法，則是1795年由化學家尼古拉・賈克・康德所發明的。❷ 黑蕊鉛筆依其黏土的比例多寡而有硬軟之別，按日本工業規格，從硬(hard)到軟(black)分別以9H、8H、7H、6H、5H、4H、3H、2H、H、F、B、2B、3B、4B、5B、6B的記號標示之。不同硬度的鉛筆，塗畫的濃度不同，反射的明度有別，可以表現豐富的色調。

　　色鉛筆，除了蕊之外，軸木結構與黑蕊鉛筆完全相同。其色蕊一般是以顏料或染料、滑石、合成樹脂等混合而成。質料有硬質、中硬質、軟質之分。色彩鮮明，使用方便，而且色數眾多，也是構成常用的材料之一。

　　e.粉彩：是將顏料以水溶解，加上少許的阿拉伯膠溶液為固著劑精煉，固定成棒狀乾燥而成的乾性顏料。使用時靠磨擦而使粉末附著，可以發揮顏料原本色彩之美；缺點是，如未選擇適當用紙不易定著，且因不能混色而必須準備較多的色數。

▲ 圖2-5 描繪的顏料：
1.蠟筆 2.水彩（罐裝） 3.水彩 4.彩色墨水 5.鋼筆墨水
6.廣告顏料 7.壓克力顏料 8.色鉛筆 9.粉彩筆

　　f.墨水：「墨」是中國文房四寶之一，具有色黑、韻美、不變質
的特性，自古即為書、畫重要材料。而近代使用的墨水(ink)，則是十
九世紀後半，合成染料工業產生後，以有機染料或顏料合成的產物，
由於流動性良好，配合鋼筆、針筆或毛筆等工具，使用極為方便。黑
色、藍色墨水，色澤鮮明、穩定，常用於寫字、畫線及製圖或完稿之
用。另外，彩色墨水由於色樣多、色彩鮮麗，適於各種插圖染繪之
用。

　　g.麥克筆：又稱「奇異筆」(magic pen)或毛氈筆(filt-tip pen)，其
實就是一種以特殊材料（羊毛、獸毛或各種合成纖維）為筆頭的彩繪
墨水筆。麥克筆的墨水有油性與水性兩種，配合各種粗細規格的筆
頭，適合寫字、簽名、畫線以及各種塗繪，用途廣而方便。油性筆附
著力強，可在各種光滑材質上塗繪，快乾、防水、色彩鮮明，適合快
速繪圖、寫字之用。缺點是，油性筆具揮發性，易乾枯，不能混色，

較不經濟。

3.其他材料

平面構成的被畫材料，其實並不局限於紙張；只要表面寬廣而平坦的，都可以作為構成的空間。因此，幾乎各種天然或人工合物，如合成紙、布料、皮革、夾板、塑膠板、軟片、玻璃板、金屬板等，均可作為構成的材料。另外如漿糊、膠水或樹脂等，具有接著或固定功能的材料，則可視為構成的附屬材料。還有，在影像媒材發達的今日，構成的表現未必在紙上，因此如光、雷射或電影、電視之螢幕等，似乎也成為科技時代的新構成材料了。

(二)平面構成的工具

所謂材料，其實都需要經過加工處理，才能發揮價值，而加工需要借助工具，才能增進其效能。例如光有顏料、紙張，若沒有毛筆或刷子，顏料不能有效的塗佈，就不能產生適當的表現結果。所以，古人說「工欲善其事，必先利其器。」就是強調工具價值與功能的寫照。其實，工具的發明，原本就是為了幫助解決加工的問題，因此不同的材料，常須借助不同的工具，即不同的工具適應各種不同的加工功能，而成為創作表現的重要依據。

平面構成的工具，依其使用目的可大分為三類。摘述如下：

1.作圖器具

a.描繪用具（筆類）：毛筆、鉛筆、鋼筆、原子筆、簽字筆、麥克筆、蠟筆、粉彩筆、鴨嘴筆、針筆、橡皮擦等。

b.規尺類：直尺、丁字尺、三角板、曲線板、橢圓板、圓規、分規、定規、平行尺、比例尺、分度器、消字板等。

　　c.塗色用具：毛筆、水彩筆、平塗筆、毛刷、滾筒、噴槍、調色盤、筆洗等。

　　d.投影機具：描圖機、放大機、照相機、影印機等。

　　e.電腦機具：電腦、繪圖機、印表機等。

2.加工器具

　　a.切削工具：剪刀、美工刀、裁刀、鋼尺、鋸子、銼刀、鑿子、電腦割字機等。

　　b.穿洞工具：縫針、錐子、打孔器、鑽床等。

3.其他用具

　　製圖桌、椅、製圖燈、空氣壓縮機等。

　　a.鉛筆、橡皮擦：鉛筆的來源與規格、特性已如前述，由於具有易寫可擦拭的優點，是描繪、作圖或打稿最基本的工具。一般選擇不傷紙質、不易污染的筆蕊，如HB鉛筆，軟硬適中、不易折斷，最為適用。另外，市售的自動鉛筆，具有免削筆尖的優點，亦極方便實用。而橡皮擦的功能，主要在清除不要的鉛筆線，以選擇軟硬適中，不傷紙面者為宜。

　　b.鴨嘴筆：是畫線的工具之一，由兩片尖狀薄金屬片組成，扁平如鴨嘴，故名之。其兩薄片由一螺絲連貫，可調節開口寬度。使用時先將墨水或顏料填入開口中，依調節開口的大小，可畫出粗細均勻的線條。但開口過小，墨水無法流出；過大，則容易滲漏而污染，應特別注意。

　　c.針筆：針筆的構造與功能和鋼筆類似，但筆尖為圓管形，由於口徑固定，所繪線條均勻不變，適宜精密製圖或完稿使用。市售針筆口徑規格從0.1mm～1.0mm不等，可適用於各種不同場合。針筆使用

時，筆尖應儘量與紙面保持垂直接觸，用力輕而均勻，速度適中，自可繪出優美線條。由於構造精密，應使用專用的墨水，才易保持流暢。而用後宜緊蓋筆帽，以免針管墨水蒸發而阻塞。

　　d.三角板：型式有兩種，一為等邊三角形（90、45、45度），另一為直角三角形（90、60、30度）。一般均為塑膠產品，透明、有刻度，既可畫線又能計測長度、角度，是製圖常用的工具之一。三角板的大小規格很多，以30cm左右為常用。又，使用鴨嘴筆畫線時，應注意選用邊緣有溝槽的尺面，以免顏料滲入而污染畫面。

　　e.平行尺：以滑輪及滾線裝置，可以平行移動之直尺，主要裝設在製圖桌上。配合三角板使用，可以畫互相平行的垂直線或傾斜線，極為方便。市售尚有一種手推式的滾輪平行尺，簡易方便，但精密度較低。

　　f.橢圓板、圓圈板：屬於型規的一種，兩者構造相似，由內徑大小不同的圓或橢圓組成，便於畫圓圈、橢圓及補助曲線使用。由於尺寸規格有限，僅適合繪製小尺寸之圖形，也不適合鴨嘴筆或平塗之操作。

　　g.曲線板：顧名思義是繪製曲線用的規板。由於形狀如雲狀，因此又稱雲形板。曲線板的形狀有許多種，能夠繪製各種不同曲度的弧線。另外，還有一種以軟金屬製成的曲線尺，可以任意折曲定形，使用方便，但較不適宜大曲度使用。

　　h.比例尺：是換算不同比例長度的規尺。通常作三稜形，分六面，分別顯示1/1、1/2、1/3、1/4、1/5、1/6等不同比例的長度，適於縮尺圖形之繪製與計測使用。

　　i.圓規：又稱兩腳器，一頭為針狀，用以固定圓心；一頭為畫線裝置，可交換鉛筆、針筆或鴨嘴筆使用。圓規是畫圓的標準工具。

　　j.分規：構造與圓規類似，但兩頭皆為針狀，可作等間隔的量畫和標示之用。

▲ 圖2-6　構成的工具系列之一：

1.米達尺	2.三角板	3.橢圓板	4.轉印紙（字）
5.轉印紙（線條）	6.雲形板	7.切割墊板	8.橡皮擦
9.壓線筆	10.鉛筆	11.針筆	12.墨水管
13.鑷子	14.針筆墨水	15.簽字筆	16.圓圈板
17.筆刀	18.美工刀	19.剪刀	20.比例尺
21.量字表	22.完稿噴膠	23.相片膠	24.海棉膠帶
25.印刷色表	26.麥克筆	27.製圖儀器	28.消字板

　　k.毛筆：也泛指以動物毛髮集製而成的塗繪工具，但在我國，通常是專指體圓而毛尖的筆。主要功能包括畫線、描繪、塗色或渲染、寫字等，是書、畫最主要的工具之一。毛筆依筆毛的軟硬性質，可分為羊毫、狼毫與兼毫等類型，其含水量、彈性與筆觸特徵不同。又依筆的份量大小，而有大、中、小號之別，甚至區分更細，達十數種之多，分別適合各種不同的造形場合使用。

　　l.平塗筆：結構和性能與毛筆類似，但筆身及筆毛作扁平狀，筆尖平整，適合塗刷色彩，尤其平塗時效果最佳。平塗筆依使用性質不

同，也有多種不同規格。其中以尼龍或其它代用品為筆毛的製品也很多，但性能仍然較差。

m.噴槍：是以空氣壓縮的方式噴灑顏料的工具。有些形態如筆形，又稱為噴筆，除了筆管之外，還有一個顏料槽和空氣控制閥。經由控制閥的操作，可以調節空氣及顏料的份量，而作精細的色彩塗佈。噴槍最大的特色就是顏料塗佈均勻，且不留任何筆觸，濃淡變化容易，最適合漸層色調的處理。缺點是噴灑範圍不易控制，必須嚴密設定噴色區域，工作繁複，精密的噴畫更需要高度的技巧。附屬設備尚包括空氣壓縮機、導管，以及塗佈時的遮蔽工具等。

n.調色盤：顏料在使用前，通常都需要經過調理，才能方便使用。如水彩或廣告顏料，份量、濃度或混色等，都要在塗繪前調好。調色用具以白色、陶瓷製的淺碟為佳，規格大小要適中，數量宜多便於使用，或使用多格式如梅花盤等調色盤亦可。與此相關的用具還有洗筆罐、水注、油壺等。

0.美工刀：有銳利的刀片，裝在適握的把手裡，刀片可以伸縮，依需要推出適當的長短，使用非常方便。使用功能包括裁、切、割、挖、刻、挑等，是切割紙張及造形加工常用的工具。

p.製圖桌椅：製圖桌主要為一平整的桌面，而為了製圖方便，通常有調整高度及傾斜度的功能。高級的製圖桌，價格昂貴，常附有精密製圖儀器、設計燈及旋轉椅等。

q.電腦及印表機：在資訊發達的時代，有許多構成操作可不必假手紙、筆，而直接利用電腦系統操作完成。電腦設備(Computer System)主要分成硬體(Hardware)與軟體(Software)兩方面，硬體包括電腦主機、螢幕(Monitor)及印表機(Printer)等周邊設備；軟體則指供給它操作的程式設計(Program)。無論硬體或軟體，目前進展都很有可觀，先進的電腦設備功能強大，對解決複雜的構成問題很有幫助。同時，利用印表機可以將設計完成的資訊，輕易的複製出來，替代大部

▲ 圖2-7　構成的工具系列之二：

1.剪刀	2.美工刀	3.鉛筆	4.橡皮擦	5.製圖筆
6.毛筆	7.毛刷	8.平塗筆	9.水彩筆	10.美工刀（大）
11.曲線尺	12.磨蕊器	13.調色碟	14.梅花盤	15.筆洗
16.針筆	17.膠帶	18.噴槍(噴筆)	19.空氣罐	20.製圖儀器
21.平行尺				

▲ 圖2-8　製圖桌椅

▲ 圖2-9 電腦繪圖及其工具設備

分傳統的描繪功能，可說是新時代的平面構成之利器。

(三)平面構成的技法

構成，其實就是材料的加工或處理之過程。而材料價值的發揮，往往需要創作者的智慧灌溉，即，對同一種材料的處理方法不同，可以產生不同的價值和意義。例如使用彎、曲、折、切、破、搓、組、堆積、接著、削、碎、割、溶、塗、練、固等不同的方法加工或構造，可以創作出多樣的新形態，成為發揮材料功能的重要手段。

平面構成，主要是透過顏料的彩、繪或描寫、貼、印等方式加工，其處理的技術變化多端，技巧也有高、低、巧、拙之別。分述如後：

1.一般技法

(1)畫線法

畫線是造形的基本功夫之一。畫線的方法，可分為用器畫與徒手畫兩種，用器畫包括使用尺、規等工具為依託，或利用繪圖器、繪圖

機等機具的畫線，以直線、圓等幾何線條的繪製為主；徒手畫線則純粹依賴手的自由運動，需要良好的訓練基礎。畫線的工具包括硬筆和軟筆兩種，硬筆如鉛筆、鋼筆等操作較容易，但如鴨嘴筆則需要高度的技巧；軟筆以毛筆為主，雖可表現活潑而富感性的線條，但靠徒手為之，技巧難度更高。

(2)平塗法

「平塗」一般是指把廣告顏料在紙上均勻塗平的意思。平塗看似簡單，但要在一個固定區域，塗上平整的顏色而不超越或污染其它區域，就不是一件容易的工作。因此平塗一般需要較長時間的訓練，對平面構成而言，平塗乃是設計家養成的重要手段，因為透過平塗的學習，不僅可以熟練工具的操作，同時可以體會調色與配色的要領，進而培養設計家獨立作業及追求完美的性格。

在定形範圍中平塗上色的方法，可分為兩種：(1)直接平塗法，先以鴨嘴筆或毛筆，在區域內緣塗繪一道顏色，再以平塗筆沾適量的色料，塗刷中間區域。為使顏料均勻，應左右來回塗刷數次，或增加垂直方向的塗佈，直到色彩均勻平整為止。(2)黏紙上色法，即使用防水之隔離膠膜(masking paper)，覆蓋於平塗區，用美工刀將欲塗色區域割開取下（塗色以外區域密貼遮蔽），然後依平塗上色要領或以噴修方式塗佈顏料。待顏料略乾後，將膠膜取下，再逐次進行下一區域之塗色。

平塗上色時，也有一定的步驟和要領，應按部就班進行，才容易維持品質：

a.上色前，先以乾淨的布，將紙上的灰塵及手上的汗水擦去，以避免排斥。

b.備妥平塗筆，其寬度以畫面的1/3～1/4為宜。

c.用筆沾取盤中顏料，均勻地畫在紙上。若有顏料堆積時，應在顏料未乾前用筆尖推展擦拭之。

d.採由上而下，由左至右的順序反覆塗勻。

e.顏料份量應備足，避免因半途顏料不足，再補充而造成色彩不均。

f.上色面積若太大，可先將紙打濕，待半乾狀態時再行塗色。

g.顏料具有透明性時，在塗完一次色後，應待其完全乾燥，再塗第二次色，並以不同的方向為之。

h.加白色的顏料，由於比重不同，一旦塗得太厚，則不易均勻，應以薄塗為宜。

i.著色時，難免塗錯或越界污染，因此用過之顏料應保留，以備修正之用。

(3)調色法

顏料在使用前、後，均需作適當的調理，尤其平塗時，顏料的適度對品質影響很大。

a.濃度：指顏料加水稀釋的程度，同樣的顏料，水少則濃，水多則稀。濃度過與不及都不好，太濃則不流暢，鴨嘴筆甚至畫不出來，乾燥後容易龜裂或脫落；太稀則流量不易控制，容易污染畫面，水份過多也容易使顏料透明化，平塗的效果不佳。適當的濃度大約是，把顏料挖起來時，能成滴狀下垂的狀態。但在渲染或噴修時，則可稍為稀釋。

b.均勻度：顏料的均勻度對平塗也有絕對的影響。由於顏料是粉質製劑，與水混合時必須適當的攪拌才會均勻。調色時，攪拌要輕而慢，避免空氣滲入形成氣泡。又，有些色料由於化學元素不同，混色時不容易完全中和，如黑色與白色混合，即常有不均勻的現象，因此應避免多次混合，或不同廠牌顏料的混合。

c.使用與保存：顏料使用前，應檢視是否乾硬或污染、變質。使用時，應適量取出，置於調色碟中，再加水調理適當濃度使用。取出時應使用工具（畫刀或筷子等）挖取，切不可以沾有其它顏色的筆，

▼圖2-10 廣告顏料平塗的方法與步驟

▲ 1.調理顏料

▲ 2. 鴨嘴筆畫線

▲ 3.毛筆描邊

▲ 4.平塗筆平塗

▲ 5.圓形面積的平塗

▲ 6.善後處理

進入瓶中挖取顏料，以免污染整罐顏料。使用後，應將瓶蓋蓋好，必要時可略加幾滴水，以保持濕潤。最後再處理殘餘顏料，及清洗調色碟與毛筆等。

2.特殊技法

所謂「特殊技法」，是指以日常以外的方法，巧妙地運用材料、工具，以發揮造形效果的構成方法。使用特殊技法的目的，未必在特殊效果本身，而是在追求材料、工具的偶然或不確定之可能性。如無意間翻倒的顏料，可能噴灑成特殊的造形；以器物代替畫筆打、印出來的造形，也比平塗的構成更具特色。可見，特殊技法的創作，比一般造形更具感性和不可思議的魅力。因此，構成特殊技法的訓練，應對材料、工具採取實驗的態度，以發揮技巧的開拓及構想彈性化的功能。

追求新奇的表現技法，一直是美術創作的主要特色之一。尤其二十世紀的現代，從超現實主義到近代藝術等，都具有追求非定形系統的特徵。而所謂平面構成的特殊技法，其實就是近代美術的特殊表現，一般可從三方面去探求：(1)色料的特殊用法、(2)工具的特殊用法、(3)紙張的特殊用法。運用特殊技法產生的構成，由於視覺感產生特殊變化，也具備創造新材質的意義，另於後章敘述。

二、基本形態的研究

(一)形態的意義與分類

1.形態的意義

造形是依視覺感知的事物,而「形態」則為視覺的主要對象之一,也是不可或缺的基本要素。所謂形態,一般是指「形狀與神態」(《辭海》)。不僅指物體的外形、輪廓、相貌,也包括其結構形式。即包括「形」與「形式」的雙重領域。而「形」的意義又如何?《說文解字》說:「形,象也。」段玉裁注曰:「象作像,謂像似,可見者也。」可見,「形」的本意乃是一種可以看得見的象,或很像似的象。而後,逐漸引申和擴充,意義變得極為豐富。❸ 不過主要仍用以表示物形或外貌有關的事物。至於「形態」,其意義與「形式」、「形相」或「形像」大體相近,也是用以表示與相貌有關的意義。

· 形式──表事物之形狀結構也。(《辭海》)
· 形狀──物體的樣子。(《辭彙》)
· 形相──形狀;相貌。(《語詞辭海》)
· 形象──形狀相貌。(《語詞辭海》)
· 形勢──地之高下夷險等狀。(《辭海》)
· 形態──形狀與神態。(《辭海》)

2.形態的分類

宇宙間有「形」的事物非常多,形的種類更是千變萬化,不勝枚舉。形態在量方面的性質,只有「大小」一個因素,但在質的方面則非常複雜;依構成的要素來說,有點、線、面、體四個要素;對於一定的物象來說,有表示輪廓、內部形、構造形的三種狀況;在感性方面,則有視覺形、觸覺形與運動形三種現象形態。另外,在造形藝術的表現上,又可區分為明確的規則性形,與不明確的力動性形等。❹

可見，「形」的內涵相當複雜，分類並不容易。

山口正城教授認為：形態依其是否實際可見、可感，而可分成「理念的形態」與「現實的形態」兩大系統；而現實的形態依其成因，可再區分為「自然的形態」與「人為形態」兩類。❺ 換言之，形態依其性質可以簡分為純粹形態、自然形態與人為形態三大類。分述如下：

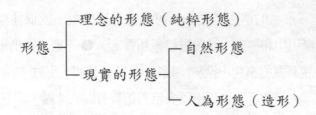

(1)純粹形態

在我們的經驗中，有一種以理念思考，而視覺或觸覺不能直接感受到的形態，就叫作「理念形態」，如幾何學的圖形就是其中之一。作為造形要素的理念形態，常必須讓它具體化而成為可視。這種可視性形態，其實已非理念形態的本身，而是其記號。因不屬自然或人為形態的意義，因此又稱為「抽象形態」或「純粹形態」。

◀ 圖2-11　以純粹
形態為元素的構
成

　　純粹形態的樣式，一般可依次、元兩方面的性格作追求。如以點、線、面、體、運動為變化的秩序，或依正方形、圓形等普遍可識別的形狀作演化安排。純粹形態一般也以點、線、面、體為基本形式，分別代表〇次元、一次元、二次元與三次元的空間向量，並具有積極（動的）與消極（靜的）的意義（見表2-3）。在形象方面，各次元的形均有不同的特色，如一次元的粗、細、直、曲，或二次元的有機、無機感等，都是形態元素所具備的特徵，並為形態構成的重要表現因素。在現代藝術中的新造形主義(Neo-Plasticism)、抽象主義(Abstract Art)等，即以簡單的形、色，或幾何學的點、線、面形式為表現著稱。

表2-3　點、線、面形態的意義

	點	線	面	立體
動的（積極的）意義	只有位置而無大小	點移動的軌跡	線移動的軌跡	面移動的軌跡
靜的（消極的）軌跡	點	線	面	立體
	線的界限或交叉	面的界限或交叉	立體的界限或交叉	物體占有的空間

(2)自然形態

　　現實的形態，指存在於吾人周圍的物象，是可以直接知覺的形態。現實形態依其成因可分為「自然的」與「非自然的」兩大類，即把宇宙自然生成的稱為「自然形態」，而需經人手加工而產生的則稱為「人為形態」。自然形態的生成，雖與人的意志或要求無關，但也

▲ 圖2-12 無機的自然形態

▲ 圖2-13 有機的自然形態

並非孤立的。除了固定不變的形態之外，還包括成長、變化或運動中的東西。如無生物的岩石等，以千年、萬年的長時間來衡量，其生成、死滅的歷程與生物的變化無異。自然物的形態，由於沒有經過人的意志加工，一般並不視為「造形」，但其形態卻是造形模寫或取材的最佳對象，功能極為重要。

　　自然形態的類型極為紛歧，如獨立的動、植物對象，土、水等不定形的東西，以及風景般的綜合現象等，形態上的特質均不相同。一般以自然科學的方式，分為生物與無生物兩類，生物形態又包括植物形態與動物形態兩種。（也可依門、綱、目、科、屬的方式再細分之。）無生物的形態因不具生命力，又稱為無機形態；生物的形態活潑生動，則稱為有機形態。

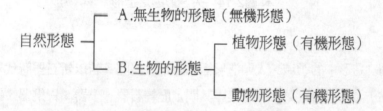

　　自然形態，特別是生物的形態，常隨成長的過程而改變，包括體積、形式與色彩等。而季節的變化，也對動、植物的形態也很敏感，如動物的體態肥瘦、羽毛的豐潤、樹木的榮枯與花果結實等，形態似乎都應時而變。不同的時間與季節，自然形態所呈現的意義也不同，如秋風、明月、松影以及濕潤的小徑等，正是自然形態給人的高尚感覺。另外，運動感也是自然形態的一大特色，如奔馬、游魚、飛鳥或風葉、擺藤，都是婀娜多姿，極為可愛。

　　(3)人為形態（造形）

　　自然物與人工物的根本差別在於成立的方法。自然物是自律性的，而人工物則完全依人的意志所形成。唯有人工物的創造，才是所

▲ 圖2-14　人為形態之造形

謂「造形」的領域。人類造形活動的正式展開，若以新石器時代為起點，至少已有近萬年的歷史。其間，歷經石器、土器、青銅器、鐵器文化，不僅器物豐富，形態萬千，更塑造了「雙手萬能」的文明表徵。人為形態的領域相當廣泛，包括生活、藝術與工業生產等，內容極為豐富。而這些造形形成的因素很多，另於下節敘述。

(二)純粹形態的要素

　　無論理念形態或現實形態，其實特徵都相同。理念形態，雖非視覺或觸覺可以直接感知，但為了認知與傳達，通常都必須將它視覺化，而成為可視的現實形象。而純粹形態與幾何學形態一樣，都可以歸結為點、線、面、體四種基本元素的組合。除了代表不同次元的空間向量外，其所具備的特徵、意義或感覺不同，在形態構成上均具有

重要的角色功能。分述如下：

1.點(Point)

(1)意義

點，是圖像上常用的名詞，也是幾何學上重要的概念。其意義有二：一是當作任何圖形的起點，代表位置；二是當作線與線交叉或接觸的界限，也是表示位置。點通常被定義為「具有位置，沒有面積（大小）」的東西，理論上是看不見的，但在賦予直觀的形象之後，則可能含有某程度的面積或大小。字典上說，點是指：小的痕跡。（《辭海》）應是指其視覺化的意義。

(2)形象與大小

理念性的點，本無大小，亦無形態可言。但直觀化的點，就有形象的問題。康丁斯基(Kandinsky)說：「在抽象或想像中，點是完美的小，完美的圓。它是完美的小圓圈。其邊界就是它的大小。」可見點在基本認知中，應該是「很小」而且「很圓」才是完美。但實際上，這種很小又很圓的點，似乎只是一種特例。因此，「點可以有無數的造形：它可以是鋸齒狀的圓，傾向於一種幾何形，甚至發展為自由形。它也可以是尖的，傾向於三角形。比較安定的形狀，就傾向於四角形。邊呈鋸齒狀的，鋸齒可大可小，呈不同形態。」❻ 可見，點在

▲圖2-15　點的形態舉例（康丁斯基）

可識別的情況下，形狀並不受限制。

視覺化的點，使用上的另一個困擾就是「大小」的問題。大智浩先生說：「做為造形要素之一的點，只是具有空間位置的視覺單位，……其大小絕不許越過當作視覺單位的點之限度。」❼ 可見點的大小應有所限制，如果超越限度，就會失去點的性質，而容易與線或面等其他要素混淆。康丁斯基指出，點和面的區分應該顧慮兩個條件：

a.點和基面的大小關係；

b.這個大小關係和其他同在基面上的形之間的關係。

換言之，一個點是否為點或面，與其基面的大小比例有關；根據實驗美學的數據，通常一個點（或面），其大小如占基面邊長的四分之一以上，就不容易被感覺為點；反之，若在五分之一以下，則容易感覺為點。❽ 另外，點與此基面上的其他要素之對比有關，例如在除了點之外沒有其他形體的基面上，這時面等於點；若此面又增加一條細線時（如圖2-16），它就是一個面。❾

◀圖2-16　點因線的對比而成為面

(3)特性

點是屬於零次元的空間要素，嚴格說其性格應是中性的。根據康丁斯基的說法，點在物質界幾乎等於零，它只是一種藉以象徵相對性

的記號。不過在心理上，點由於形態、大小或數量的變化，給人的感
受各不相同。

　a.不同大小的點：

　・大的點 ── 有前進（近）、沉重、膨脹的感覺；

　・小的點 ── 有後退（遠）、輕快、收縮之感。

　b.不同形態的點：

　・圓點 ── 最完美；

　・單純的點 ── 較接近點的本質（不易變質）；

　・複雜的點 ── 容易與其它形混淆（容易變質）。

　c.不同數量或與其它要素的關係方面：

　・單獨一點時，我們的注意力會集中在這一點上，點的周圍會出
　　現吸心力與緊張性。

　・兩個同大的點分立時，點與點間會產生心理緊張或張力。二點
　　不同大小時，注意力先集中在大點（優勢的一方），然後轉移到
　　小點。

　・三點分散時，視覺上會把它看成三角形，而產生虛面的感覺。

▲圖2-17　點與點之間的引力與互動關係

(4)表現與構成

　　點,是構成上最基本的要素。點的表現,除了形態的變化外,還包括大小、數量以及與空間環境的關係等。

　　a.實點與虛點:存在於基面或空間中的有形痕跡,即為實點。但有時候沒有作點的表現,也可能出現點的性質,例如基面的四周由某些形所包圍,而中間所留下的空白便成為點狀,這就稱為虛點。

　　b.點的線化:許多點在畫面上同時出現時,由於點與點之間距離的不同,所產生的引力關係也有差別。距離近者比距離遠者引力強,因此距離接近的點,有連續或結成一群的現象。當近接的點超過三點,而成線狀排列時,則這些點會有線的感覺,即所謂「線化」。

　　c.點的面化:多數的點向上下左右四方擴散時,會產生面的感覺。又,由於點的大小或疏密關係,會帶來明暗,產生凹凸或造成陰影,而表現出立體感。如印刷上照相製版的網點,就是運用這種原理構成的。

◀圖2-18　虛點的構成

圖2-19 以「點」構▶
成的面與立體感

2.線(Line)

(1)意義

線，一般是指細細長長的東西，或稱「有長而無廣的東西」(《辭海》)。在幾何學上，線的定義為「點移動的軌跡」，因此，線應該與點一樣是看不見的。線的存在與知覺，就如同車燈一般，只有經過的印象，而沒有留下痕跡。不過卻有開端和終點，並顯現出長度和方向性的特徵。

(2)形象與分類

視覺化的線，應該允許有限度的寬窄或粗細。線的形象與其長度和寬度有關，長度越長、寬度越小，則線的性格越強；反之，則容易和點或面的元素混淆。在形態方面，則由於點的性質或移動方法的不同，而形成各種不同的形象。如大點移動而成粗線、小點移動而成細線，點定向移動而成直線、不定向移動而成曲線等。

線的分類方法很多，從認知的立場來看，首先應區分為虛線與實線兩大系統。虛線係指引力線或消極的線，如視線、光線或邊界線等，有線的感覺而無實質的線；實線就是具體的線，是造形學上的有形媒介。其次，依存在的空間性，可分為平面的與立體的線兩大類。在形式方面，最重要的就是直線與曲線，是依其延伸的方向與規則性區分的形象。另外由於表現方式的不同，又可區分出粗線、細線、破線等各種變形線。

▲ 圖2-20　直線、曲線的混合構成

(3)特性

線是點移動的軌跡、產生的結果，其特性與點不同。點具有穩定、封閉的特性，是靜態的；而線具有運動的特性，是動態的。線的特性與推動點的外力有關，例如運動方向不變時為直線，運動方向轉變時成為折線或曲線。康丁斯基稱這種「運動」的特性為「張力」和「方向」。而不同的形式，表現出不同的張力與方向特徵，如直線，具有無限的延伸感，其張力表現出無盡運動可能性的最簡形式。

表2-4　線的分類簡表

區分　種類	具體性	空間性	樣　　式		表　情	數　量
線	實　線	平面的線	直線	單獨直線	粗　線	單　線
				組合直線	細　線	複　線
		立體的線	曲線	幾何曲線	破　線	複複線
				自由曲線	波浪線	
	虛　線				點　線	

又，水平線給人的感覺是冷而穩定，垂直線暖而有延伸運動，對角線是冷熱無限運動，而弧線與波浪線則張力更大、更有變化。❿

　　直線、曲線在感覺上也有明顯的差異。如直線：強性、明晰、單純、頑固、直接，具有男性性格；曲線：優雅、柔軟、高貴、間接，女性的纖細、柔和表現無遺。總之，不同形態的線，其顯現的張力、速度、動態、空間以及心理感覺等，均有不同的特性。（參見表2-5）

　　(4)表現與構成

　　視覺化的線，形態變化多端，表現力特別強，美感效果更為世人所肯定。線是僅次於點的最單純形式，一般將它視為邊界、區域的劃分、輪廓、平面的轉接或視覺的軸等。主要功能包括：提示空間性、增強表面性質、產生明暗材質、界定形狀、分割平面、強調立體效果等，是構成的重要基本元素之一。除了色彩之外，線幾乎能表現造形上的所有形態。如中國的書法藝術等，就是線條表現的高度發揮。

　　在構成上，線與點、面的關係密切。例如線的中斷或分割，具有點的效果，稱為「點化」；由於線的密集排列，也可以產生面的感覺，即為「面化」。而某些特殊的排列，也可以形成曲面甚至立體的效果。除了元素的反復之外，形態上的變化，如長度、粗細、間隔、方向、屈折角度或材質的對比等，均可創造線條之美。

▲ 圖2-21　線條的魅力無限

▲ 圖2-22　光構成（楊清田攝）

表2-5　線的形態與特性分析表

類　　　別	形　　　態	造　形　特　性
直線系 粗　直　線	▬▬▬▬▬	強力、鈍重、粗笨、近的
細　直　線	——————	纖細、敏銳、神經質、延伸性
楔　形　線	◤◢◣	尖銳、頑固、前導性
凸　直　線	◀▬▶	圓潤、堅韌、收縮
凹　直　線	▶◀	堅硬、擴散
纏　形　線	∿∿∿∿	圓潤、連續、前進
鋸　齒　線	▲▲▲▲	不安定、焦慮
雙　直　線	══════	平行、堅固、延續
曲線系 圓　圈　線	○	張力、圓滿、循環
橢　圓　線	⬭	豐富、圓潤、高貴、柔軟
拋　物　線	⌒	簡要、華麗、柔軟
迴　轉　線	S	優雅、魅力、迂迴、高貴
渦　形　線	◉	壯麗、不明瞭、混然
波　浪　線	∿∿	豐富、前進、反復
不規則曲線		（無法描述）

3.面(Plane)

(1)意義

面為「線移動的軌跡」，也是「體的界限」，具有長度和寬度，屬於二次元的空間形象，可以直接「視覺化」，是造形的具體要素。不過二度空間的面，其實仍非具體的存在；例如由窗外射進來的光線，在地面上形成的方形，或光線照射物體得到的投影，本身並沒有任何材質性，甚至畫布上的圖形，事實上都是附在物體表面的一種視覺影像而已。不過，在生活經驗中，我們對於一些寬廣而厚度很小的物體，如紙張、夾板等，我們仍常以「面」稱之。

(2)形態與分類

面是線移動的軌跡，就是線經過的空間範圍。而此範圍所呈現的樣式就是一般所稱的「形」。根據線移動的原理，直線朝一定方向平移時，可以成為正方形、長方形或平行四邊形；若採取迴轉方式移動，則可以成為圓形、半圓形或扇形等。因此面的形態種類相當豐富。

▲圖2-23　面是線移動的軌跡

　　面的樣式，大體可以依其輪廓性質及線條表現的規則性作分類。首先依空間性分為「平面」與「曲面」兩大類，再依顯現的要素，分為直線與曲線構成之形，再次依構成的規則性細分之。（參見表2-6）以平面之形為例，在直線與曲線之中，均可區分規則的幾何形與不規則的自由形。另外，也可以依形的規則性，統別為：幾何學形、有機形、偶然形與不規則形四大類。❶ 所謂「偶然形」是指偶然產生，不能由作者完全控制其結果的形。而「不規則形」，則專指有意識、故意造出之形，如用手撕開或用剪刀剪成之形態等。

表2-6　面（形）的形象分類表

分類法	空間性分類	形式要素分類	規則性分類	圖　形
面（形）	平面形	直線形	幾何形	
			自由形	
		曲線形	幾何形	
			自由形	
	曲面形	有直線要素形	幾何形	
			自由形	
		無直線要素形	幾何形	
			自由形	

(3)特性

面的特性依其形式而不同，如幾何形——規律、單調，有機形——自然、純樸，而平面形比曲面形單純，具有素材的面（薄的物體）也比只有輪廓線的面表情來得豐富等。在平面形態中，又以四方形、三角形、圓形最為單純。四方形，由兩條水平線與兩條垂直線所圍成，康丁斯基稱它為「最客觀的基面」；圓形，是由一條曲率相等的曲線所圍成，簡單而完美，被喻為「最傾向於無色的靜」；三角形，理論上是由最少邊數構成的形，尤其正三角形或等腰三角形，具有相當高的簡潔性與和諧感。

在心理感覺方面，不同的形態亦予人不同的感受。如：

a.幾何直線形——安定、信賴、確實、強固、明瞭、簡潔、有井然之秩序感。

b.自由直線形——具有多樣的心理效果；強烈、敏銳、直接、男性、大膽、活潑、明快。

c.幾何曲線形——比直線形柔軟，有數理性秩序之感。明瞭、自由、易於理解、確實、高貴、整齊。

d.自由曲線形——不具有幾何秩序之美。優雅、魅力、女性、柔軟、散漫、不明瞭、無秩序、煩雜。 ⓬

(4)表現與構成

面是造形表現最具體的形象，其表現力無庸置疑。在印象派大師塞尚(Cézanne)的繪畫藝術中，就特別重視「面」的表現功能。強調無論任何形態的物體，都可以由分解的「面」構成。而蒙德里安(Mondrian)的「新造形主義(Neo-Plasticism)」則強調，簡單的方、圓形態之表達能力。可見「面」在造形表現上的功能無限。其構成應用包括：

a.點、線的面化：由於點的擴大或密集排列，可以成為面；而線的擴展或並列，也可以產生面的感覺，這就是「面化」。

▲圖2-24　許多的「點」構成「面」

▲圖2-25　由各種幾何形構成的裝飾（日本狄斯耐樂園）

　　b.面的相遇與結合：面與面相遇，其構成的方式與形態變化無限。其基本構造包括：分離、接觸、覆疊、透疊、聯合、減缺、差疊、套疊等。

　　c.面構成的體：由於面的密集排列或組合可以構成體。但以面為外表所圍成的空間，卻只能稱為「虛體」，如空箱、空盒或皮球等就是。

4.體(Solid)

(1)意義

體是「面移動的軌跡」；具有長、寬和高之三度空間。因為佔有實質空間，可由視覺或觸覺感知其客觀的存在。體的主要特性為量感(volume)，即本身具有的體積、重度和內容量的關係。另外，體也具備材質與色彩等要素的內涵。平面構成上所稱的「立體」，其實並沒有三度空間的向量，而其特徵應該只是體的視覺像而已。

(2)形象與分類

「體」是具體的造形存在，其形象如宇宙萬物一般，有單純與複雜，也有方圓或凹凸，千變萬化。一般，根據其外像的大小、形式，可以區分為三種基本型。即類似點的「統一形」、類似線的「長條形」，以及類似面的「平扁形」三類。在實際應用上，則可依虛、實的量感、形體的規則性、或形態的表情性等作分類。

・依量感分

　a.實體：表面封閉，且具有實質量度的形體。

　b.虛體：以線或面材構成，中間或部分為中空的形體。

・依三度空間的向量分

　a.塊立體：長、寬、高接近，而且獨立存在的形體。

　b.面立體：長、寬較大而厚度較小的形體。

　c.線立體：長、寬、高中只有一個向量較大的形體。

　d.點立體：長、寬、高平均，但分量較小的形體。

・依外表的規則性分

　a.幾何形體：

　　(a) 圓體——圓球、橢圓、圓柱、圓錐等。

　　(b) 方體——方塊、方柱、方（角）錐等。

　b.自由形體：塊狀、板狀、線狀體等。

(3)特性

體，可由點、線、面等要素形成，但特徵比點、線、面更清楚，除了大小之外，還具有緊密度、限定性、三次元性以及重量等。在「量感」方面，「點立體」感覺玲瓏活潑的獨立效果；「線立體」富有穿透性的深度感；「面立體」有分離空間或虛或實的局限效果；而「塊立體」給人厚實和渾重的感受。在形態特徵方面，幾何形體給人明快、秩序的感覺，而自由形體則較複雜與多變。在幾何形體中，圓體感覺豐潤、柔和而流暢；方體堅定、剛強而穩重，特性與平面、曲面的差別相近。在感情特性方面，則有充實與空疏、平坦與尖銳、流動與凝固等典型，各有不同的風采。

(4)表現與構成

體是形象的具體呈現，它除了訴諸視覺之外，也可以透過觸覺來傳達，是造形表現的最高境界。由於體的形象與現實生活最為接近，因此其構成也最容易理解而親切。體在構成上的應用，常與點、線、面等要素相結合，而成為綜合性的形態組合。

a.體的點、線、面化：體的形態因長、寬、高的變化可以分別還原為點、線、面的形，如大的點、粗的線、厚的面等，就是體的變形。

b.基本立體的變化：不同形態之立體，彼此之間也有關聯。如圖2-28，基本立體之間可以循某種途徑互相轉換；從正方體出發，經長方體、方錐、角錐、圓錐、蛋形、圓球、橢圓、圓柱、雙圓錐、圓錐、半圓錐、圓塊、方塊，而恢復成正方體。

c.平面立體：立體的形象可以依二次元的圖形作表達，即在二次元的平面上，表現三次元的立體形象，可稱為「平面立體」。這種形象，嚴格說乃是視覺上的幻覺（錯視），但在平面構成中運用非常普遍。

◀圖2-26　虛體
　（氣球）

▼圖2-27　充實的幾何
　　　　　形體

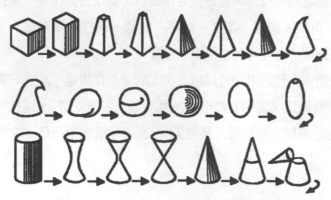

◀圖2-28
　基本立體
　形態的變
　　　　化

◀圖2-29　平面的
立體

5.點、線、面、體的關聯性

　　點、線、面、體雖是理念性的形態，但視覺化的形象則成為造形
的重要元素。而四要素的存在並非孤立的，彼此間具有密切的關聯
性，如點形成線、線形成面、面形成體，具有一貫的演繹功能。在空
間性方面，從〇次元到三次元，由抽象進為具體，層次分明。在構成
上，點化、線化、面化、體化相互為用，擴增了造形的範圍與變化。
其相關意義與特徵綜如表 2-7。

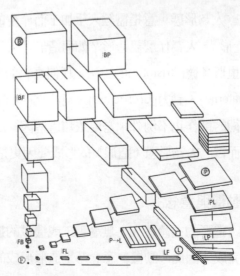

圖2-30　點、線、面、▶
體的相互關係

表2-7 點、線、面、體的意義與關係

意義 \ 要素	點	線	面	體
幾何學意義	位置元素	點移動的軌跡	線移動的軌跡	面移動的軌跡
存在意義	線的端點 線與線的交叉	面的邊緣 面與面的交界	體的外表 體與體的交界	量的存在
空間意義	〇次元空間 無大小	一次元空間 具有長度	二次元空間 具有長度、	三次元空間 具有長度、寬度與高度
形象意義 (視覺化)	很細小的痕跡	細長的東西	寬廣的面積	佔有空間的形體
構 成	線化、面化、體化	點化、面化、體化	點化、線化、體化	點化、線化、面化

(三)人為形態（造形）的要因

　　人為形態，意指需經人手加工而產生的形態，也就是一般所稱的「造形」。人為什麼要造形？如何造形？人為造形是如何形成的？根據亞里斯多德(Aristotle)的說法，任何事物的形成都有四個因，即材料因(material)、動力因(efficient)、目的因(final)與形式因(formal)。而造形藝術的創作也不例外，需要依賴這些因素的成全。從構成或設計的觀點而言，人為形態（造形）的形成要因更是多方面的，分述如後：

1.動機與意念

　　造形的主體在人，無論手工或機械的造形，都要經由人的意志才能完成。因此，動機、意念乃是造形形成的第一要因。對造形創作來

說，「動機」就是自己要創作作品的理由、原因與機會的總和。而人類造形的動機，與慾望的滿足有關。人類慾望的本質，一者來自純粹意識，另一則為現實意識。前者不受現實生活的條件所牽制，是單純的精神活動，因此產生的造形就稱為「純粹造形」；「構成」的性質即近於此領域。而後者則常來自現實生活的意欲，以改善現實生活為目的，其衍生的造形就是「實用造形」，如「設計」屬之。

▲ 圖2-31　為遊戲而造形

具體而言，人類從事造形的動機，即觸發造形活動的意念，大體包括五方面：

(1) 宗教的信仰與崇拜；
(2) 遊戲或自我表現；
(3) 情感或思想的傳達；
(4) 改善生活必需；
(5) 美感與裝飾性。

而以平面構成而言，如文字、符號與圖像的製作，其動機以情感或思想的傳達為主。另外如作圖案、剪貼或彩繪，則屬美感與裝飾性的動機為重。

2.行為與能力

造形的行為與能力，係指促使造形完成的行為，與推動此行為的所有能量。包括造形者及其使用器具的所有行為與能力。例如嬰兒、小孩、智慧低或未受過訓練的人，造形能力就相對不足。而整天空想的人，雖有滿腦的意念，卻未付諸實施，造形亦無法產生。

造形的能力，包括造形者與造形工具兩方面的互動能量。造形者（人）的能力，包括生理與心理能力兩方面。根據美國學者佛利斯曼(Fleishman, 1964)的研究指出，人類的「基本體能」包括：氣力、靈活與速度、平衡、協調、耐力等多方面。而在「技能操作」方面，更包括精確控制、四肢協調、手臂靈活、臂手穩定等十一種細膩的能

▲ 圖2-32　描繪能力的培養

▲ 圖2-33 精巧的手指操作技能

力。⑬ 生理能力，一般是隨個體的成長與後天的訓練而增進。而所謂「心理能力」，就是指造形者的智慧能力。包括：記憶、認知、思考與評價的能力，除了自然的心智成長之外，一般均是透過學習而得。其中，尤以「擴散思考」的能力（創造力）對造形的影響最大。

　　人類的生理能力與心理能力，其實是相互為用的，在造形時所展現的乃是一種綜合性的工作能力。包括：

　　(1)造形思考能力——包括對造形的認知與理解，及發想新造形的創造力等。

　　(2)圖形表現能力——包括製圖以及各種描繪、表現圖形的能力、技巧等。

　　(3)材料加工能力——包括對材料的加工、變形、分解、接合技能，以及塗裝、美化之技法等。

3.題材與內容

　　造形的「題材」，就是指造形的內容或對象，即造形物所代表的

意義。例如繪畫中的人物、花、鳥之形象，工藝的杯、盤、桌、椅等
器物，或構成中的點、線、面、體之要素等，都是造形表現的內容。
宇宙間可供造形的題材極為豐富，而常為造形者選取、應用的題材，
內容包括四方面，摘述如下：

(1)自然界的題材

包括動物（鳥獸、蟲魚……）、植物（花草、樹木、瓜果……）、
礦物（土石、玉、金屬……）、風景（山岳、河海……）、天象（日
月、星辰、風雪……）等。主要作為摹寫、再現之依據。

(2)人生界的題材

包括以人為主的客觀世界，與心情、感想等主觀情感，為造形創
作的主要題材。包括人體（器官、顏面、胸、背，乃至半身、全身
像）、人生（個人、家庭或社會上的各種生活景況等）。

(3)超現實事物的題材

非屬現實界的生態，而由潛意識或想像中獲得的題材。如靈異

▲ 圖2-34　以植物為題之造形

（雷公、電母、龍、鳳、精靈以及神仙、鬼怪、妖魔等）或幻想性
（白雪公主、唐老鴨、外星人、忍者龜）題材。

▲ 圖2-35　想像的卡通造形

　　(4)抽象的題材

　　以點、線、面或色彩為對象構成的抽象世界。如符號、標誌，或
書法、抽象畫等造形。

4.機能與目標

　　人類常因需要而造形；造形物若能達成目的，即其本身發揮了功
能。自古以來，一切流傳久遠的造形，如碗、罐、桌、椅，或文字、
圖案等，都是因為滿足實用的功能，或視覺美觀的需求而獲得肯定。
造形學家科特‧羅蘭德(Kurt Rowland)指出：「一切生物的形態皆有

其目的;若不能合於其目的,形態終將消失。人造物品同樣地須具有目的性,只有最合於目的性的形狀才會被開發。當有新的需求產生時,新的造形必被發明以為配合。」❶ 這就是造形設計上所謂「形態跟隨機能(Form follows function)」的道理。

▲ 圖2-36 工具造形的機能性

　　不同類型的造形,其機能要素有別。例如繪畫的機能重在視覺美觀;「構成」的目的,以創作為先;而建築或工藝造形,則重視材質、強度、操作方法與安全度等機能。造形的機能條件,大體包括物理、生理與心理三方面:

　　(1)物理方面的機能:指構成該造形有關的形、色、材質以及結構、運動上的功能,或因應其他各種變化所需具備的條件。特別是材料的強度、結構、以及抗變化的功能等。

　　(2)生理方面的機能:指形態與人體間的生活現象。包括使用的方便性、安全性與舒適性,甚至色彩的對比、明視度、錯視等視覺機

能均屬之。

(3)心理方面的機能：屬於物與人之間，在感情或美感等精神方面的性質。包括視覺感受的和諧、文化的包容、教育上的傳達性等。

5.材料與技巧

造形的內容必須依附材料，而不同的造形，需求的材料有別。如繪畫，主要用紙、筆、畫布和顏料；雕刻則用木、石或金屬；至於工藝和建築，使用的材料則更多元化。造形材料的來源很多，且隨時代的進步而變化。而新材料的出現，與加工技術的改變，直接影響了造形的形式與機能。如遠古時代，人們只能在木、石上刻畫粗略的圖形，而在紙、筆、顏料出現後，才能彩繪精緻的圖畫；又如噴修或電腦繪圖技術的發展，則為現代造形孕育出新的特色。

| 警示標誌 | 施工標誌 | 危險標誌 | 注意標誌 |

| 注意標誌 | 救護標誌 | 救護標誌 | 放射能標誌 |

▲ 圖2-37 以機能性為導向的視覺傳達符號

造形的材料，包括天然材料與人工材料兩大類。如珠、象、玉、石、木、金、革、羽等為天然材料；而塑膠、玻璃、水泥等則屬人工材料。其形式可分為「有形」與「不定形」兩類。前者如線材、面

材、塊材等構造素材；後者為量材，如砂、土、水泥、顏料等，本身無固定形態。造形材料在使用上依其功能，則可分為以下三類：

(1)描繪的材料

如鉛筆、碳筆、色筆、水彩、油彩、蠟筆等，是作為繪畫或描圖用的材料。另外，如光、雷射等，亦可視為新的描繪材料。

(2)工作的材料

包括紙材、木材、竹材、石材、金屬、合成樹脂、玻璃、黏土、纖維材料等，是作為造形表現實體的材料。

(3)附屬性材料

如接著、研磨、緊結、塗裝、染色等材料。

各種材料的性質不同，加工的方法也不一樣。如紙材，適用折、切、插、黏……；木材用削、鋸、鉋、刻、鑿……；金屬則用溶、鑄、鑽、焊……等。不僅技法繁多，在技術方面也有高、低、巧、拙之別。所謂「巧匠」、「名師」，自是善用材料的高手。

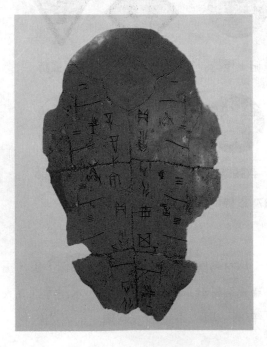

◀ 圖2-38　古老的構
成材料── 龜甲

6.形式與構成

　　「形式」的意義與「形態」相近，其原文源於拉丁文 forma，意指「有」的構成、歸類與區分的原則。而在藝術上則指與「內容」相對的有形（或可感覺）之形式，也就是使藝術創作者的精神生活之內容，成為一種結構體，一種可見的一致的東西。❶⑤ 凡是造形必有形式，乃是天經地義的事。形式不僅是傳達內容的具體要因，也是構成造形美或體現機能性的基本要素。

　　物體的形式包括「本體形式」與「附體形式」兩部份。前者，如人的器官、組織或骨架等；後者，如經過吾人行為意識的指令而完成的姿態或表情。以圖形為例，「本體形式」就是如點、線、面或方、圓等基本形態；而「附體形式」則為由基本形態所組合的「構成」樣

圖2-39　「揮灑自 ▶
如」的造形技巧

式。本體形式與美原本無關，但附體形式的構成往往需要秩序性去完成。美的形式雖然沒有規則，但面對複雜事物的形式，則需要秩序上的規範。一般所謂「美的形式」，常包括反復、漸層、對稱、均衡、調和、對比、比例、節奏、統調、單純等，均是「構成」學習的重要內容。有關之形式與法則，另於下章敘述。

▲ 圖2-40　儀態萬千的「附體形式」

三、形態的知覺與心理

(一)形態知覺的原理

1.視覺的要因

造形是依據視覺或觸覺感知的事物。根據研究，人類接受情報的

主要來源是眼睛（約佔65％以上），而造形中的形態、色彩或材質，幾乎都可藉由視覺的功能感知。尤其平面圖形，其內容更完全需要依賴視覺的功能。談「視覺」，首先就是網膜上的映像要成立，而使映像成立的要件包括三方面：眼睛（視覺器官）、造形物（視覺對象）與光（視覺媒介）。即三要素同時具備時，視覺現象才得以成立。

　　眼睛，是視覺情報的接收器，而其適當的刺激就是電磁波的能源，即一般所稱的光。光在宇宙中具有輻射前進的功能，可以照射和反射物體，是視覺不可或缺的媒介物。物體（造形）是視覺的對象，必須藉由光線將影像傳入眼中。對任何造形的視覺，即其網膜像的成立都必須建立在，作用於物體的光線反射，而傳達到眼睛的基礎模式上，視覺才算成立（如圖2-41）。而三要素的條件變化，對視覺像的現象具有絕對的影響。其關係可以如下的函數表之：

　　　V= f (X、Y、Z)　　V表示視覺的現象，X為視覺的主體（眼睛）

　　　　　　　　　　　　　Y為客體（造形），Z為媒體（光）。

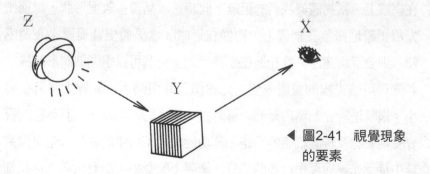

�** 圖2-41　視覺現象的要素

(1)眼睛

　　正常人都有兩個眼睛，距離約6公分（瞳孔間距離），水平並列。其位置約在頭臉正面中心稍微偏下處。眼睛的外形，約略呈橫置的橢

圓形。上有眼皮，可以開閉，以保護眼球。眼眶的大小，因人種、體型而有差別，一般上下徑約5～8mm，左右徑約23～28mm。眼睛的視覺功能主要在眼窩內的「眼球」。眼球是直徑約2.4cm的球體，是視覺成像的主要機構。其視野左右各約100度，上下為60度。

◀ 圖2-42　人的眼睛之配置

　　眼球的主要構造包括：角膜(cornea)、瞳孔(pupil)、水晶體(lens)與網膜(retina)等，是視覺的呈像系統。當光線進入眼球時，經由這些構造到達網膜而成像。角膜是眼睛表面一層透明的結構，當光線通過角膜進入眼睛時，角膜會使光線產生彎曲，然後由水晶體把光線聚焦在網膜上。當物體與我們的距離不同時，水晶體會改變形狀，以便使光線正確地聚焦在網膜上。物體在近處，水晶體變圓變厚；在遠處時，則變平坦而薄。瞳孔是在虹膜(iris)上一個可以張開的圓形結構，其開口可隨光線的量而改變；光線微弱時張開大，光線太強時張開小。網膜是附在眼球內層的一層薄膜，厚度約0.3mm，上有無數的視覺受納細胞及神經細胞的網路。其功能如同相機中的軟片，是呈像系統中接受光線與產生反應的部分。網膜上的受納細胞有兩種：桿狀細胞(rod)，能感受光線的明暗；錐狀細胞(cone)，可以區別色彩。當網膜上獲得物體的映像，視覺的呈像即完成。

　　(2)光

　　由於眼睛可以感受在空中運行的電磁能，因此「光」乃成為眼睛

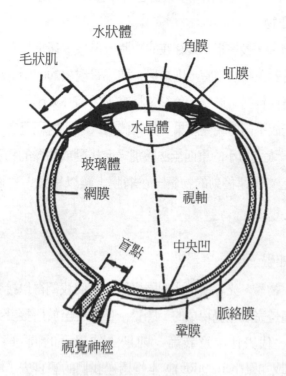

毛狀肌

水狀體

角膜

虹膜

水晶體

玻璃體

網膜

視軸

盲點

中央凹

視覺神經

鞏膜

脈絡膜

▲ 圖2-43　眼睛的構造

看物體的重要媒介。如果沒有光，就如同在暗室，物體發出或反射的
光線不能傳到眼睛，網膜即無法接收到物體的映像，視覺現象自然不
能產生。而即使有光，其光度的強弱特性，對視覺的現象也有影響。
光線的電磁能，是以波狀在進行，但其波長差異很大，約從十兆分之
一吋到數哩不等。而人眼所能感覺到的波長範圍，只有從380微米到
780微米之間的小範圍。此即一般所稱的「可視光線」。在此範圍內的
光，眼睛可以充分的感受，並由其波動的特性，分辨明暗或色彩。

　　太陽光，又稱為「白色光」，是視覺上所認定的標準光。此外，
如燈光、燭光等「人造光源」，也一樣可以作為感覺物體的媒介，其
呈像功能是相同的。而有些光線（如紅外線、紫外線及X光線等）雖

然肉眼無法感覺，但藉由光學儀器也可以感知、利用。

(3)對象物

對象物，一般是指客觀存在的物體或形象，通常是不會變動的。換言之，當對象物改變時，則是另一種視覺現象的開始。視覺所能辨別的物體屬性包括：形態、色彩、材質等。另外大小、位置等屬性變化，也會造成不同的視覺結果。如物體的大小，對視覺有其極限（約0.075mm），太過微小的東西無法識別。而搖動或閃爍的物體，網膜的映像不穩定；快速移動的物體，在網膜上難以呈像，對視覺均有影響。

2.感覺與知覺

眼睛、物體、光線所構成的視覺條件，使我們得以接受物體的映像。但這僅是完成視覺現象的「感覺」作用，至於所接受到的影像到底是什麼，代表什麼意義等，則是「知覺」的問題。所謂感覺(sensation)或知覺(perception)，本指透過我們的感官去了解事物的意思，但兩者的特性與功能略有區別。感覺是對客觀事物的直接反應，如偵測一道光或經驗「鮮紅色」等，動作較為單純，也比較被動；知覺則具有選擇與判斷作用，如判斷距離、尺寸、形狀，以及辨認物體和事件等，內容較為複雜，而且是人類主動的。

以圖形的知覺為例，「感覺」應該只是我們眼內的網膜接受到的映像（網膜像），而「知覺」則是把這個網膜像，透過視覺神經，傳達到大腦內主司視覺的皮質裡所得到的「視覺像」。而「視覺像」與「網膜像」卻未必相同，因為在知覺的過程中，大腦對於圖形具有取捨、整理或補充等積極作用，而感覺則只是照單全收罷了。如看圖2-44，無論我們注意中間的兔唇或上面的雙螯，看成兔子或螃蟹，如此能分辨兔子或螃蟹的歷程，就是「知覺」。而若只機械性地看到兔子與螃蟹並存的圖形，就只是「感覺」而已。

圖2-44　螃蟹 ▶
（或兔子）圖形

3.知覺的差異性

知覺，既是一項複雜的過程與機制，由於變項多，知覺的結果差異性很大。同樣的「圓形」，有人認為是圓圈或圓球，也可能看做月亮、餅乾或一個凹洞；同樣的立方體，正看是方形，側看或成多角形。造形知覺的差異，一方面是由於觀看的條件不同所致。所謂「橫看成嶺側成峰」，由於俯視、仰視，近看、遠看，或在強光、昏暗中看，造形的映像都有變化。另一方面，即使視覺條件相同，由於觀察者的年齡、性別、經驗、教育程度，或民族、地域、風俗習慣，以及個人嗜好等心理條件影響，對造形映像也會產生不同的解析，有時甚至「差之毫釐，失之千釐」。

不同的人，對造形產生不同的認知，似乎是合情合理的。但同樣的造形，由於特殊的構造，而使人產生類似的錯誤判斷，這就成為錯覺（錯視）了。「錯覺」不是病態，但常使人產生錯誤而不自覺。

▲ 圖2-45　橫看成嶺側成峰

(二)造形認知的心理

1.過去經驗的影響

　　根據知覺的原理，造形的知覺需要「過去經驗」的印證。安海姆(Arnheim)指出：「造形並不僅僅由觀察的當時，眼睛所受到的刺激來決定的。……新的意象必與過去之造形的記憶痕跡接觸。這些造形的痕跡，根據其相似性而互相干涉，新的意象永遠無法脫離舊的影響。」[16] 例如，當我們觀看圖2-46的造形時，有人說那是水溝、血管、輪胎痕跡，有人認為是顯微鏡下的毛髮等，答案不一而足。由於觀者個人的經驗不同，對圖形的理解自然有差異。但是，當有人告訴他，那是一隻長頸鹿經過一扇窗口時，其看法就完全改觀了。

　　不過，對於曖昧圖形的認知，經驗的聯結也可能產生困擾。例如當我們看到圖47a時，如果與鐘漏的經驗聯結，可能認知為圖b；反之，若與桌子的經驗聯結，則將出現如圖c的知覺。另外，某種固定模式的視覺習慣，有時也會誤導造形的認知。如圖48a，我們若按一

◀ 圖2-46　這是什麼？

圖2-47　　這是 ▶
什麼？

a　　　　b　　　　c

a.

b.

◀ 圖2-48
這是什麼？

般習慣，將它視為某一種文字或記號，就很難理解其意義，因為那根本不是可識的文字或符號，而只是一堆沒有意義的圖形之集合而已。又，乍看圖48b也不知道是什麼意義，因為我們會習慣性地注視其黑色部分，而尋找它的意義，但事實上，如果我們改變一下視覺習慣，從反白的部分去追求，就很容易發現那是 "MAIL　BOX" 的英文字了。

2.單純化的視覺傾向

　　人的眼睛（視覺），在從事圖形認知時，通常具有把握重點、力求簡單或化繁為簡的特性。即，任何形象總是在所給予之條件許可下，以最單純的結構呈現出來。

　　(1)簡潔化

　　人的視覺能力有限，要在簡單的條件下理解複雜的圖形並不容易。根據佛弄(M. D. Vernon)博士的實驗發現，人們在看東西時，通常都會先把握幾個大的構造，而不去注意那些瑣碎的細節部分。如圖2-49，受試者在把握此圖形時，先知覺到具有對角線之大長方形，附加在另一端之三角形，以及其他特徵較清楚之部分。❼ 這就是追求簡潔化的習慣。同理，對於尚不了解的圖形，我們也常會主動地把它視為「簡單」的圖形。如圖2-50的四個點，我們會很自然地把它看成正方形的四個頂點（圖a），而不會看成b或c的構造。因為a圖無論從頂點、邊數或形態來看，都是最單純的造形，容易理解和認知。

◀圖2-49　視覺的簡
　　潔化圖形

a.　　　　b.　　　　c.

◀ 圖2-50

(2)分節作用

對於輪廓明確的複雜圖形，我們的視覺簡潔化現象就會採取「分節」（分化）的方式處理。如圖2-51，由於外形不甚順暢，當視覺接觸時，會產生推拉的不舒適感，於是會將其形象分解成三角形及四邊形的組合。這就是「分節」作用。「分節」，就是把複雜形象的整體，分化成幾個「部分」來理解的作用。因此「分節」是有條件的，整體不能任意分解，否則將它複雜化就沒有意義了。以茶壺的整體為例，壺身、壺蓋、壺嘴與提把等，為其自然的「部分」；而若把茶壺打破，成為許多不規則的斷片，就非分節的部分了。

圖2-51　分節作用▶

(3)水準化與尖銳化

根據實驗發現，人們對於某些含有曖昧性質的形象，在複製時會加上本身的修正，而把它變成自己容易把握之形。如圖2-52a是稍微走了樣的對稱圖形。當這些形象給與受試者短暫觀看之後，會產生兩種反應：有人把對象的對稱性完整化了b，而某些人則誇張了其不對稱性c。這種強調固有之複雜性的，稱之為「尖銳化」(sharping)，而把那種削減複雜性的傾向，稱為「水準化」(leveling)傾向。❶❽

水準化的特徵是：統一的、對稱的、重複的，去除不相干之細部、避免迂曲性。尖銳化則是：分化的、強調差別性、加重迂曲性。當尖銳化有助於降低曖昧性時，即是一種單純化；反之，則不能視之

為單純化了。又，根據佛弄博士的研究，人們對於無意義及抽象之圖形，比較容易做修改。而對於曖昧之形，採取「水準化」的也比「尖銳化」為多。

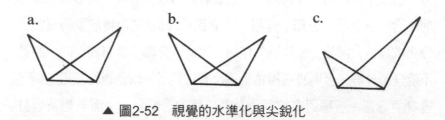

▲ 圖2-52　視覺的水準化與尖銳化

3.脈絡關係效應

　　所謂脈絡關係效應(context effect)，意指我們對某刺激的知覺，會受到在時空上與該刺激相近刺激的「意義」所影響。即，由於接觸的先後順序或先行經驗的影響，對圖形產生的認知差異。依其脈絡的時、空性，可以分成兩種類型。如看圖2-53的一組畫像（4、5為重複之相同圖形），如果我們的視線按1→8的順序觀看，一般會把4、5都看成男人的臉譜；反之，若依8→1的順序瀏覽，則5、4皆會被看成一位動人的少女圖像。這種效應，稱為「時間性脈絡關係」。另外，如圖2-54，畫面上有五個符號，當我們從水平方向觀看時是A、B、C；而從垂直方向觀察時為12、13、14，中間重疊部分可以看成B，也可以看成13的數字，端看視覺的方向而定，這就是「空間性脈絡關係」。空間性的脈絡關係，在文字閱讀的功能上有明顯的影響，如橫寫的中文，常需藉助脈絡的幫助，才能分辨由左念或從右讀起。

4.視覺恆常性

　　心理學家告訴我們，人類的知覺是以物(thing)為中心，而非以物的感覺特徵為本位。由於物體是歷久不變的，因此似乎可以恆常而穩定的被知覺。無論實際的光線如何，而認為東西的顏色是相同的；不

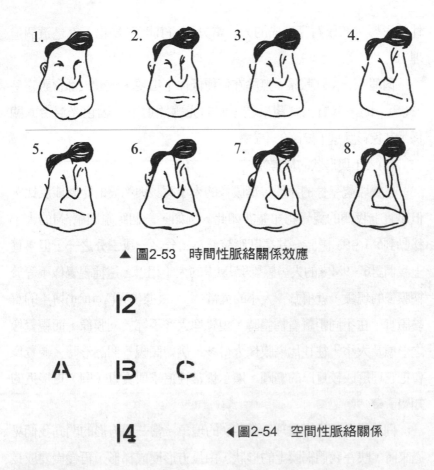

▲ 圖2-53　時間性脈絡關係效應

◀ 圖2-54　空間性脈絡關係

管看的角度如何，而認為其形狀不變；不管距離的遠近如何，而認為物體的大小相同等。這種傾向即稱之為知覺恆常性(perceptual constancy)。

(1)明度與色彩的恆常性

依照光學原理，物體的明暗應該是依空間中的光度而定。不過我們對物體明暗的認知，往往不論其受光程度為何，而一律以其「固有」的明暗認知。例如認定「紙是白的」、「墨是黑的」，而不分辨白紙或黑墨的光度變化。這種「白者恆白，黑者恆黑」的知覺習性，就是所謂「明度的恆常性」。其實根據實驗發現，置於室內窗邊與有隔間的陰室之兩張白紙，其明度的差距甚至相差達十五倍之多。⑲ 由於恆常

性的影響，初學石膏素描的人，常分不清其明暗變化，就是這個道理。

同理，一個紅蘋果，無論在何種條件下出現，一般人都會說它是「紅色」的。其實，紅蘋果在不同的光線照射下，因色光混合的關係，其色彩應是千變萬化才對。

(2)大小與形狀的恆常性

依據視覺呈像的原理，網膜像的大小應該與物體的距離成反比，但事實上我們的視覺認知並非如此。例如，一個距離眼睛3M的人，移動到6M、9M處時，其高度應該減為二分之一或三分之一，但事實上我們對6、9M處的人，感覺與3M處的大小相近。這種視覺像不等於網膜像的現象，就稱為「大小的恆常性」。根據佛弄(Vernon)博士的實驗證實，在不同距離看物體時，視覺像大多不等於網膜像，而視覺像之形態及大小，往往比網膜像大得多。例如側視一個圓形時，視覺像會把它理解成較寬厚的橢圓，顯示恆常性追求與真實（圓）更接近的知覺。❷⓿

同理，我們也不難理解圖2-56的現象。當一扇方形的門向我們晃過來時，映在我們網膜上的形狀，由長方形變成梯形，再慢慢變成長條形，但我們的心理經驗並沒有變化（感覺都是長方形）。這種門不改變其形狀的事實，就是「形態的恆常性」。

(3)位置的恆常性

當人靜止不動時，周遭的物體原本具有特定的關係位置。而當我們移動時，網膜上的視像雖然會有無數變化，但固定物體的位置似乎仍維持恆常不變。即，儘管我們到處走動，物體看起來，感覺仍在老地方，這種傾向就稱為「位置的恆常性」。

5.群化現象

心理學家發現，當多數的圖形同時出現時，人們會發動獨特的視

48.5cm

54.5cm
109cm
163.5cm

實物
視覺像
網膜像

▲ 圖2-55 視覺像與網膜像的大小、形狀均有差異

圖2-56 形態的恆常性 ▶

覺構造，把好幾個圖形相互關聯起來知覺。而這種集合與關連的現象，似乎具有某種規則性，這就是群化(grouping)。群化的法則，首先是由完形心理學者威特海瑪(Wertheimer)所制定的。他認為：具有類同性的事物容易結合成一體。此外，還有一些相關的規則，也是群化的要因。

(1)近接的要因

同質的東西散居時，如果其他條件相同，則距離接近的容易被看成一群。如圖2-57，七條垂直線中相近的兩條會結合成一組；當然距離靠近的水果也會自然成群。

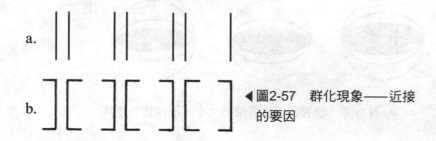

◀圖2-57　群化現象——近接的要因

(2)類同的要因

物體由於性質的類同，而具有成群的效果。類同的性質包括：形態、色彩、大小、明度以及方向、速度等，對群化都有相當的作用。如圖2-58，六個散布的點圖形，a看起來是三個斜線的點一群，而沒有斜線的三個點另成一群；b是白色的一群、黑色的一群；c則顯示大的一群、小的一群。

(3)閉合的要因

如前述圖2-57，a是相近的線條12、34、56各成一組；b則相反，23、45、67容易成群。其實，就距離而言，12應比23接近；以形態而論，則1357或246為類同。可見，群化的現象受到形態相互閉合關係的影響。

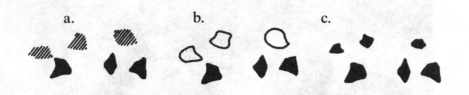

▲圖2-58 群化現象 —— 類同的要因

(4)好的形態要因

好的形態之群化與分節原理有關。如圖2-59，由於形態複雜難理解；我們會使用分節，將它分成一條直線與一條S曲線（如右圖）的組合，而非如左圖之狀況。因為直線與S曲線都具有流暢性，造形比較簡潔。同理，當圖形散布時，如果彼此間可以連接成「好的形態」，亦可造成簡潔的效果。

◀圖2-59 群化現象 ——
好的形態要因

(5)共同命運的要因

基於命運共同體的原則，當不同的物體作相同的目標或行動時，看起來都可以成一群。例如母雞帶小雞、伙伴或成組的碗筷、刀叉等，都屬於共同命運的一群。其他如茶杯與茶壺、老牛與拖車等，也有命運共同的性質。

各種群化的要因其實並非獨立存在；一種圖形的結合可能具備多重的群化因素，例如既近接又類同，或既閉合又有好的形態，則群化的效果更強。反之，不同的因素相衝突時，亦將抵消其效果。而當要因相互衝突時，將由強勢的一方得勝。

▲ 圖2-60　近接者成群

▲ 圖2-61　方向一致者成群

圖2-62　形態類似▶
者成群

6.圖、地關係與反轉

(1)「圖」與「地」的關係

在造形藝術上，凡是被當作主題的對象，一般稱為「圖形」；反之，用以襯托主題的，則稱為「背景」。兩者關係密切，相輔相成。首先關心這種現象的是丹麥的心理學家魯賓(E. Rubin, 1886～1951)。他把這種當作視覺對象看的物體稱為「圖」(figure)，而把包圍「圖」的空間稱為「地」(ground)。「圖」與「地」乃一體之兩面，彼此互相依存。如「盃與側臉」，無論把白的塗黑，或把黑的塗白，圖形都無法成立。而當我們以白色部分為「圖」時，黑色則為「地」；反之，若以黑色為「圖」，則白色反為「地」。

◀圖2-63　盃與側臉

　　圖、地雖是共存的兩領域，但兩者間必定具有差異，圖形才能視
認。但有關何者會被視為圖，又何者為地？端看其性質的比較而定。
根據魯賓的實驗，指出許多圖、地現象上的差異。如「圖」具有明確
的形、擁有輪廓線，而且形態穩定、密度高……等。反之「地」則不
具備這些特性。另外，完形學派的學者也從形態、大小、色彩、位置
等視覺對象，指出各種容易成為圖的現象，包括：面積小的、凸出
的、閉合的，或對稱的、被包圍的領域等，均較容易被視為「圖」。㉑

　　(2)圖、地反轉現象

　　成為圖的條件其實未必單獨存在，可以相輔相成，也可能相互抵
消。而何者最終成為「圖」，則端看其累積的條件效能而定。即當視
野中，兩個以上的圖形均有成為「圖」的條件時，必然產生競爭的狀
態，若兩者勢均力敵，則圖與地的地位不穩定，就會產生反轉
(reversal)的現象。如「盃與側臉」、「太極圖」等，都是典型的例
子。

　　反轉現象，在日常生活中幾乎不會發生，因為三次元的物體及空
間關係較明確。但在二次元的平面構成上，由於圖、地的線索有限，
「反轉」比較容易發生。因圖、地關係曖昧而造成的反轉，即稱為
「圖、地反轉」圖形。這種圖形，由於圖、地均可表達意義，因此又
稱為「多義圖形」，嚴格說，也是屬於「錯視」現象的一種。

7.空間感知覺

(1)空間知覺的原理

在我們的視覺經驗中，物體通常被看作是「立體」的，而「空間」是具有擴展或深度的世界。就視覺而言，空間或立體感的認知，代表視覺器官對物體遠近判斷的成立。引發距離知覺的刺激向度，心理學家稱其為距離的線索(distance cue)。對三次元的世界而言，距離或空間的知覺，主要仰賴生理方面的線索，包括：水晶體調節、兩眼輻輳與兩眼視差等功能。對於二次元的平面圖形來說，立體的感覺確是不可思議的現象。一般是比照立體物映入網膜的形象特徵，以及有關遠近的視覺經驗作為判斷的線索。

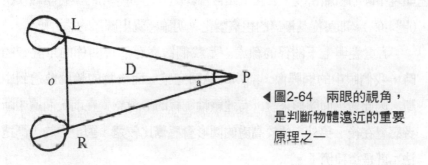

◀圖2-64　兩眼的視角，是判斷物體遠近的重要原理之一

(2)平面圖形的空間線索

a.大小變化的線索：依據視覺呈像的原理，網膜像的大小應該與物體成正比。但如圖2-65可以發現，相同大小的對象物，如果距離不同，其網膜像大小也不同。因此可以推知，畫面上小的形像，其距離「應該」較遠。

b.透視線的線索：當我們望視風景、街景，甚至建築內部時，會產生線透視現象；平行線均向中心點集中，而垂直線與水平線，隨著距離的增加而長度遞減。因此，具有透視線的圖形，會出現深度或立

體感。

c.濃淡與色調變化的線索：由於大氣中常含有水蒸氣等雜質，因此當我們觀看遠物的形象及色彩時，都會呈現模糊或減低明度的現象。這種現象與近景物體的清晰、鮮明特性形成對比。因此圖形中的色調變化，成為區分物體遠近的依據。

d.明暗的線索：根據光學原理，光度與光源的距離平方成反比，因此不同空間位置的物體，受光程度自然不同。加上光線固定的前進方向，物體受光時會產生明暗面與陰影。因此，具有明暗變化的表面，即有遠近或立體感。

e.材質感變化的線索：同種類的物體中，組織密度的差異，也可以成為距離的線索。如沙灘或石子路，因距離的遠近差異，視覺上會顯現不同的組織密度。因此，如吉普森(J. J. Gibson)的素材組織模型（圖2-69），即可從其漸層的組織變化，明確感覺出圖形的遠近感。

f.重疊與上下關係的線索：當我們觀察有前後關係的重疊景物時，我們眼中的網膜像，前物的輪廓完整，而後物的輪廓會遭到中斷。因此對平面圖形來說，有連續輪廓線的形會感覺在前，而遭中斷者感覺在後。另外，位於高處的圖形會感覺比較遠，國畫中的「高遠法」就是這種例子。

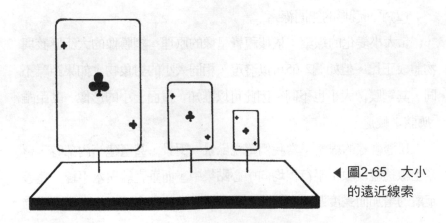

◀ 圖2-65　大小
　的遠近線索

圖2-66 含有透視 ▶
線的深度感

▲ 圖2-67 水墨濃淡是遠近的依據（羅振賢作品）

▲ 圖2-68　明暗有助於立體感的強化

▲ 圖2-69　素材組織的模型

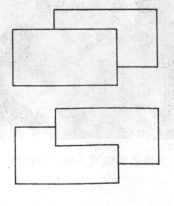

◀圖2-70　重疊法可
以表現前後遠近

◀圖2-71　范寬的「谿山行旅」是
國畫的高遠法佳例

四、構成的色彩基礎

(一)色彩的性質

1.色彩與造形

　　色彩(color)，是造形的必要原質之一。宇宙間任何有形的物體，幾乎都具備色彩的屬性。花草、樹木、鳥獸、土石等，具有天然的色彩。人造物方面，無論建築、工藝、衣著或視覺傳達等，更常賦予外加的色彩，以滿足視覺上的需求。造形是追求美感的創作，當然需要色彩的裝扮，而平面構成以圖畫為主，色彩的裝飾及傳達的功能更形重要。

◀圖2-72　色彩與形態具有密切
關係

　　色彩對人類的視覺反應相當積極。造形學家哈貝爾(V. Hubel)指
出：「在所有元素中，色彩所能激發的反應最為強烈，也是我們的感
官中最敏銳的。因為色彩是最富表現的元素之一，它直接且立即地影
響我們的情緒。」㉒可見色彩除了幫助造形表現之外，對各種心理方
面的情感也有積極的作用。不過，有關色彩的系統理解起步較晚；十
七世紀中葉，英國科學家牛頓(Newton)在實驗室中，利用三稜鏡分解
出光譜，才開始進入科學化、系統化的色彩研究。

2.色與色光

　　色彩的感覺與光的作用有關。由於光照射到物體時，會有反射或
吸收的功能，當反射光線傳到眼睛時，就發生色彩的感覺。光是屬於
電磁波的一部分，其性質決定於振幅與波長兩項因素，振幅決定光量
的強弱，而波長則界定色彩的特徵。即，振幅可以區別色光的明暗，
而波長的差異在區別不同的色相。「可視光線」的波長約在780μm至
380μm之間(1μm=1/1,000,000m)，超過此範圍的光線，如紅外線、紫
外線，肉眼都無法察覺。

　　西元1666年，牛頓首先利用三稜鏡(Prism)把射入的自然光分離出紅、橙、黃、綠、藍、靛、紫按順序排列的七色光，稱為光譜(Spectrum)。光譜色因無法再被分解，因此稱為「單色光」。而將這些單色光全部聚集時，又可恢復成原來的白色光。由此可知，太陽光中，實際上是含有各式各樣的色彩。而所謂物體的色彩，與這種色光的反映有關。即，人們眼睛所見的色彩，乃是光線與固有色結合的結果。如白色就是光線全部反射的現象，黑色為光線全部被吸收的結果，而各種不同的「色彩」，則代表該部分色光反射的現象。

▲ 圖2-73　光線的性質對物體色彩影響之實例

3.原色與混色

　　在色光、色料的體系中，有一種作為基準的母系色彩，不能由其它單色混合而得到的，即稱為「原色」(Primary color)。由原色混合，可以產生「間色」，或稱「第二次色」。依次可產生第三、第四次色等。

　　有關「原色」的說法，並不一致。例如牛頓把七色光通通視為原色，而後有六原色，五色、四色、三色不等之說。❷❸ 目前則以「三原色」說較獲肯定。根據混色原理，色光、色料的原色並不相同。一般

認為,色光的三原色為:橙紅(Orange Red)、綠(Green)、紫藍(Violet Blue);而色料的三原色為:紅(Mangenta Red)、黃(Hanza Yellow)、藍(Cyanine Blue)。㉔兩者具有互補的關係。

　　色光混合時,色彩越顯明亮,稱為「正混合」或「加色混合」;其三原色混合時,成為白色光。色料混合時,亮度與純度都會降低,稱為「負混合」或「減法混合」;其三原色混合時,彩度最低,近似黑色。色彩除了直接混合之外,還有一種「並置混合」的方法;將不同的色彩密接地並列在一起,當遠觀時,這些色彩會在視網膜裡混合,而變成另一種色彩。電視之映像原理、繪畫之「點描法」、彩色印刷之網點等,都是並置混合的效果。

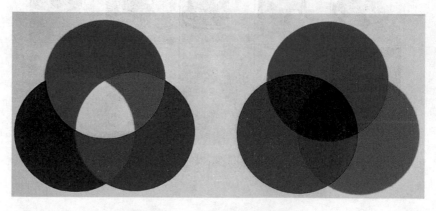

▲ 圖2-74　色光混合與色料混合

4.色彩的分類

　　人類眼睛可以分辨的色彩,據說達數百萬種,數量豐富,不勝枚舉。依其形成,有自然色彩與人工色彩之別。對物而言,可分為固有色(Lokal Farbe)與假象色(Scheinbare Farbe)兩類。固有色,指自然界諸事物固有之色;假象色,指因照明等其他外在關係而隨時變化的

色。而色彩的主要分類，應依其本身屬性，首先區分為有彩色(Achromatic color)與無彩色(Chromatic color)。前者指白、灰、黑的系列；後者為光譜及其變化出的色彩，是色彩最主要的領域。有彩色依其成份，又有純色與非純色之分。純色，指光譜中各單色的飽合色，不含黑、白的成份，其數量較為有限。非純色就是一般色，種類和數量最多，依其黑、白的含量，尚可分為清色（只含白色或黑色）與濁色（同時含有黑與白）等。

表2-8　色彩的分類

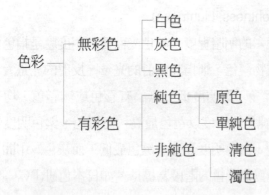

(二)色彩的要素

色彩的形成必有其基本要件，如色相、明度與彩度的性質，稱為色彩的三屬性(Attributes)。任何色彩的區別，都是由這三項因素的變化形成，又稱為色彩的三要素。分述如下：

1.色相(Hue)

色相，指色彩的相貌，區別有彩色的性質、種類或名稱別，如紅、黃、藍……等。色相的區別主要是以，由三稜鏡分解出來的紅、橙、黃、綠、青、紫等六色光譜為依據。❷⑤視覺上所接觸的色彩（純

色），理論上都是由這些基本色衍生出來的。

　　色相通常是以色相環(Color Wheel, Circle)表示。即，將光譜中的色彩，頭尾相接而作成環狀排列，並以六個基本色為基礎，適度擴充（分解）色相的數量。常見的色環以12色、24色最為普遍，但也有發展至50或100色的色環。在色名方面，通常也是以六基本色為基礎，而逐步擴增。如「黃綠」、「帶黃味的綠」，或「翡翠綠」、「咖啡色」等。在表色法中，也用符號或數字表示，如以R為紅色、BG表青綠色等。

2.明度(Value, Brightness, Lightness)

　　明度就是指色彩的明暗程度。就色光而言，明度就是指色彩本身的光量；在色料或物體色，則指其反射的光量。反射的光量大，表示明度高；吸收光線多，則明度低。無論有彩色或無彩色，均有明度（明暗）的因素。純色的明度以黃色最高，而青色、紫色明度較低。無彩色只有明暗度，白色明度最高，黑色最低，而灰色為中間色。明度的計測，通常是以無彩色的階段為標準。如日本色研(P.C.C.S.)，把從黑色到白色區分成九個明度階段，以作為色彩的明度標尺。有時也使用一般的形容詞，如明、中明、稍暗、暗……等，亦大體可以區別明暗。

3.彩度(Chroma, Saturation)

　　彩度，指色彩的飽和度或純粹度。無彩色（白、灰、黑）因無色相也無彩度。彩度的高低，一般取決於色彩中所含無彩色的份量之多寡，含量越少，彩度越高；反之，含量越多，則彩度越低。純色，指不含其它雜質的色，飽和度最高。但各純色間的彩度也有差別，其中以紅色的彩度最高，可以作為衡量其他彩度高低的基準。彩度的標準一般也是以階段作尺度，但各個色彩體系間的彩度階段並不一致。

最高		白(w)
高（明亮）		淺灰色(ltGy)
		淺灰色(ltGy)
稍明微亮		淺中灰色(mGy)
中度		中灰色(mGy)
稍稍暗低		暗中灰色(mGy)
低（暗）		暗灰色(dkGy)
		暗灰色(dkGy)
最低		黑(Bk)

◀圖2-75　明度階段表

「彩度」一詞，有時常與「鮮豔度」相混淆。其實，彩度主要是表達身為此色的強弱度(Intensity)，與「鮮豔」並無必然的關係，有些「鮮豔」的色，其彩度未必高，如螢光色就是一例。

4.色調

在色彩三屬性中，色相似乎比較容易了解，而明度與彩度則較容易混淆。因為當色彩的明度變化時（加了白或黑），其彩度也會變弱，因而容易引起錯覺。日本色研特別將明度與彩度合併考量，而統稱為明亮、暗淡、稀薄或濃郁的色彩等，就是所謂的色調(Tone)。常用的色調形容詞，包括：鮮的、明的、淺的、粉的、強的、沌的、深的、暗的、灰的……等。也是近代色彩傳達的另一特色。

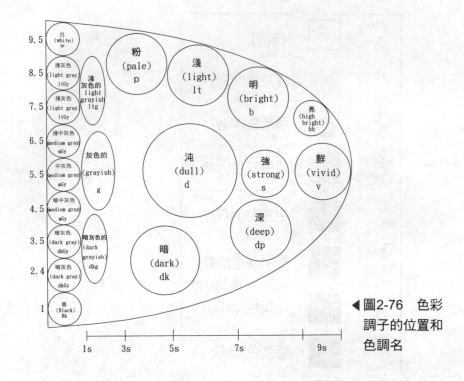

◀圖2-76　色彩調子的位置和色調名

(三)色彩的體系

　　將色彩依三屬性——色相、明度、彩度的性質，作系統性的排列組織，而形成三度空間的立體結構，就稱為「色立體」(Color solid)。色立體的構造大體上像一個圓球 ❷，包括三個主要結構：垂直的中心軸，表示明度；由下往上，越上面明度越高。水平呈放射狀的半徑，表示彩度；由內向外，越外側彩度越高，至最外側為純色。環繞中心軸的圓周，如同色環，代表各種色相。

　　色立體儲存大量的色樣，又可以顯示各種色彩的性質與關係，是兼具科學性與實用性的色彩傳達構造。而所謂的「色彩體系」(Color system)，其實就是利用這種構造的表色法。表色法(Color notation)依色光和色料的不同性質，分為混色系與顯色系兩種。前者以國際照明委員會(C.I.E.)所定的表色法為代表。❷ 後者是根據色彩三屬性作系統

化的組織，訂定標準色標，並以適當符號作為物體色的比色標準。如曼塞爾(Munsell)、奧斯華德(Ostwald)、日本色研(P.C.C.S.)等表色系，即為著名的代表作。

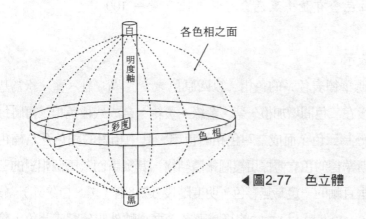

▲圖2-77　色立體

1.曼塞爾表色系

　　為美國美術教師曼塞爾(A. H. Munsell，1858～1918)於1915年所創。後經美國光學會測色委員會，於1943年修正發表，而成為國際通用之色彩體系。

　　曼塞爾表色系的色相，採用紅(R)、黃(Y)、綠(G)、藍(B)、紫(P)五色為基礎，再加上黃紅、黃綠、藍綠、藍紫、紅紫等五種間色，成為十種色相。然後再將每一色相區分為10等分（以第5號為主色），而成為100種色相的色環。明度階段從黑到白分為11階(0～10)。彩度系列從無彩色(0)開始，以等感覺來決定其彩度階段，而以紅色（純色）的彩度14為最高。曼塞爾表色系以HV/C（色相、明度／彩度）表示色彩。如5R4/14，表示色相為紅色中的第5號，明度為4（第5階），彩度為14（最高）之色。

2.奧斯華德表色系

　　為德國化學家奧斯華德(W. Ostwald，1853～1932)在1916年所發

表。其基本理念認為，各種色彩都可由純色混合適當比例的白或黑而成，因此任何色彩都可以用：

$$白色含有量＋黑色含有量＋純色量＝100$$

的公式表示。

　　奧斯華德表色系的色相，以四原色 ── 黃、紅、藍、綠為基礎，然後在二色間增加橙、紫、藍綠、黃綠，合成八種色相，再將每一色相分為三色，而成為24色相的色環，其中相對的兩色互為補色對。奧斯華德的色立體採用複圓錐體結構，其縱斷面為兩個相對的三角形，垂直軸的一邊為無彩色，明度階段分為8階（黑、白除外），分別以a、c、e、g、i、l、n、p的符號表之；垂直軸外側分割成28色，除頂點為純色外，餘均以色相號碼與白、黑含量共同表示，如2ng，即表示色相為2號的黃色，白色含量為n (5.6)，黑色量為g (78)，而純色含量則為100－(5.6+78)=16.4。

表2-9　奧斯華德黑白含量數值表

符號	a	c	e	g	i	l	n	p
白量	89.1	56.2	35.5	22.4	14.1	8.9	5.6	3.6
黑量	10.9	43.8	65.5	77.6	85.9	91.1	94.4	96.5

3.日本色研表色系

　　以日本色彩研究所1951年制定的「色之標準」與色票，為其早期的色彩體系，而後於1964年修正發表，成為新的配色體系(Practical

Color Coordinate System)。簡稱為P.C.C.S.表色系。

　　P.C.C.S.表色系的色相，以光譜色斯──紅、橙、黃、綠、藍、紫六色為基礎，依視覺上的「等感覺差」，作出12色相以後，再細分為24色相。由於注重「等感覺差」，因此補色未必在色環直徑的兩端。P.C.C.S.的明度分為9階，白在上端，黑在最下端，中間配置等感覺差的灰色7階，其數值依序為1.0（黑）、2.4、3.5、4.5、5.5、6.5、7.5、8.5、9.5（白）。彩度階段共分為9個階段，分別以1s～9s表之，號數越大，彩度越高。

　　P.C.C.S.的表色法，是以色相－明度－彩度的三種數值表示，如2R－4.5－9s，代表色相為紅色，明度為第4階的中明度，彩度為最高的9階。P.C.C.S.表色系的另一項特色，就是加入色調(Tone)的內容，把明度的高低和彩度的強弱併在一起考慮，為每一色相定出明色、暗色、強色、純色……等色調變化，對色彩的區別增加實用上的方便性。

◀圖2-78　日本色研的色環

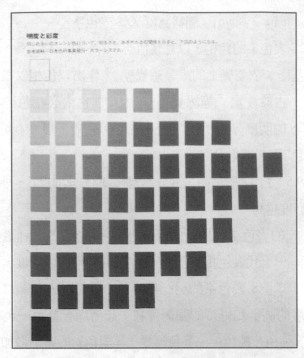

▲ 圖2-79　日本色研的明度與彩度

▲ 圖2-80　日本色研的色立體（國立臺灣藝術學院製作）

(四)色彩的機能與感覺

　　人類對色彩的不同感覺，就是色彩的心理機能，包括內涵、意義、氣氛、情緒、情感、調和等，也是造形創作的重要影響因素。色彩給人的感覺，有些是機能性的，如對比、輕重、或進退、脹縮等；有些則屬情緒性的，如高尚／粗俗、爽朗／陰暗、喜歡／討厭等。機能性的感覺主要是由於色彩本身的特性造成；情緒性感覺則因觀察者的特性所致，常因人的性別、年齡或個性而異。

1.色彩的對比

　　色彩對比(Contrast)的現象有兩種：同時對比與繼續對比。「同時對比」會使對比色的明度感覺提高或降低，彩度加強或減弱，色相也會因此而受影響。如橙色處於紅色中，感覺偏黃；而置於黃色中則會偏紅。「繼續對比」，是因眼睛產生「補色殘像」的現象所致，也會使眼前之色產生不同的印象。色彩的對比可以分別由色相、明度、彩度之差異產生；差異越大，對比越強。

2.色彩的進退、脹縮

　　由於長波長的光線會在網膜後方聚焦，而短波長的光則在網膜的前方聚焦；長波長的色看起來覺得近，而短波長的色看起來感覺較遠。因此，長波長的暖色看起來有前進性，短波長的寒色則屬於後退色。同理，暖色的造形有膨脹的感覺，而寒色則容易收縮。另外，明度、彩度的高低也具有進退、脹縮的功能。

3.色彩的輕重

　　色彩的輕重感，主要來自物理重量的聯想。其中，明度對輕重的

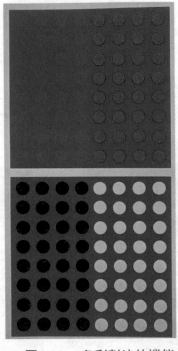

▲ 圖2-81　色彩對比的機能

▲ 圖2-82　明度的高低影響輕重感，重色應置於下部，以免頭重腳輕

影響最大；高明度的色彩感覺輕，中明度次之，而低明度感覺很重。彩度方面，以高彩度者為輕，低彩度者為重。在空間構成上，高明度的輕色應置於上方，重色置於下方，才不致產生「頭重腳輕」的感覺。

4.色彩的寒暖

色彩因聯想的關係而有寒暖之別。如見紅、橙等色而想到火燄、太陽，感覺溫暖而熱；反之，看到青、綠等色而想到冰水、綠蔭，感覺涼爽或寒冷。色彩的寒暖區分主要來自色相的差異；在色環上，以黃綠和紫色兩個中性色為界，紅、橙、黃等為暖色，綠、藍綠、藍等為寒色。明度對寒暖也有影響，高明度感覺較冷，低明度感覺溫暖。另外，彩度越高也感覺越暖和。

▲ 圖2-83　寒色系與暖色系的對比

5.明視度與注目性

在同樣的光線下，大小、形態相同的物體，放在同樣的距離，其容易看見的程度會有差別，此即稱為「明視度」(Visibility)。明視度的高低，主要是由於色彩搭配的影響。根據研究發現，明視度高的配色，以黑底黃圖最佳，其次為黃底黑圖等，都是明度差大的色彩組合。而明視度低的配色則相反，如紅、綠雖然色相差異很大，但因明度接近，明視效果並不佳。（參見表2-10、2-11）另外，有些色彩本身即有引起注意的特性（注目性）。如紅、橙、黃色，或明亮、高彩度、暖色等，注目性高。

▲ 圖2-84　明視度高的配色，是交通標法的最重要依據

表2-10　明視度高的配色（取自太田昭雄《色彩與配色》）

順序	1	2	3	4	5	6	7	8	9	10
底色	黑	黃	黑	紫	紫	藍	綠	白	黃	黃
圖形色	黃	黑	白	黃	白	白	白	黑	綠	藍

表2-11　明視度低的配色（同上）

順序	1	2	3	4	5	6	7	8	9	10
底色	黃	白	紅	紅	黑	紫	灰	紅	綠	黑
圖形色	白	黃	綠	藍	紫	黑	綠	紫	紅	藍

6.色彩的嗜好

　　色彩的嗜好，可以透過調查統計獲得。一般而言，活潑、明快等令人喜悅的色彩較受歡迎。如清色比濁色嗜好率高，明色比暗色受歡迎，涼色系亦比暖色系喜好度高。在集團性的差異上，如男性較喜歡青、綠色和暗色調，而女生偏愛紅、紅紫與淡色調。在年齡方面，受色調的影響最大。年紀越輕，越喜好活潑、明亮的色調；年紀越大，這種喜好度越降低，而趨向低彩度與稍低明度的傾向。❷❽

7.色彩的聯想

　　人類對色彩的感情，大多來自對生活事物的聯想(Association)；如看到紅色想到血液、火燄，感覺激烈、衝動；看到黑色而想到黑夜、垃圾，而有骯髒、恐怖之感。色彩的聯想，受過去經驗及個人因

素等影響。聯想的內容包括具體的（如火燄）和抽象性的事物（如熱情）；一般而言，幼年時期的聯想以具體事物為多，而隨著年齡的增長，抽象性的聯想會增多。色彩也與形態或角度意義產生關聯，對構成表現也深具意義。

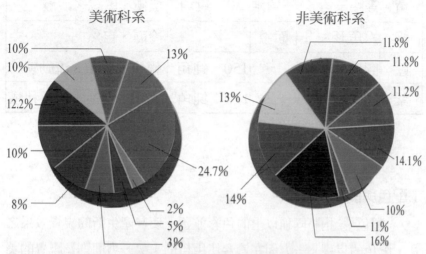

▲ 圖2-85　美術科系與非美術科系學生的嗜好色彩不同
（資料為國立臺灣藝術學院之調查）

◀圖2-86　色彩的感情／春、夏、秋、冬

表2-12　色彩與形態的關係對照表

色彩	形　　　態	角　度	象　徵　意　義
紅	正方形、立方體	90°　直角	強烈、充實、重量、安定
橙	長方形	60°　銳角	介於紅、黃之間
黃	等腰三角形、三角錐	30°　銳角	積極、敏銳、活潑
綠	六角形、二十面體		冷靜、自然
藍	圓形、球形	150°　鈍角	輕快、柔和、流動感
紫	橢圓形	120°　鈍角	柔和、女性、無銳利感

(五)調和與色彩構成

1.配色與調和原理

　　「配色」，指將兩種以上的色彩並置，使其產生新的視覺效果之意。配色的目標，一方面在適合使用目的，另一方面則為視覺的美觀。使人感覺舒適，就是調和；調和與秩序有關。費希納說：「美是變化中的秩序。」就是強調秩序與變化的平衡點。因此，色彩的調和，應介於雜亂與呆板、或對比與模糊之間的現象。

　　調和配色應有規則可循。如奧斯華德認為，「等白色量系列」、「等黑色量系列」的色彩可以調和，就是調和配色的理論。根據夢·斯本沙(Moon. Spencer)的理論，調和的配色應具備兩個條件：(一)不要模糊不清，且不要炫目；(二)在色彩空間中，相互間的色彩，應該保持簡單的幾何關係。其相關的規範包括：

　　(1)調和的色相範圍：認為色環上（以曼塞爾的色環為基準）某些區域的色彩為調和的領域：同一調和(0°)、類似調和(25°～43°)、對比調和(100°～)。而有些區域為曖昧的領域：第一曖昧區(0°～25°)、第二曖昧區(43°～100°)。（如圖2-87）

(2)明度及明度差：色彩間如果明度相等，難調和；有明度差，才易調和。明度差在一階段者，為刺激小的調和；5～6階，為對比性調和；8～9階，則有炫耀感。

(3)彩度對比：彩度的對比效果比明度遲鈍；明度差1階的類似調和，相當於彩度4階的功能；明度差3階的對比調和，相當於彩度8階的功能。

(4)面積調和：小面積宜用強色，大面積應使用彩度低的色。

(5)色彩之美＝秩序性／複雜性(M=O/C)

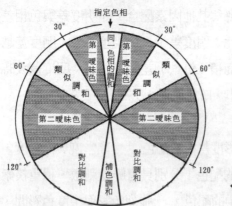

▲圖2-87　調和的領域表

2.調和的色彩構成

(1)以色相為主的配色

a.同一色相的配色：以色相環中的某一色相為主體，以加黑或加白構成深淺色；尋求明度、彩度或色調之變化。其特徵：感覺穩定、溫和，統一性高。但差異性太小時，容易模糊不清。

b.類似色相的配色：以色相環中的某一色相為基準，在30～60度之間的色相，彼此的配色。特徵：感覺穩定、統一性。淺色有甘美、浪漫感。

c.對比色相的配色：與色環上成120～150度之間的色彩所作的配

色。具有活潑、明快的感覺。

d.多色相的配色：與色環上成某特定關係的色彩，如等腰三角形或四方形彼此間的配色。特徵：具有活潑、華麗，多變化的感覺。

(2)以明度為主的配色

以明度差的運用為主。明度差小的配色包括：高明度與高明度、中明度與中明度、低明度色彩之間的配色，其明暗、輕重的感覺各不相同。明度差適中的配色：明色與中明度色彩間（輕快、穩重）、中明度與暗色彩間的配色（稍重、稍暗）。明度差大的配色：明色與暗色之間的配色，有清爽、明快之感。

明度為主的配色，仍應與其他因素配合。如明度差與色相差、明度差與彩度差，均應成反比：明度差小，色相差應大；明度差越大，色相差要越小。明度差與面積（份量）差應成正比：明度差大時，面積差距也要大（明色面積小，暗色面積大）。

(3)以彩度為主的配色

著重彩度差的運用。彩度差小的配色──高彩度與高彩度、中等彩度之間、微弱色彩之間的配色，分別具有鮮豔刺激、穩重樸素及低沉微弱的感覺。彩度差適中的配色──強烈色彩與中度色彩間、中度色彩與微弱色彩間的配色，前者刺激稍強，後者樸素穩重。彩度差大的配色──強烈色彩及微弱色彩間，感覺鮮豔、穩重。

彩度差與色相差的配合，應成正比：色相差小時，彩度差也要小；色相差越大，彩度差要越大才能調和。與明度差的配合，應成反比。與面積（份量）差，也成反比：彩度強者，面積要小；彩度弱者，面積要大才易調和。

(4)以色調為主的配色（日本色研）

a.同一色調的配色：明度、彩度相同，而色相有差異的配色。效果：容易統一，有穩重、調和之感。例：p4－p16、dp8－dp20。

b.類似色調的配色：明度有差異，而彩度相同或相似的配色。效

◀圖2-88
同一色相
的配色

圖2-89 ▶
對比色相
的配色

◀圖2-90
以明度為
主的配色

果：統一、穩重、易調和。例：v2－dp10－dp12、b6－b8－d8。

　　c.對比色調的配色：明度與彩度變化很大的配色。效果：若色相統一成同一或類似，或是變化面積比，皆可獲得調和之效果。例：p4－p8－dp16。

▲ 圖2-91　以彩度為主的配色

| b20 | b12 |
| b24 | b18 |

同一色調

◀圖2-92　以色調為主的配色法
1.同一色調的配色

▲ 2.類似色調的配色　　　▲ 3.對比色調的配色

3.色彩構成的法則

(1)均衡原則：兩種以上的色彩配置時，在視覺上產生平穩安定的感覺。原則有二：a.彩度高、暖色調、純色的面積（份量）要小於彩度低、寒色調、濁色。b.高明度的色輕，宜置於上部，低明度者重，宜置於下部才易均衡。

(2)漸層原則：將色彩刺激作等差或等比級數的次第變化，或作由小而大、由大而小的漸次移行。漸層具有韻律之美，其內容包括：色相的漸層、明度的漸層、彩度的漸層、色調的漸層四種。

(3)強調原則：為了調節畫面，彌補整體的單調感，使用一小部分醒目的色彩，使整體色彩更加緊湊。原則：a.強調色必須是比畫面上其他色調強的色。b.強調色的面積不宜太大，以免喧賓奪主。c.必須選用對全體色調具有對比性的調和色。

(4)對比原則：以互相對立或相反的色彩作組合，以尋求較強烈

的特殊效果。包括：色相對比、明度對比、彩度對比及色調對比等。

　　(5)統調原則：在五色雜陳的畫面上，平均敷上一層色彩，使整個畫面具有共通性，而達到統一、支配的效果。方法有三：a.在各色相中加上同一色相（色相的支配色）。b.加白或加黑（明度的支配色）。c.加灰色（彩度的支配色）。

▲ 圖2-93　色彩構成
　── 漸層配色

◀ 圖2-94　強調原
　則的配色

▲ 圖2-95　對比原則的配色

4.配色操作的要領

　　(1)由大處著手，先決定主要色調的涼、暖、明、暗、華麗或樸素等意象，及輔助色、強調色的色調關係。

　　(2)依主要色調選擇一種合適的主色。

　　(3)選擇第二色時，應配合所需要的效果，考慮：a.色調的對比、均衡、明暗等關係。b.色彩的面積與造形。

　　(4)接著，考慮色彩相互間的關係，利用比較的方法，或使用色票、配色色盤等工具大致確定色彩，而後再依個人美感經驗作細微調整。

　　(5)配色時一方面要顧及普遍流行或嗜好的色彩，但也要發揮作者的個性，擴展用色的範圍。不為傳統所束縛，更勿為習慣所困。

註釋：

❶ 轉引自劉文潭著：《現代美學》，頁98。

❷ 根據田中正明著：〈道具＋材料〉，「鉛筆」篇。（刊《設計的材料與表現》）

❸ 據《形音義綜合大字典》所列，「形」字光是當名詞就有十一種解釋：1.形體曰形；器物形象、輪廓之實體。如人形、物形。2.圖畫曰形；描繪器物實體而成者。3.體貌曰形。如形貌、形體。4.容色曰形。5.身體曰形。如形解、形骸。6.地勢曰形。7.人之本性即寓於形體中之道曰形；蓋指禮儀而言。8.模樣曰形。如偶人形。9.鑄冶者將製器必先作模，亦謂之形；通「型」。10.食器；土製飯食之器曰土形。11.數學上以點線面與體，表識數之量者曰形。如球形、錐形。

❹ 採自高橋著：〈造形藝術的要素〉，刊《美學事典》。頁240。

❺ 採自山口正城、塚田敢著：《設計的基礎》，頁14。

❻ 採自Kandinsky原著，吳瑪悧譯：《點、線、面》。頁24。

❼ 取自大智浩著，王秀雄譯：《美術設計的基礎》。頁32。

❽ 採自小林重順著：《造形構成心理》，（藝風堂譯本）頁57。

❾ 同❻。頁22～23。

❿ 同❻。頁47～48。

⓫ 採自馬場雄二著，王秀雄譯：《美術設計的點、線、面》。頁128～129。

⓬ 同❼。頁98。

⓭ 根據美國學者佛利斯曼(Fleishman, 1964)的研究，人類在「技能操作」方面的能力包括：精確控制(control precision)、四肢協調(multilimb coordination)、反應定向(response orientation)、反應時間(response time)、手臂靈活(speed of arm movement)、隨動

控制(rate control)、腕手靈活(manual dexterity)、手指靈活(finger dexterity)、臂手穩定(arm-hand steadiness)、腕指速度(wrist-finger speed)、瞄準(aiming)等十一項。（張春興、林清山著：《教育心理學》。頁116〜120）。

⑭ 見Kurt Rowland著，王梅珍譯：《形態的發展》。頁64。

⑮ 採自趙雅博著：《中外藝術創作心理學》。頁563〜564。

⑯ 取自李長俊譯，安海姆著：《藝術與視覺心理學》。頁51〜52。

⑰ 引自王秀雄著：《美術心理學》，第二章。頁162。

⑱ 同⑯，頁66〜67。

⑲ 根據卡茲(Katz)的實驗。（引自相良守次著：《圖解心理學》。頁84）

⑳ 同⑰。頁187〜188。

㉑ 參閱拙著：《反轉錯視原理與圖形設計》。頁40〜49。

㉒ 引自Vello Hubel原著，張建成譯：《基本設計概論》。頁175。

㉓ 牛頓原把七色光通通視為原色，而魏納(Verner)等則主張六原色。另外如赫爾姆霍茲(Helmholtz)、賀林(Hering)、溫特(Wundt)等，則另有五色、四色、三色之說。（林書堯著：《色彩學概論》）

㉔ 取自林書堯著：《色彩學概論》。頁56〜57。惟中文譯名略修正。

㉕ 按牛頓所發現的光譜原本定為七色光，惟後之學者咸認，七色光中的「靛」色乃介於藍、紫之間的中間色，並無單獨列出的必要，因此改稱為六色光譜。

㉖ 色立體的形態依表色體系的不同而有差異。如早期朗伯特(Lambert)的金字塔形、貝佐德(Bezold)的圓錐形，近代有名的奧斯華德為雙重圓錐形，而曼塞爾、日本色研的色立體，也因各色相彩度階段不一致的關係，而成不正的橢圓形。

㉗ 「C.I.E.表色法」為物理性光學的測色法，屬於符號化的表色法，
主要用在專門性工業或學術研究比較多。

㉘ 引自近江源太郎著：《造形心理學》，東京，福村出版，1990，
七版。頁129～131。

第三章

平面構成之原理

　　平面構成，簡單地說，就是利用各種造形元素（如點、線、面等）在平面空間中，作適切地排列、組合之工作。其形態組織的「適切性」，應該包括位置的配置、份量的增減、形式的變化，甚至色彩的調和與材質的處理等。構成的活動與方法，可以比喻如作文一樣；鬆散的文字、詞彙必須經過組織(compose)與修飾，才能變成意境優美的文章，其組織的規則就是文法或修辭學。而構成(composition)所依賴的，就是造形元素的巧妙組合，其「原理」或「法則」，相當於作文的文法，是造成畫面愉悅與結構緊密的基礎，因此亦稱為「造形文法」。

　　「造形文法」的內容主要包括兩方面：一是處理形的分割或配置之有關「構圖」的方法；二是處理視知覺上有關錯視、立體感、動態與韻律感等「幻象」的問題。❶ 前者屬於造形的基礎構造方法；而後者必須透過視覺機能與知覺的主觀運作，是較高級的造形方式。在形態構成（構圖）方面，其基本形式又分為兩種；(1)離心的構成，(2)向心的構成。離心構成是由內而外，面積逐次擴展，屬於「集積」式的構圖；向心構成則是在一定面積上，由外向內規畫充實，屬於「分割」式的構圖。兩者都有多種不同的變化。分述如後：

一、離心構圖的原理

　　離心構圖，是指形態越是經過處理，作品的面積越隨之增加，即由最初配置的形，逐漸向外擴展面積或發展畫面的構成方法。即，以既有的形為基礎，巧妙地配置或擴展之構圖。由於需要較多單位形的參與，因此又稱為「集積式」的構成。其方法包括：位置的配置與類

形的繁殖兩種。「配置」的基本形式，包括分離、集中、擴散與重疊等；而「繁殖」則以單位形的再生為重點。

(一)配置構成

1.分離構成

　　配置於同一平面上的兩形，其關係不外三種狀況：(1)分離、(2)接觸、(3)重疊。所謂分離，就是兩形具有相當距離，而彼此形、色均保持原狀的狀態。接觸，則是兩形的邊緣剛好碰到，而單位形仍然保持原狀，是界於分離與重疊之間的狀態。至於重疊，則是兩形已經產生交集，而有合併或增減的狀態。

表3-1 配置構成的類型

　　分離是構成最普通的配置，由於配置的原形沒有改變，只能經由距離、位置的調節，或大小、份量的變化，以及排列的規則性等，以產生豐富的構成效果。常用的分離配置方法包括：反復、漸變、集中或擴散等，可以使分離的元素產生整合的效果，並成為優美的構成。

　　「接觸」嚴格說仍是一種分離的狀態。不過，由於部分輪廓的重疊，容易使形的界線消失，而造成合併。線條圖形，或間隙較多的圖形接觸時，其原形尚可保存；而融合面積較大，且為同色時，其基本

◀ 圖3-1　接觸的構成

▼ 圖3-2　接觸構成的變化

形將無法分辨。因此，形態接觸的構成，可以產生許多意想不到的結果，如圖3-1，四個箭頭圖形的接觸，其所包圍的間隙空間，又出現箭頭形或十字形等，甚至產生微妙的「圖、地反轉」效果。

2.重疊構成

所謂形的重疊，意指兩形的配置具有交集，或一形遮蔽另一形的狀態。由於經驗上認為重疊部分的下方是隱而不見的，因此，當我們看到重疊之形時，便可以判斷其形的前後關係或遠近空間感。重疊的構成，由於形態配置方法的不同，或色彩、明度的差異，會產生不同的效果：

(1)聯合：如同色重疊，重疊部分亦成同色。重疊的兩形融合並成另一圖形。

(2)透疊：指透明色重疊，重疊部分變成第三種色。重疊的兩形變成三種形的組合。

(3)覆疊：指不透明色的重疊，被重疊部分隱而不見。重疊的兩形之一完整，另一形成減缺的效果。

重疊的構成，基本上就是利用圖形複合的方法，以創造新圖形。整體的圖形，無論規則或不規則，經由聯合、透疊或覆疊，都可以產生更複雜的圖形；有些可以預期，有些則大出意料之外，但經過修正之後，往往成為極優美的創作。重疊實乃平面構成最重要的方法之一，其構成方法包括：

(1)規則形與規則形的重疊

指兩種規則性圖形的重疊。重疊之後的形通常也是規則性的，但經由作者的取捨變化，也可以產生不規則的效果。

(2)規則形與不規則形的重疊

一個規則的圖形與一個不規則圖形重疊時，可能產生有秩序的圖形，也可能成為無秩序的圖形，或介於兩者中和的現象；不偏於規則

◀圖3-3　規則形
與規則形的重疊
（覆疊）

圖3-4　規則形與▶
不規則形的重疊
（覆疊）

◀圖3-5
不規則形
與不規則
形的重疊

性的呆板，也沒有無秩序的混亂。

(3)不規則與不規則形的重疊

兩種不規則圖形的重疊，其結果通常也是不規則的，甚至會造成無秩序的凌亂現象。因此，必須另外賦與統一的要素，才能獲得調和。

(4)多種類圖形的重疊

三種以上圖形重疊時，由於重疊的次數多，圖形變化更為複雜，必須更妥善處理才能避免混亂。

▲ 圖3-6　多種類圖形的重疊（感光透疊）

3.集中構成

所謂集中，又稱「密集」，指許多單位圖形在一個區域集結的構成。即基本形在空間中散佈時，形成稀疏或濃密之不均勻配置，而有向一定方向或區域集中之現象。「密集」的形式在生活環境中極為普

遍，如城市就是一種典型；無論建築或人口，都是集中在市中心，而越遠離中心，則越稀疏。另外，在植物的生長或器物的堆置時，也常常出現集中的畫面。

　　集中的要件，主要都是以數量的多寡作為配置的依據，同時要具備密集的中心與方向性，而其各形之間可以分離，也可以是接觸或重疊。規則性的集中構成，可以運用分割的方法，先在空間上設定規律性的骨格，再依數量的多少、面積的份量、或位置的變動等方法構成之。不規則的集中，則端視數量或面積分佈的多寡而定。集中構成的形式，依單位形的配置現象，可以區分成以下數種：

　　(1)向點式集中

　　以假設的點為中心，基本形朝向此點密集，越靠近點的地方越密，越遠則越疏。這種構成形式，與「發射」構成類似，具有由中心向外，或由四周向內的方向性。其預設的中心點有時不限一個，可以數個並存或錯開。

　　(2)離點式集中

　　與向點的集中相反。在預設的中心點附近為空白，或稀疏的元素，而離點越遠的外側，則越充實、密集。

　　(3)向線式集中

　　以假設的線為目標，基本形向此線密集。在靠線的位置上最密集，而離線越遠越稀疏。作為集中處的線，其方向不拘，曲直均可，亦可作簡單的變化形。

　　(4)離線式集中

　　與向線式的集中相反。在靠線的附近為空白或疏鬆，而離線越遠處越密集的構成。

　　(5)自由式集中

　　基本形作自由散佈，但具有明顯的疏密現象。其集中感純粹依份量多寡而對比之。

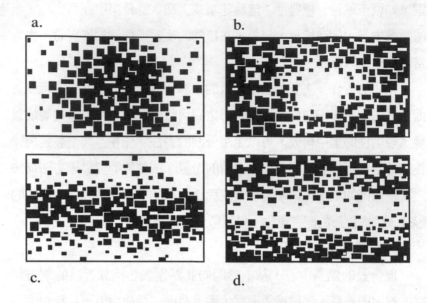

▲ 圖3-7　集中的構圖：
　　a.向點式集中　b.離點式集中
　　c.向線式集中　d.離線式集中

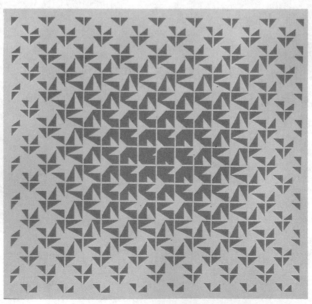

◀圖3-8　集中的
　構成

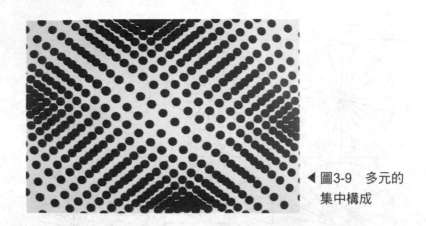

◀圖3-9　多元的
集中構成

4.擴散構成

　　擴散是與集中相對的一種配置形式，其構圖的感覺是由中央向四周分散。即眼睛的視線先集中於中央，然後再移向四周的構圖特徵。換言之，擴散就是基本形或骨格單位環繞在一個中心，而向外發展的構成，由於向四面八方擴散，因此又稱為「發射」。

　　擴散是常見的自然現象之一，如盛開的花朵、太陽的光輝、水波的漣漪、爆炸的火花，或車輪輻線、樹心年輪等，都具有擴散的構造。由於由內向外的發展，形態具有規律性的大小變化，也算是一種特殊的「漸變」形式。規則式的擴散構圖，具有三項特徵：(1)多方面的對稱；(2)強烈的焦點，此焦點通常位於畫面中央；(3)強烈的動力

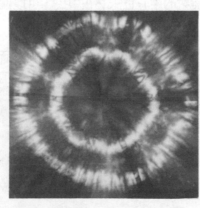

圖3-10　綁染的▶
擴散式造形

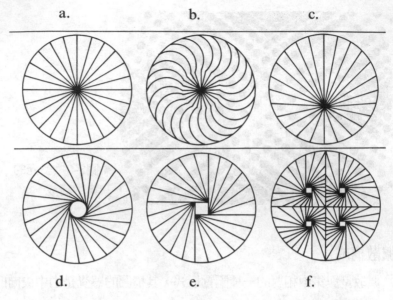

a. b. c.

d. e. f.

▲ 圖3-11 離心式擴散：
　　a.基本形　　b.骨格線彎折　c.中心偏差
　　d.中心擴大　e.多元中心　　f. 擴散的組合

感。其形式可分為三類：

(1)離心式

骨格線由中心向外側作不同方向的發射。基本形如圖3-11a，最為普遍。除了直線式的發射之外，骨格線也可以作彎曲或屈折之變化。而發射的中心也未必在中央，可以偏置或作多重之變化。

(2)同心式

骨格線並非從中心射向四周，而是逐層地環繞中心。以同心圓為基本形，另外亦可作骨格線之彎曲、中心之遷移、螺旋形以及多元中心等變化構成。

(3)向心式

與集中構圖相似，其骨格線作彎折狀而逼向中心，如圖3-13a為基本形，亦可以變換屈折的角度，或增減放射的股數作變形。

(4)不規則式

　　不受規律性骨格約束，可以將形態作局部的增減或變形。因沒有完全對稱的現象，力動性亦較緩和，但仍然具有良好的擴散效果。

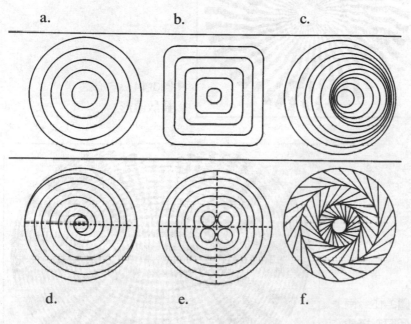

▲ 圖3-12　同心式擴散構圖：
　　a. 基本形　　b. 骨格線彎折　　c.中心移動
　　d. 螺旋形　　e. 多元中心　　f. 多層擴散

▲ 圖3-13　向心式之擴散構圖：
　　a. 基本形　　b. 方向變動　　c. 中心洞開

◀圖3-14　向心之
擴散圖形

圖3-15　兩▶
個同心構成
之結合

◀圖3-16　中心移
動之擴散構成

▲ 圖3-17　同心與向心結合的構成

(二)繁殖構成

　　所謂繁殖，就是「多量生殖」的意思。即由一已知的形，經由「反復」大量使用，使多數的形藉由接觸或重疊的複合作用，而產生各種相關的新圖形。繁殖的構成，與講求「規格化」的現代設計理念有關，為了適應機器大量生產的特性，及方便產品的流通使用，在印刷、家具、工業產品乃至建築方面，都講求「單位式造形」的設計。相同的單位造形，雖然感覺有點單調，但若施予巧妙地排列、組合，仍然可以發揮千變萬化的效果。繁殖的構成，正是這種單位造形的基礎訓練。

　　單位形的繁殖，必須解決兩項基本問題：(1)以什麼為單位形、(2)以什麼方法繁殖？單位形的決定，關係繁殖的基本特徵；繁殖的方法，影響構成發展的結果。分述如下：

1.單位形的選定

　　繁殖的目的，在以少生多、以簡創繁，進而創造新的優美之形。因此，單位形的選擇，應考慮以下的條件：

　　(1)以簡單的幾何形為基礎，特徵明確；

　　(2)配置時容易融合，並能產生「間際空間」者；

　　(3)幾個單位可以組合成另一新單位形者尤佳。

　　可以作為單位形的幾何形包括正方形、長方形、三角形、五角形、六角形，以及圓和橢圓等。不過單純、完整的幾何形，感覺仍然太單調，而且較缺乏發展性，並非理想的基本形選擇。將單純的幾何形，經由簡單的分割、組合，則可獲得較佳的單位形，如由正方形分割出來的箭頭形，或由圓分割而成的扇形（1/4圓）等，均為常用的單位形佳例；箭頭形（如圖3-18a），由正方形的對角線及垂直二等分的形接合而成，邊長的比例為1：2：1：4：$\sqrt{2}$，角度只有45°與90°兩種；扇形（如圖3-18b），由圓的兩條垂直平分直徑分割而成，其三邊之比為1：1：$\pi/2$，夾角及弧均為90°。兩者均為簡潔而富特徵之

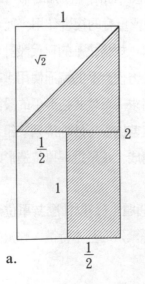
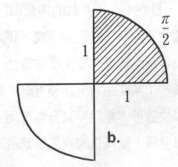

圖3-18　簡潔又富變化的單位形
◀ a.箭頭形 ▲ b. 扇形

形。

　　從構成的融合度來看，箭頭形是由方形的一半（面積）組成；扇形是圓的四分之一，因此部分與部分的結合度很高。又，箭頭形具有長、短邊，還有斜角、直角等不同的凹凸；而扇形的直線與弧線，形態也有變化，因此配置時容易產生「間隙空間」，對形態的繁殖提供了良好的變化條件。另外，兩個箭頭或兩個扇形也很容易結合，而可當作另一個基本形使用。

2.單位形的繁殖方法

　　有關單位形的認定，應該包括本形及其方向不同的「鏡照形」，或數個基本形聯合的擴大單位形。而單位形的繁殖，即意味著至少有兩個或多個形同時並用的事實，因此單位形的繁殖方法，亦不外採取分離、接觸與重疊的配置。一方面求取形與形的複合，另則透過多量的配置，製造「間隙空間」，以產生多元化的新形態。依繁殖的形式，其發展約可分成下列數種：

　　(1)線狀繁殖

　　如圖3-19，單位形依同樣的方向和方法連接起來，而成線狀之發展。其形如二方連續之構造。實際操作時，亦可適度變換方向或組合

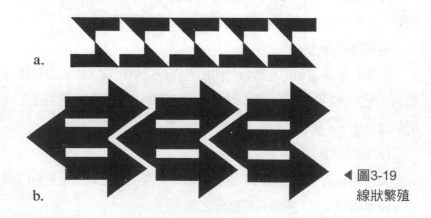

a.

b.

◀圖3-19
線狀繁殖

方法，或略為增加其寬度。

(2)面狀繁殖

如四方連續圖案一般，把單位形向二次元的方向成面狀擴展。面狀構成由於單位形的反覆包圍，可以產生各種「間隙空間」，而「間隙空間」的反復，可以形成另一種單位形，甚至產生「圖、地」反轉的關係。

▲ 圖3-20　左：面狀繁殖　右：環狀繁殖

(3)環狀繁殖

把線狀發展的方向彎曲，使兩端連接而成環狀構造。環狀構造的中間，通常會形成巨大的「間隙空間」，而使圖形變化更大。

(4)放射狀繁殖

把單位形從畫面中心開始，向周邊作外延的配置，即成放射狀的構造。配合放射狀構造，基本形亦可作適度的比例變化，更能強化放射的力量。

(5)鏡照式繁殖

使用同形而方向相反的單位形配置，使產生左右或上下對稱的圖形。鏡照構造可以表現嚴格的整齊之美。

▲ 圖3-21　左：面狀繁殖　右：放射狀繁殖

▲ 圖3-22　鏡照式繁殖

(6)自由繁殖

以各種非規則式、自由排列的方式繁殖的構造。如錯開或律動式的發展配置。

二、向心構圖的原理

平面造形，可供表現的空間有限，一般均在紙張或畫布上操作，具有一定的範圍。這種在限定的面積之內加工，而逐漸作成充實畫面的方法，就稱為「向心構圖」。向心構圖在造形表現中的運用相當廣泛，其中又以「分割」的方法最為重要。如平面設計的編排(Lay out)，要將文字、照片或圖形作巧妙的配置，就必須在畫面上先作有計畫的分割，以求取良好的構圖。其他生活中如切蛋糕、摺紙或分配區域等，也都是分割構成的應用。可見，分割乃是平面構成最重要的基礎。

1.分割構成

所謂分割，就是在構成的基面上，以線條劃分空間格子，將整體分化成數個應有的部分之方法。分割的方式包括規則與不規則兩種，規則性的分割依其結果，可分為「等形」與「等量」分割兩類。而在分割作業上，則有直線、曲線之分，在方向上也有垂直、水平或傾斜分割之別。經由不同方式的分割，可以得到各種不同的結果。

分割構成中以垂直線或水平線的分割最為基本。在基面上，只要一條線就可以做多種不同形式的分割，如在二等分點、三等分點、四等分點或不規則的某定點，分割出來的面積、比例特性不同。又即使

在同一定點作分割，如圖3-23的a、b、c、d，分別以水平、垂直、左邊、右邊所做的分割，在數學上四者或許屬於同形，但在構成上仍有

▲ 圖3-23 同樣的要素、不同意義的分割

不同的意義。朝倉教授指出：「即使是一條線，那麼它在構圖上究竟置於上方或下方，在感覺上就發生差異，所以決不是相同之形。何況一條線究竟是橫放、或者豎放，將會產生更大的差異。」❷ 可見分割在構成上，不僅與形狀、大小有關，也論其方向、位置。因此一個基面，只要以數條線條作分割，即可產生無數的構成結果。分割的方法依其性質，可以簡分如下：

(1)等量分割

▲ 圖3-24 以1～2條線在正方形的二等分點、三等分點及四等分點所作的分割結果（50種）

將基面分割之後的單位，不管形態如何，但其面積相等者，即為等量分割。以正方形的二等分為例，如從對角線分，可獲得兩個同大的直角三角形；若用垂直等分線分割，則得到兩個長方形。直角三角形與長方形雖然不同，但其份量相同，都等於二分之一正方形。這種「等量分割」，即使用不規則的形也算。

(2)等形分割

在等量分割中，所分割的單位形若完全相同，即為等形等量分割，簡稱為等形分割。等形分割的形態大多可依賴規則性獲得，但變化的形式則很豐富（基本結構如圖3-25）。一般錦地圖案、磁磚建材常用這種分割構成，而約夏的反轉圖形中，更有美妙的造形變化。

(3)漸變分割

即分割線的間隔採逐次增大或減少的級數分割，又稱為比例分割。漸變分割由於是規律性的增大或減少，在變化中具有統一性，是兼具律動性與統一性的分割構成。漸變的方向除了垂直、水平之外，也可使用斜向或波紋狀、漩渦狀方式處理。

(4)類似分割

在漸變分割中，除了大小份量逐次改變之外，其形態保持相同者，即為類似分割。類似分割，其實就是一種等形不等量的分割，一般只要採取等比級數的分割方式即可獲得。另外也可採用放射式的漸變構圖。

(5)自由分割

即不設定規則（數理性規則），而依自由方式分割畫面的方法。自由分割除了形不受限制外，量也可以自由取捨，排除等距級數與對稱之規則，構成結果較為生動。自由分割理論上雖無規則，但在造形上仍應滿足兩項要求：

a.分割單位沒有相同之形，而全為相異之形。

b.單位間具有某種共通的要素，以便使整體獲致統一。

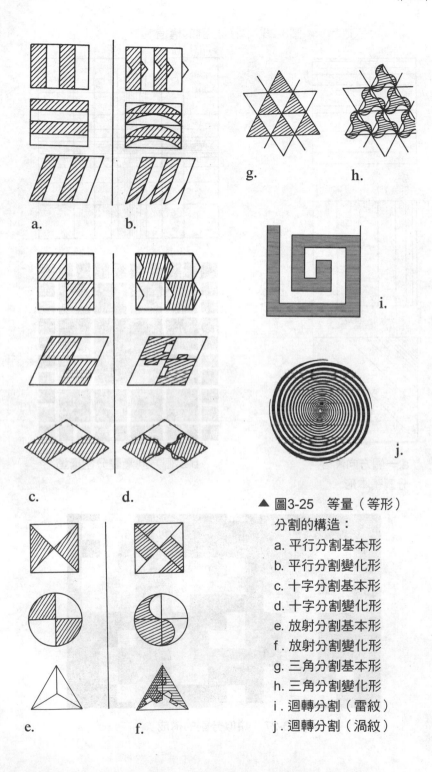

g.　　　　　　h.

i.

j.

▲ 圖3-25　等量（等形）

分割的構造：

a. 平行分割基本形

b. 平行分割變化形

c. 十字分割基本形

d. 十字分割變化形

e. 放射分割基本形

f. 放射分割變化形

g. 三角分割基本形

h. 三角分割變化形

i. 迴轉分割（雷紋）

j. 迴轉分割（渦紋）

a.　　　　　　b.

c.　　　　　　d.

e.　　　　　　f.

▼ 圖3-26　漸變分割的構造

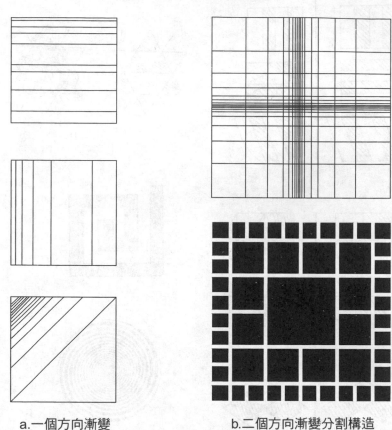

a.一個方向漸變
分割基本形

b.二個方向漸變分割構造

▲ 圖3-27　類似分割的構成

◀圖3-28
類似分割構成

▼ 圖3-29　自由分割構成

2.比例構成

　　所謂「比例」，乃指部分與部分或部分與整體間的關係。就構成而言，比例(proportion)就是形態上的量（長度、面積等）之比率。如平面的長度與寬度之比，即為長方形的比例。比率數字越大（或越小），表示長方形越細長；比率越接近1時，則越接近正方形。不同比例關係的形，給人不同的視覺感受，如正方形長、寬相等，感覺平板、嚴肅；長方形長、寬有別，則感覺較生動。以人體比例來說（通常指頭部與身長之比），矮胖的體型與瘦長的身材，美感效果也不一樣。因此，良好的比例關係，不僅是美與動態的泉源，也是構成分割的準據。

　　(1)黃金比例

　　追求理想的比例關係，自古即為人類所重視。希臘人在不知數理的計算法之前，即能利用幾何學方法，規畫出富有比例美的神殿建築，且成就令人嘆為觀止。他們發現了各種理想的比例，並且將它公式化；其中，被古希臘人認為最美的比例就是黃金比(Golden Mean)，並大量將它應用於建築、雕刻與各種瓶器的造形上，創造出傲視古今

▲ 圖3-30　古希臘式的建築，大多符合黃金比的比例

◀圖3-31　黃金比
的構成

的藝術之美。

　　所謂「黃金比」，簡單地說就是：把一條線分割成大小二段時，小線段與大線段之長度比，等於大線段與全部線條之長度比。即a：b=b：(a+b)的公式，其比值約為0.618：1或1：1.618（近似值）。採取這種比例的分割方法，即稱為「黃金分割」；而符合這種比例的長方形，即為「黃金矩形」，應用極為廣泛。

　　黃金比的數值因屬無理數，是複雜而難計算的數字，但其構成的關係卻是生動、優美而神聖的。不僅自古即為希臘人所嚮往、運用，傳至今日，仍為藝術或設計表現上所鍾愛。根據格雷夫斯(M. Graves)的圖形嗜好測驗發現，在五種（圖3-32a、b、c、d、e）不同比例的方形中，即以圖c（黃金比）最受歡迎，其次為d (1：1.732)，而b (1：1.31)、e(1：2)、a(1：1)三種的嗜好度均不高。❸可見，長方形的長、寬比例，太大或太小均不受歡迎，而黃金比的數位，在視覺上確

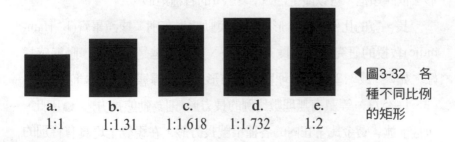

　a.　　　b.　　　　c.　　　　d.　　　e.
　1:1　　1:1.31　　1:1.618　　1:1.732　1:2

◀圖3-32　各
種不同比例
的矩形

有獨特的魅力。

黃金比的計算其實有點複雜，但若使用幾何學方法分割，卻極容易獲得。黃金分割的作圖方法有很多種，摘列如下：

a.分割已知線段AB成具黃金比的二線段

如圖，自B作垂線並使BC=1/2AB，以C為圓心，BC作半徑，畫弧交AC連線於D；再以A為圓心，AD為半徑，畫弧交AB於E點，則AE、EB成黃金比。

b.以已知正方形作黃金矩形（外分法）

如圖，ABCD為正方形，取E為BC中點，以E為圓心，ED為半徑，畫弧交BC延長線於G，則ABGH為黃金矩形。

c.由已知正方形作黃金矩形（內分法）

如圖，ABCD為正方形，取E為CD中點，以E為圓心，EC為半徑，畫弧交BE線於F，再以B為圓心，BF為半徑，畫弧交AB於G，作GH平行BC，則GBCH為黃金矩形。

d.由五角星形(Pentagram)求取黃金比線段

以外接圓作正五角星形ABCDE，則Ba:Be=Be:BE，均為黃金比。

(2)根號矩形(Root Rectangle)

在理想的比例當中，根號矩形也是一種重要形式。所謂「根號矩形」，就是指長方形的長寬比，為帶有無理數比值的矩形。帶根號比值的矩形樣式很多，如以邊長1的正方形為短邊，而以其對角線為長邊，則成為$\sqrt{2}$的長方形；又以$\sqrt{2}$矩形的對角線為長邊，則成為$\sqrt{3}$長方形。依此類推，可以產生$\sqrt{4}$、$\sqrt{5}$…\sqrt{n}的各種矩形。

長、寬的比例不同，形的美感與動態也有別。據漢畢齊(J. Hambidje)教授的研究發現：長方形的長、寬比例越是不規則，動態感越好。如2:1或3:2…等有理數的長方形，屬於靜態長方形；而如$\sqrt{2}$、$\sqrt{3}$、1+$\sqrt{5}$/2…等具有無理數比例的長方形，則為動態長方形。❹ 因此，包括前述「黃金比」在內的各種根號長方形，在視覺上均具有特別的

▼圖3-33　黃金分割作圖法

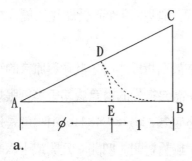

a.

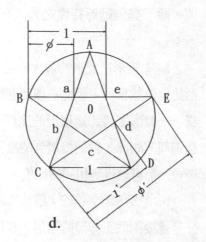

d.

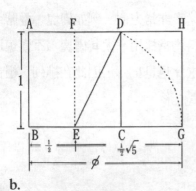

b.

▼圖3-34　√3的構成

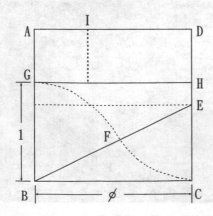

c.

意義，也是造形設計上主要採用的對象。這種視覺現象，據說與人對不完整之形或殘缺數量，具有補償作用的心理有關。根號長方形的價值，除了具備動感特性之外，有些更因具實用性而受關注。簡介如下：

a.√2 矩形：此形的最大特色，在於對折成半時，其形與原來的矩形比例仍然相同。因此被廣泛應用在需要折疊的書籍或報紙等紙張規格。一般國家將印刷用紙的比例規格定為√2(1189×841mm)，就是這種道理。如此，我們接觸到的紙張，無論對開、四開、八開或十六開……，都可以得到相同的比例。

b.√4 矩形：√4＝2，嚴格來說並非屬於根號矩形。不過由於√4剛好是連接兩個正方形的矩形，在用途上非常方便，例如磚塊、疊蓆或夾板等，建築或室內裝潢有關的材料均常採用。尤其磚塊，不僅短邊與長邊之比為1：2，其厚度與短邊之比也是1：2，因此在排列、組合上極為方便，成為具高度合理化的單位形。

▲ 圖3-35　磚塊的比例適合作各種方向的疊積

　　根號矩形可以用幾何學的方法輕易求得，其作圖方法也有很多種，簡介如下：

　　a.外分發展圖：如圖，作正方形ABCD，以B為圓心，BD為半徑，畫弧交BC延長線於D'，作D'E平行AB，則ABD'E為√2矩形。同理，ABE'F為√3矩形，餘類推。

　　b.內分發展圖：作正方形ABCD，以B為圓心，BA為半徑，畫AC弧與對角線BD交於D'，過D'作EF平行BC，則EBCF為√2矩形。又作對角線BF，交AC弧於E'，過E'作GH平行BC，則GBCH為√3矩形。依此類推。

　　c.倒數矩形的發展：如圖，ABCD為√2 矩形，連對角線BD，過A作BD之垂線，交BC於E，作EF垂直BC，則ABEF為ABCD的相似形，而其短邊BE恰為BC的倒數(1/√2)。同理，√3、√4、√5⋯矩形亦同。

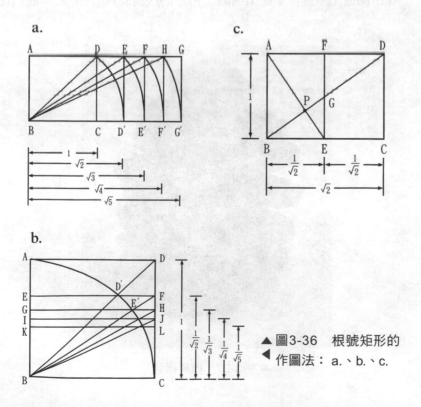

▲圖3-36　根號矩形的
◀作圖法：a.、b.、c.

3.數列（級數）構成

比例關係，其實不只限於兩個形之間的關係。當涉及三個以上的多項關係時，則成為數列或級數比。級數，其實就是具有規則性的數列關係，通常與漸變的形式有關。由於採取逐次增大或減少的比例，在變化中具有統一性，因此成為構成分割的重要依據。

漸變的數列或級數，在自然界中到處可見。植物的成長或結果實的組織中都可發現這種秩序美。如松樹的毬果、向日葵的花，以及葉、莖成長的間距等，都有高次元的數列比例秩序。在動物界，如海膽、海星以及貝殼等生物體，也有明顯的數列比現象。當然常被歌頌的人體，更有嚴格的比例秩序支配其各部位的關係。

比例與數列的創造，源自古希臘。其目的是希望「如音樂的音階一樣，創造出一種合乎建築用的、和諧的尺度體系」。因此，他們從

▲ 圖3-37　松果構造

建築的寬、高，樑柱的粗細、間隔，以及人體的尺寸關係等，獲得一種尺度(Modulus)。而法國近代建築家柯爾畢塞(Le Corbusier)，也取法希臘的建築規範，運用人體尺度在費波那齊級數與黃金比的關係，建立了標準化的建築「基準尺度」，稱之為Le Modulor(1948)，對近代比例數列的發展具有很大貢獻。

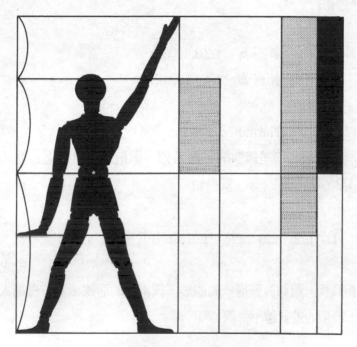

▲圖3-38 「柯爾畢塞」的Modulor（基準尺度）

對構成而言，漸增或漸減的數列比，可用於規範長度與間隔所造成的階調，並作為給量的秩序之量尺。由於規則不同，不同數列的特性也大異其趣。

(1)等差數列

又稱為算術級數(Arithmetic Progression)，即把單位長度L分別乘上一倍、二倍、三倍……等，而成為

$$L \quad 2L \quad 3L \quad 4L \quad 5L \quad 6L\cdots$$

之數列。等差數列的各項差（公差）必相等，表現在圖形上則成階梯狀，並無急激的增減現象。當公差(d)小時，間隔變化細；公差大時，間隔變化粗。例：

公差=1　數列為　1,2,3,4,5,6,…

公差=3　數列為　1,4,7,10,13,16,…

(2)調和數列(Harmonic Progression)

調和級數為等差級數的逆數系列，即把基本單位之長度，乘上 1/1、1/2、1/3、1/4…等，就得到

$$L \quad L/2 \quad L/3 \quad L/4 \quad L/5 \quad L/6\cdots$$

的調和數列。調和數列構成的圖形，成漸減的曲線。當分母越大時，其前、後項的差就越小。例：

L=12　公差=1　數列為12,6,4,3,…

L=72　公差=3　數列為72,24,12,8,6,…

調和級數因呈分數狀態而不易處理，因此有人將它換成小數，並且將順序倒過來，並乘上10倍，可變成方便運用的另一種數列。❺ 例：

1/1、1/2、1/3、1/4、1/5、1/6…1/n

1、0.5、0.33、0.25、0.2、0.16、0.14、0.12…

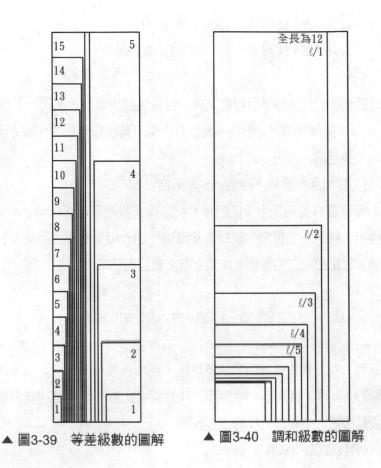

▲ 圖3-39 等差級數的圖解 ▲ 圖3-40 調和級數的圖解

→…1.2、1.4、1.6、2、2.5、3.3、5、10

　　(3)等比數列(Geometric Pregression)
　　又稱幾何級數，假設首項為n，公比為r，則不斷地乘積就可得到。

　　　n　nr　nr^2　nr^3　nr^4　nr^5　nr^6…

等比數列的圖形與數字，變化非常激烈，必須隨時變換使用，否則很難容納。例：

$$公比=2 \quad 數列為 \quad 1,2,4,8,16,32,64,\cdots$$
$$公比=3 \quad 數列為 \quad 1,3,9,27,81,243,729,\cdots$$

等比數列的公比，除了有理數之外，也常包括無理數，如$\sqrt{3}$、$\sqrt{4}$、$\sqrt{5}$…等。無理數的尺寸雖然不易計算，但可藉由幾何學的作圖方法求得。（參見前「比例」節）

(4)費波那齊數列(Fibonacci Series)

費波那齊數列是十三世紀義大利數學家費波那齋（Fibonacci）首先提出，後經十七世紀的數學家基爾德（Girard）整理，而成今日的形態。它是把前二項的和，作為次項之數目而造成

$$0 \quad 1 \quad 1 \quad 2 \quad 3 \quad 5 \quad 8 \quad 13 \quad 21 \quad 34 \quad 55 \quad 89 \quad 144 \cdots$$

的數列。費波那齊數列的另一特色是，前項與後項的比接近黃金比，如8/5、55/34、144/89…均接近1.618的黃金比數，尤其越往後面數目越大越接近，是極為美妙的造形數列。

(5)貝魯數列(Pell's Series)

與費波那齊數列相似數列，把前項之數目乘二倍，再加上前前項的數目而成。

$$0 \quad 1 \quad 2 \quad 5 \quad 12 \quad 29 \quad 70 \quad 169 \cdots$$

其數列前、後項比亦接近定數，29/12、70/29、169/70…比值近似2.41，是較特殊的比例關係。

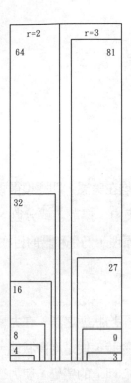

▲ 圖3-41 等比級數的圖解 ▲ 圖3-42 貝爾數列的
比例變化圖解

▲ 圖3-43 依等差數列所作的分割

三、調和的形式原理

構成的形式無論如何發展，最終目標均在美感，即應獲得視覺上的和諧或暢快感。前述的分離、重疊、集中、擴散，或分割、比例等，其實都是追求和諧的手段。而以下諸原理，乃是和諧的目標。

1.平衡(Balance)

又稱為均衡；原指兩個力量相互保持平均狀態之謂。在力學上，當力量相同而方向相反之二力作用於同一物時，便是均衡狀態。而造形（平面）上所稱的均衡，乃是指視覺或心理上的感覺，與力學上的實際均衡未必一致。如舞者身體上覺得自然的姿勢，從不同的角度拍攝下來的圖形，感覺上未必均衡；模特兒被認為最均衡的構圖，也可能是他最吃力、最痛苦的姿勢。而在構成創作上，均衡的畫面，即意味具有良好配置的意思。如形態、大小、方向或位置等安排得很適當、很緊湊，畫面的全體由必然的部分所組成，已不能隨便更動，畫面也因此充滿緊張感與生命力。

根據心理學的分析，造形均衡的根源，主要來自位置及力場等關係因素的影響。由於造形元素在視覺畫面上所呈現的視覺影響力不同，因此所謂「重度」與「方向」的因素，成為影響均衡的重要關鍵。❻ 均衡的現象，依其構造包括：穩定平衡、不穩平衡與隨遇平衡三種。其感覺與造形的重心結構有關。就形式而言，則有對稱與不對稱平衡兩大類型。

(1)對稱式的平衡(symmetrical balance)

▲ 圖3-44　舞者的平衡是生理、心理互相配合的平衡

◀圖3-45
B 圖的構
造比 A 圖
感覺平衡

　　「對稱」在構成上，即指具有一個中心或軸心，相稱的兩邊形式、份量相等之構造。如天平稱物時，兩邊份量相等，而取得平衡狀態。又，如人體或蝴蝶、蜻蜓等昆蟲肢體，也是以對稱獲得平衡的標準結構。對稱因具有「完全平衡」的特徵，應屬於狹義的均衡現象。

　　(2)非對稱的平衡(unsymmetrical balance)

　　指由非對稱的形式所構成的畫面均衡感。除了對稱的形式之外，其他可以產生均衡的形式均屬之。非對稱的平衡形式，有如蹺蹺板一般，雖然左右兩邊的荷重不同，但可以移動物體的距離，或調整支點的位置，而達到均衡的效果。又如槓桿作用，用小力量可以撐起大重量。因此非對稱的平衡，形式不若對稱平衡的端正、嚴肅，而可如舞

者般的婀娜多姿，在不對稱的安定中，產生「靜中有動，動中有寧靜」的愉悅。

　　構成上所謂的「非對稱」，其實也並非指完全不對稱的圖形。造形中，屬於不完全對稱，但大致仍有對稱之形，或在對稱之中，有一小部分打破平衡的現象，一般稱此為「變調」。變調，由於整體的對稱仍被保存下來，故成為對稱的變種，或稱為「次對稱」的圖形。次對稱圖形與對稱圖形近似，通常仍可獲得平衡。

▲圖3-46　非對稱的平衡

◀圖3-47
左：對稱的平衡構成
右：非對稱的平衡構成

2.對稱(symmetry)

「對稱」一詞，據說源自希臘文或拉丁文的symmetria或symmetrios，由syn（一起）及metron（測量）結合而成，意為從某一位置從事測量，在同一位置上有相同之形的意思。也就是說，以某一點為中心，讓某形產生迴轉時，便剛好與另一個形完全重疊，或由鏡照所造成的一對左右對稱之形，均屬於對稱。❼ 由於是相同形式的反復排列，完全均衡的構造，感覺統一、莊嚴而不生動。

對稱的形式基本上只有兩種，即左右對稱與放射對稱。左右對稱，又稱為線對稱，指在假想軸兩側的形體，形態一致、份量相等的構造。如壓印圖畫(decalcomanie)，在摺痕兩側的形態一致；或水邊的倒影、人體的兩側等均屬之。放射對稱，又稱點對稱；以點為中心，所有形體由此向外，以一定的放射角迴轉排列的形式。如花朵、樹心或車輪的輻線等屬之。不過在近代數學中，把「平行移動」也列為對稱之一種。造形學家吳爾夫(K. L. Wolf)更把「擴大縮小」的樣式加入，使得對稱的基本樣式成為四種：移動、反射、迴轉、擴大。透過這四種基本形式，加上二形式與三形式的操作組合，可以發展出十餘種對稱之樣式。❽

◀圖3-48
用壓印法所
造成的對稱
造形

(1)左右對稱形

a.移動(translation)：物體按一定的間隔在直線上移動，如二方連續或四方連續的圖形。前者將單元向上下或左右移動，後者同時向上下左右移動。

b.反射(spiegelung)：又稱「鏡照」。如鏡面反射的側影、正影或倒影等，陰陽對稱也屬之。反射圖形中間有界線，平面圖形為中線軸，立體圖形為分界面。

(2)放射對稱形

c.迴轉(drehung)：指單元在基點或對稱軸的周圍，成一定角度迴旋的構造。如120度的為三迴轉、90度的為四迴轉，而72度的成梅花形等。

d.擴大(streckung)：單元如水波由中心振動出來一樣，以一定的比例擴大、外延的狀況。

| 移動 | 反射 | 迴轉 | 擴大 |

▲圖3-49　對稱的四形式

(3)二形式組合

e.移動反射：如人或動物行走的腳印，一面移動，一面反射對照。

f.移動迴轉：如彈簧圈或螺旋梯，一面往前移，一面迴旋的樣式。

g.移動擴大：如鐵軌上的枕木，或路邊的電線桿等，由遠到近的

1.移動	
2.反射	
3.迴轉	
4.擴大	
5.移動 迴轉	
6.移動 反射	
7.迴轉 反射	

◀ 圖3-50

▼ 對稱圖形的變化組合

8.移動 擴大	
9.迴轉 擴大	
10.反射 擴大	
11.移動 迴轉擴大	
12.移動 反射擴大	
13.迴轉 反射擴大	

透視特性。

h.反射迴轉：如萬花筒的現象，或多面鏡的裝置。

i.反射擴大：如植物的對生葉，相對長在莖的兩側，形雖相同但先長出的大。

j.迴轉擴大：好像一對輪生葉圍繞生長於莖的周邊，形相同，但先長出的大。

(4)三形式組合

k.擴大移動迴轉：如整個輪生葉的現象，或迴轉梯從上看的透視效果。

l.擴大反射移動：如站在路中間，看兩側等間隔參差的路燈之透視。

m.擴大迴轉反射：如薔薇的花瓣，以對稱迴轉、級數構成的形態。

圖3-51　對稱構▶
成（迴轉、擴大
與移動）

3.對比(contrast)

對比，又稱對照；也是均衡的現象之一。「宇宙一切的現象都在相對的關係」中，因此對比的現象無所不在。廣義的「對比」就是指，兩個以上不同性質或不同份量的物體，在同一空間或同一時間接近時所表現的現象。由於對比的功能，彼此不同的性格獲得對照，不

僅強調了自我，也凸顯了對方的特徵，進而增進整體的力量。所謂大者因眾小而更顯其大；紅花因綠葉而凸顯其紅，就是對比的意義。

▲圖3-52　對比形態的修正

　　造形對比的要素包括「質」與「量」兩方面。如軟一硬、乾一濕、冷一暖、尖一鈍、直一曲、強一弱、濃一淡、明一暗或水平一垂直、光滑一粗糙等，為質的對比；而大一小、輕一重、高一低、厚一薄、寬一窄、凹一凸等，則屬量的對比。構成上的對比，其實並不限於極端相反的對照，程度可以輕微，也可以劇烈；可以模糊，亦可以顯著；可以簡單，亦可以複雜。要素性質越是對立，越會強化彼此的不同性格；即大的越大，小的越小；鮮的越鮮，濁的越濁。極端強烈的對比，因造成緊張而不易調和；但過度柔弱，對比不足，也容易單調、乏味。對比的類型包括：

　　(1)形狀的對比

　　線條的曲直、水平、垂直的構成，以及形的方圓、凹凸、鈍銳，還有元素的集中、擴散等之對比。

　　(2)份量的對比

　　構成元素中有關點的大小、線的長短、面積或形態的厚薄、強弱、輕重、疏密等。

　　(3)色彩的對比

　　包括明度、色相與彩度對比。如明暗、黑白、深淺、濃淡、光影

等明度對比；紅綠、黃綠、藍黃、寒暖等為色相對比；而鮮濁、華麗、樸素等，屬於彩度對比。

(4)質地的對比

如材質或視覺上的軟硬、乾濕、光滑、粗糙等感覺。

(5)位置的對比

元素所處位置的前後、左右、上下、高低、遠近等。

(6)其他的對比

如空間、方向、重心等。

圖3-53　方圓對比的形態 ▶
構成

◀圖3-54　形態、質
地對比構成

◀圖3-55 質地對比
構成

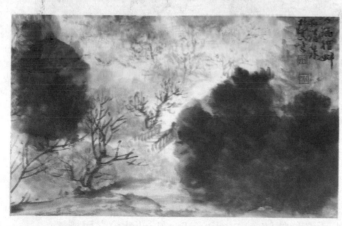

◀圖3-56
明暗、色調
對比（羅振
賢 國畫）

4.統一(unity)

又稱統調，是指在複雜的事物中，具有一個共同點來統率全體，使之不致零散而有整體的感覺之謂。如河邊的景色以鵝卵石為主體；晚霞以紅色為主調，就是統調的形式。就構成而言，統一就是結合形

態、色彩或材質上之共同要素，作秩序性或整體性的組織，使之具有
條理，毫不紊亂，並產生關連與共通的作用。統一具有美好的秩序，
能表現高尚、權威的情感，也是平衡與調和的基調。

　　統一的原理主要來自造形的類似性，如「反復」者必統一。然而
過分的統一，也會失去生動，而流於呆板。因此，構成中的形態、色
彩或間隔排列等，應避免完全一致的反復，以免失去生趣。

▲圖3-57　反復、類似的形具有統一性

5.調和(harmony)

　　調和乃是一種和諧狀態。造形上的調和就是指，兩個或兩個以上
的造形要素彼此間的統一關係，而這種關係能給人以快感，且無矛
盾、對立之現象。調和如同「中庸之道」，雖然較缺乏變化或高潮，
但卻符合美學上「多樣的統一」(unity of multiplicity)之目標。

　　調和，依其要素的差異程度，可分為三類：同一調和、類似調
和、對比調和。「同一」的調和，是指相同要素的「反復」，雖屬廣
義的「調和」，但因形式單調，並非調和的主要類型。類似調和，又
稱相關調和；即採用相同或相似的造形要素，作反復處理所產生的調

◀圖3-58
具有類似形、質
的調和

和形式。如同群化原理，凡是形態、色彩、材質或組織的機能，採取
類似或關連的條件加以組合構成，就能產生統一、和諧的效果，而且
類似的條件越多，其產生調和的氣氛也越濃。至於對比調和，則是指
較強烈的差異中顯現的和諧，是介於類似與極端對比間的狀態。不同
的造形要素，在調和構成上各有不同的處理方法。分述如下：

　　(1)形態的調和

　　　造形中使用的線條、輪廓或形態之大小、方向等，其視覺特徵具
有相關或雷同成分者，即屬類似。如直線形與直線形、曲線形與曲線
形的組合，或三角形與三角形、圓形與圓形的構成等，都具有形態上
的共同特徵，而能達成統一的和諧。而當形的相關或類似差異較大
時，如三角形與圓形，類似性低，不容易調和。解決之道，第一就是
調節面積（大小）；第二，改變三角形的銳角成圓角，製造共通性；
第三，加入圓形與三角形的中間形，使成過渡或漸變的橋樑。

　　(2)色彩的調和

　　　根據色彩調和的理論，造形中使用的色彩，如果在色相、明度、
或彩度等方面具有接近、相似的特徵，即能達成類似的和諧效果。如
色環中的鄰近色，或同色調的色彩等，都具有類似調和的功能。反

◀圖3-59
類似形態的構成易
調和

之，太過類似，或極相近的鄰近色等，則成為「曖昧區域」，不易調和。此外，明度、彩度的類似對調和也有幫助，但也必須具有基本的差距才行。而當色彩的對比加強時，則須提高其明度或降低彩度，才能獲得調和。（參閱第二章第四節調和與色彩構成）

(3)材質的調和

平面構成的材質，以視覺性的質感為主。相似或有關連的材質，具有統一感，容易調和。如同屬粗糙或粗獷的、平滑或細膩的質感，可以構成整體類似的調和。當材質特性差異過大時，除了選擇色澤、紋理比較接近的材質外，亦可進行塗裝，製造接近的質感，而建立一致性。

四、錯視與幻象

人類知覺的過程相當複雜，而知覺的結果差異性也很大。基本上，對原本客觀的事物產生錯誤判斷，就是一種「錯覺」。而由視覺

產生的錯覺，就稱為錯視(visual illusion)。例如以尺測量，客觀上是直的，但以人的眼睛看，感覺是歪的，那就是一種錯覺或錯視。不過，在心理學上，亦非把所有與客觀事物不符的知覺，通通稱為錯覺。如因個人的驚嚇，而對事物產生特殊的聯想，或在病理狀態下的「幻覺」(hallucination)、「妄想」(delusion)等，均不在此列。錯覺也不是不小心的錯誤。有時，即使我們很小心或反復地看，或由熟悉此一現象的人來觀察，也會產生同樣的錯誤。又，誤差太小或不顯著的，一般也不稱為錯覺。因為，客觀的事物與知覺之間，基本上均有誤差，若不論其程度而全部視為錯覺，則人類的生活中將到處充滿錯覺或錯視。因此，真正的錯視是指：將對象的大小、形狀、色彩以及明暗等造形要素，明顯地判斷錯誤，或產生矛盾的視覺現象。

　　錯視或由錯覺產生的幻象，如立體感、動態與韻律感等，由於受視覺機能與主觀知覺的影響，具有豐富的視覺效果與魅力，是平面構成中極重要的資源，也是最生動的表現題材。

1.幾何學錯視圖形

　　屬於「錯視」的圖形很多，根據統計，有超過兩百種之多，大部分都在十九世紀以前即已被提出。約可分成十幾類、三十餘種（參見表3-2）。其中以幾何學錯視的圖形最多、最具代表性；其次為多義（反轉）圖形、矛盾圖形等，都是平面構成的良好題材。

　　所謂幾何學的錯視，是指在單純的平面圖形上，其大小（長度、面積）、方向、角度或曲率等幾何學的性質，與用尺規所測量的客觀事實不符的視覺現象。幾何學錯視的研究，從1855年心理學家歐貝爾(J. J. Oppel)發表「分割距離錯視」的論文開始，而後被大量提出，終成為錯視領域中最充實的項目。已發現的幾何學錯視圖形很多，通常都冠以發現者或考證者的名字作稱呼。依錯視知覺的因子，可分為三大類：

表3-2 錯覺、錯視的分類

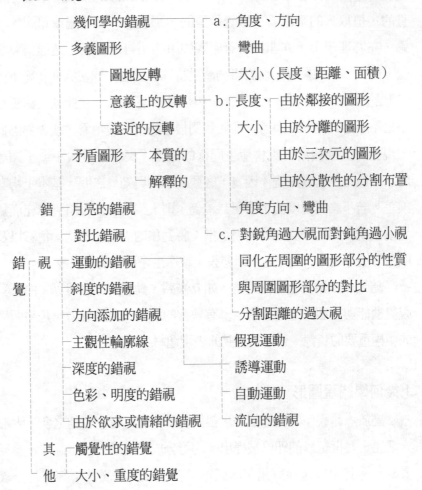

(1)有關角度、方向錯誤的圖形

　　指原本正直或平行的線條，其方向因附加圖形的影響，而產生的
一種視覺偏差現象。如傑爾那(Zollner, F.)圖形，原本平正的線條，因
交叉斜線的干擾而顯得傾斜；波更得魯夫(Poggendorff, J. C.)圖形，原
本在同一線上的兩線段，因距離分隔而產生落差（對不起來），就是
這種類型的代表。此外還有：謬斯特貝格(Munsterberg, H.)圖形、里
普斯(Lipps, T.)圖形及夫瑞塞(Fraser, J.)圖形等。

▼圖3-60 幾何學錯視圖形

A.賀林(Hering)
圖形

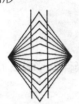

B.溫特(Wundt)
圖形

C.歐貝松圖形

D.夫瑞塞(Fraser)

P.傑史特洛(Jastrow)

Q.同P.

E.夫瑞塞圖形

F.黑夫勒(Hofler)
圖形

G.繆拉一里亞
(Muller-Lyer)圖形

H.夫林達諾圖形

I.提茲傑那圖形

J.桑德(Sander)圖形

T.狄爾伯夫
(Delboeuf)圖形

U.亞賓浩斯
(Ebbinghaus)圖形

K.歐貝爾一康特
(Oppel-Kundt)圖形

L.赫爾姆霍茲
(Helmholtz)正方形

M.波更得魯夫
(Poggendorff)圖形

N.傑爾那
(Zollner)圖形

V.彭佐(Ponzo)
圖形

O.里普斯
(Lipps)圖形

W.彭佐的圓筒

(2)有關扭曲、變形的圖形

直線因圖形條件的影響，而使人誤認為曲線；或曲線（圓）因圖形條件的影響，而覺得扭曲、變形的錯視現象。如賀林(Hering, E.)圖形、溫特(Wundt, W.) 圖形，原本平行的直線，看起來成鼓起或凹陷的感覺；歐貝松圖形，原本曲率平均的「圓」，因背景條件而感覺扭曲變形，都是典型的例子。另外，黑夫勒(Hofler, A.)圖形，則因對比而左右弧線的曲率。

(3)有關大小錯視的圖形

這是一種長、寬、面積或距離之大小，因圖形條件的影響，而產生份量過大或過小的錯視現象。

a.長短之錯視：以繆拉－里亞(Muller-Lyer)圖形最為有名；在等線段的兩端，分別加上箭頭，則向外的線段看起來比向內的線段明顯地長。而溫特－費克(Wundt-Fick)圖形、赫爾姆霍茲(Helmholtz)正方形等則顯示，位於垂直方向的線條，比水平方向的感覺來得長。其他如桑德(Sander)圖形、傑史特洛(Jastrow, J.)圖形等，則因所處位置而感覺長短有別。

b.距離分割之錯視：如歐貝爾－康特(Oppel-Kundt)圖形，原本相同的距離，有分割的感覺距離較寬，未受分割的感覺距離較短。又，在上下距離的分割時，一般容易把上半部看成過大，即垂直線段的視覺中點，似乎要比實際的中點稍高，如此上、下距離才顯得平衡。生活中的3、8、S等字母，就是採取這種原理繪製的。

c.面積大小之錯視：面積大小的錯視，大多因周圍環境的對比而產生。如亞賓浩斯(Ebbinghaus)圖形、狄爾伯夫(Delboeuf, J. L. R.)圖形等，位於小圈旁邊的圓，明顯地比位於大圈旁的來得大；而彭佐(Ponzo, M.)圖形，位於夾角內側的形也遠比外側的形來得大。

d.其他：如彭佐的圓筒圖形，因透視線的遠近暗示，而顯得遠者大、近者小。

2.圖、地反轉（多義）圖形

「圖」、「地」的分立，是圖形知覺的重要基礎。而當我們的視野中，多數的圖形均具有成為「圖」的條件時，必然產生競爭的狀態，若兩者勢均力敵時，圖與地的地位不穩定，就會產生「反轉」的現象。這種現象在三次元的生活中很少發生，但在二次元的平面上，由於判斷圖、地的線索有限，因此「反轉」較容易發生。因圖、地關係曖昧而造成的反轉，即稱為「圖、地反轉」圖形。這種圖形，由於圖、地均可表達意義，因此又稱為「多義圖形」。「多義」也是屬於「錯視」的現象之一。

「圖、地」反轉圖形，依其構造特性或表現方法，可以區分成數大類，簡述如下：

(1)幾何圖案的反轉

指平面式的幾何圖案，沒有任何質地描寫，也沒有具體的造形意義。是平面構成中最常接觸到的圖形，其樣式包括：

a.行列圖形：許多點作規則性排列，而間隔、距離相等。可以看成行，也可以看成列的圖形。

b.方格圖案：如棋盤式的圖案，黑、白兩區域的形狀、大小相同，排列關係對等，因此兩者均可成為「圖」。

c.雷紋圖案：如圖3-61b，由外向內看，是黑色的渦捲紋；由中心向外看，變成兩條白色的渦捲紋。由於黑色的條紋與間隙（白地）之形狀、寬度相當，彼此又互相包圍所致。作圓形或橢圓亦是如此。

d.波浪圖案：波浪式的連續圖案，由於上下兩部分的波幅、形式與面積相等，均可成圖。

e.錦地等形圖案；如圖3-61c，多單位圖形的黑白兩部分，以相同的形相間，彼此可以相互為圖。亦可作多單元或多邊式的組合。

f.錦地不等形圖案：以不相同的單位圖形作組合的圖案。

a.

b.

c.

◀圖3-61　圖地反轉
圖形圖案：
a.方格圖案
b. 雷紋圖案
c. 錦地等形圖案

(2)記號的反轉圖形

　　大多由粗寬的線條或塊面所構成，有時也混雜一部分具象圖形，

但質地與色彩仍較單純。

　　a.變體文字：如圖3-62的英文字，由於筆畫特別寬粗，遺留的空

隙（地）狹窄而且形態完整，也可以成為圖。其他在中文字與阿拉伯數字，也有類似的狀況。

　　b.標誌：標誌或視覺傳達的符號，由於文字或圖形的簡化，造成「圖、地」條件接近，而易產生反轉。如圖3-63，由英文字母與拳頭組成的圖案，相當有趣。

▲圖3-62　變體文字

▲圖3-63　反轉標誌

(3)反轉圖畫

　　以具象造形為媒材，而運用反轉的手段設計或繪製的圖形。依組織特性再分為：

　　a.境界線分割圖形：以簡單的境界線，將畫面區分成具有意義的複數部分，如一邊為男生，另一邊為女生的圖形等。

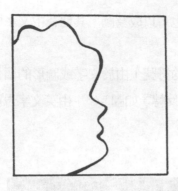

◀圖3-64　男與女的反
轉圖形

　　b.單元組合圖形：與錦地圖案相似，在畫面中以一種或數種具像
圖形，作連續式的規則排列，而將空隙部分設計成另一種圖形。單元
組合的圖形可以同一、二單元或多單元組合，如白鳥與黑鳥、鳥與
魚、或多種人物的拼裝等。由於各組圖形均具有明顯的意義，自然容
易反轉成圖。單元組合式的反轉圖形，在構成使用上極為普遍，荷蘭
版畫家約夏(M. C. Escher)，就是著名的代表。

▲ 圖3-65　二單元組合 —— 帽子與鞋子的反轉

◀圖3-66　白
鳥與黑鳥

◀圖3-67　三
單元之組合
反轉──三
隻狗

圖3-68　三單元之放射組合 ▶

c.漸變的反轉圖形：如約夏的「畫與夜」，從左邊看，一群深色的雁子在晴朗的天空飛翔，但視線移到右邊時，則變成白色的雁子在黑夜中翱翔，形成左右方向的漸變反轉圖。漸變反轉的變化方式很多，除了水平、垂直方向的形態漸變外，還有迴轉式或放射式的大小漸變組合。

▲圖3-69　漸變的反轉

d.迴轉圖形：利用方向作隱藏，不同方向表達不同的圖形與意義。除了正反方向之外，也有90度甚至360度的迴轉，即四面八方均可變化圖形，相當有趣。

e.其他隱藏畫：多義圖形若圖、地條件不對等，或有其他干擾因素時，某方面的「圖」常被隱蔽而不顯，而當發現時才恍然大悟，這就稱為「隱藏圖畫」，也是屬於不規則式的反轉（多義）圖形之一。隱藏圖畫，大多是作者有意安排而讓觀者臆測的陷阱，又稱為「畫謎」，在十七世紀的歐洲，還有日本的浮世繪，以及超現實主義(Surrealism)的繪畫中均常見。如達利(S.Dali)的「奴隸市場」，將遠處拱門下的兩個修女，故意安排成伏爾泰胸像的眼、鼻造形，使人造成

◀圖3-70　方向
反轉圖形——
（鴨子、國王
的新衣）

圖3-71　魚與手▶
的組合反轉

▲圖3-72　隱藏文字畫

圖3-73　有拿破▶
崙的風景

視覺認知的錯誤與不安，是為多義或反轉圖形的名作之一。

3.空間與立體感

　　「空間」是具有擴展或深度的世界，也是一種三次元的向量。所謂「空間感」，是指我們對立體物的視覺經驗，可以由視覺中的形式、色彩或材質刺激獲得線索。對於二次元的平面圖形來說，立體感其實只是一種幻象，是比照立體物映入網膜的形像特徵，以及有關遠

近的視覺經驗作為判斷的線索。如形象的大小變化、透視線、濃淡與色調、明暗、材質感變化、重疊與上下關係等，都是產生空間感的線索。

　　在二次元的平面上表現三次元的空間感，是人類藝術史上長期追求的目標與成果。從遠古人類簡樸的藝術表現，到今日五花八門的創作方式，空間表現的方法不斷推陳出新，如「一次元的空間表現法」、「重疊法」、「平行斜線法」、「線透視法」……「異種空間表現法」等，表現手法相當多樣化。❾ 其中不乏重要的典型，至今仍為常用的表現方式。摘述如下：

(1)投影法

　　所謂「投影法」是指不用明暗或著彩的線畫之一；將面前的物體，依平行光線所映照的形象描繪出來的線畫圖形。投影法的圖形近似剪影，或僅有輪廓線，立體效果有限，是最原始的空間表現方式之一。但經由多方向的投影所產生的三視圖，亦可結合成立體圖形。

　　投影法的空間性質，在古代繪畫中即已出現，如埃及壁畫、希臘

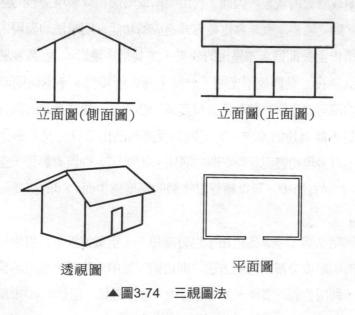

立面圖(側面圖)　　　　立面圖(正面圖)

透視圖　　　　　　平面圖

▲圖3-74　三視圖法

▲圖3-75　一次元的空間表現法

瓶畫、中國的石刻畫等，把人物、動物及植物等題材，在一條水平線
上有秩序地並列，就是屬於「一次元空間表現法」。而後「重疊法」
出現，又使投影圖形的立體感為之增強。另外，與此同時並用的「上
下關係法」，利用物與物之間的上下關係比較，上面的部分也會有較
遠的感覺。

　　(2)明暗法

　　由於光線經常保持固定的方向前進，因此在與物體接觸時，會產
生明暗或陰影的現象。因此，利用明暗或陰影可以表現造形的空間立
體感，如「素描」就是靠這種方式達成的功能。明暗法的表現，其實
是藝術史上長期追求才獲得的成果，尤其是「陰影」，因為容易使人
聯想到黑夜、骯髒或不光明，一向不為人所接受。不過從明暗的強
弱，的確可以了解物體的遠近程度或凹凸效果，通常最暗的部分代表
光線最不能到達的地方，亮處則為受光的凸出部分。又，影子的出
現，亦可表現物體與背景空間的關係，如圖3-76，a沒有影子，空間狀
況不明；b有影子，可以感覺出物體的深度感；而c、d的空間感就更
強烈了。

　　明暗法與「空氣遠近法」也有關係；「空氣遠近」其實也是利用
色彩的明暗度分辨遠近的方法。即仿照空氣中看物體，越遠越模糊的
原理，利用色調的濃淡、強弱等特徵，區分近景、遠景的表現法。

a.　　　　b.　　　　c.　　　　d.

▲圖3-76　陰影與空間的關係

▲ 圖3-77　明暗的差別越大，立體感越強

(3)透視圖法

　　「透視圖法」又稱「幾何學的遠近法」。是依幾何學原理，將物體在垂直畫面上的投影，加以捕捉描繪的方法。由於遠近物體的大小、形態具有規則性的變化，是目前公認最科學、精確的空間表現方法。「透視畫法」真正出現約在文藝復興初期；十五世紀初，由建築家兼雕刻家菲立浦(Filippo, B.)，首先把以數學為根據的透視畫法用在繪畫上。而後至阿爾伯提(L. B. Alberti)發表「透視圖法」論文之後，透

▲圖3-78　依透視法所作的構成

視畫法乃臻於完善。

　　其實，在線透視畫法尚未正式出現以前，也有所謂「平行斜線法」
或「反透視畫法」出現。如中國的「界畫」，雖由斜線構成，但斜線
從不收斂，也不往消失點集中，甚至有些桌面或道路，彼方畫得比近
處寬，代表無限空間的感覺。在近代藝術中，透視圖法也被感覺呆板
而麻煩，因此出現如「前縮法」、「誇張透視法」等變形，可以製造
更強烈的空間感。

　　(4)特殊空間表現法

　　在現代藝術中，空間感表達的方式極為自由，有時一個畫面同時
使用多種表現法，而成為「複合空間」。如採用「線透視法」，但並非
單一的視點或消失點，形成「多視點的透視」。或使「異種空間同
居」，把不同時空的景物，集合在同一畫面。「互透法」，以兩種不同
的圖形互相穿透的方法加以溶合等。又，抽象或歐普藝術畫家，完全
不用正常的空間表現法，但亦能製造出抽象性的空間感，稱為「抽象
空間表現法」等。

◀圖3-79 特殊空
間表現的構成

▲ 圖3-80 異種空間組合的構成

4.矛盾圖形

在平面圖形上追求穩定的空間感，是人類造形的重要目標。但對於某些空間線索不足的圖形，仍會使我們產生迷惑，甚至難以判明其遠近關係。這種可以產生多樣空間知覺的現象，就稱為「空間的反轉」或「遠近的反轉」。「空間反轉」其實也是錯視的現象之一。這種錯視，據說從古希臘時代即已被了解，但將此作實驗性研究，則自1832年瑞士學者矗卡(L. A. Necker)開始。而後相繼有各種不同的反轉圖形被提出，並以發現者的名字作命名。依反轉的性質，可區分為以下三類：

(1)遠近反轉圖形

a.矗卡立方體(Necker cube)：由數個平行四邊形組合而成，但立方體的某些面，瞻之在前，忽焉在後，其空間定位不明確的現象。

b.馬赫之書(Mach book)：兩個平行四邊形交界的線條，乍看好像是書本的裏面（後凹的），突然又覺得是背後（前凸的），如此空間前後變化不定。

c.賀林十字架(Hering cross)：當我們將它視為立體的十字架時，斜線的a、b兩端何者在前，何者在後並不明確。

d.史克瑞達階梯(Schroder staircase)：當我們注視A這一邊時，是正常的階梯，A的立面在前，B面在後；但當我們注視B面時，感覺B面在前而A面在後，成為倒吊的階梯。

e.比歐尼斯立方體(Beaunis cubes)：好幾個立方體連接在一起的圖形，由於表現立方體的平行四邊形可以彼此共用，而產生不同的方塊組合。

f.傑爾的透鏡(Thiery lens)：如一圓柱的投影，由於上、下截面都可看見，因此可以看成截面在上，或截面在下的兩種不同圖形。

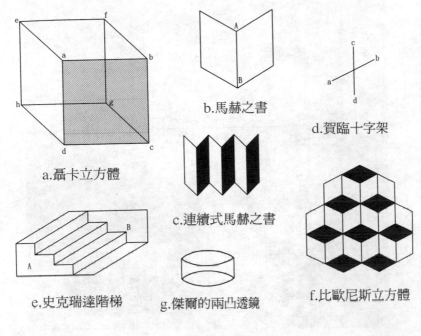

a.聶卡立方體

b.馬赫之書

c.連續式馬赫之書

d.賀臨十字架

e.史克瑞達階梯

g.傑爾的兩凸透鏡

f.比歐尼斯立方體

▲圖3-81　遠近反轉圖形

(2)光影的凹凸反轉圖形

　　光線照射物體會造成明暗與陰影，但習慣上我們的概念是：「光線是從上面或側面照射下來」。因此，當光線從物體的下面、背面或不預期的方向照射時，同樣的物體會有不同的空間感覺，特別是在凹凸感方面，甚至會產生完全相反的知覺。如圖3-82，左邊是由上而下的光線，四個圓凸的陶塑造形上，各有一個凹陷的圓洞；右邊則光線與陰影的方向顛倒，結果凹凸感完全相反。這種因光影現象而產生的空間反轉，在具象的景物上也會發生，如照片的陰片與陽片，其凹凸的感覺也不同。

(3)矛盾空間圖形

　　有些二次元圖形雖具有三次元的表象，但卻與現實的空間狀況不符，不但無法以三次元的立體狀態完成，空間狀態也會混亂，一般稱

▲圖3-82　光影的反轉──正看、反看立體感不同

此為「不可能」、「矛盾」或「無理」圖形。

　　矛盾圖形的類型很多，但並無明確的規則。如阿爾伯斯(J.
Albers)的「構成之星座」，由線條所組成的立體，具有聶卡、馬赫與
比歐尼斯等圖形的特性，而某些共用的面，方向角度的變化卻有矛
盾，與現實的立體狀態不符，造成不明確的空間感。又，約夏(M. C.
Escher)的「瀑布」，其建築的廊柱與水道，高低與前後位置，均有違
常理，造成水往高處流的不合理現象。同理，「邊洛斯三角形」，原
本分屬不同空間的楣接造形，看起來卻相當吻合，顯然具有矛盾。另
外，「二枝三叉」圖形，左看是三叉，右看卻成二枝，而且實體與空
隙定位不明，根本無法成立等，都是無理圖形的典型。

◀圖3-83 構成的星座

▲圖3-84 邊洛斯三角形

▲圖3-85 二枝的三叉

▲圖3-86 走不完的階梯

▲圖3-87　矛盾的直角（楊清田作）

▲圖3-88　利用二枝三叉原理的反轉 ── 宮殿與神殿（楊清田作）

五、造形動勢

1.造形動勢的根源

　　物體在某時間內，變換空間位置的現象，稱為「運動」。物體的運動，一般都可由眼睛直接觀察出來，如人在跑、鳥在飛或風車在旋轉等。又如電影或動畫，物體本身或許不動，但因錯覺的關係，影像看起來會有動的感覺，亦稱為「造形的運動」。靜止的形態或畫面，如圓滑流暢的花瓶、尖聳的教堂或傾斜的構圖等，看起來也具有無比的運動感，這種現象，就稱為造形的「動態」或「動勢」。

　　追求「動感」是人類的欲望之一；動的東西比不動的東西富有生命力、有變化、更為有趣。如立體主義(Cubism)、構成主義(Constructivism)等，均強調動態或速度之美。未來派(Futurism)甚至宣稱：風馳電掣的汽車比希臘的雕像還美。可見追求造形動感，乃是近代造形創作的重要特色。造形動態的追求，雖然也使用機器動力幫助，但主要則在運用科技的功能，擴張表現的範圍。如以照相術與電腦，捕捉瞬間的動態影像，即為二次元的平面構成，創造時間的延續感，拓展造形表現中的動態功能。

　　對於原本靜止的造形，感覺它在動，此即心理學上所稱的「自動運動」。這種幻覺運動，主要來自運動殘像 ❿、誘導運動 ⓫ 與假現運動 ⓬ 等現象，是屬於視覺錯覺（運動的錯視）之一部分。然而，對平面造形的動勢而言，既無物理上的運動，亦非幻象似的錯覺，但卻有運動的力勢存在，其根源則頗為奇妙。推究因素可能包括三方面：

　　(1)「內模仿」的心理因素

◀圖3-89
誘導運動：當眼睛注視左圓
一段時間後，移往空白處則
會出現相反的旋轉的圖形

　　以美學家蘭吉(K. Lange)等為代表，認為：動感的現象並非來自觀察，而是在其他場合裡的這種運動經驗，附加在所看到的事物上，因此才產生動感。例如看人跑或瀑布奔降的造形時，喚起我們以前的運動經驗等。亦即，這種運動的經驗，在我們的內心裡再被模仿一次，然後附加在我們觀察的事物上，因而使我們看到的事物產生動感。⓭ 而修正的說法補充說：聯想過去經驗的可能性，絕不是依賴題材，而是依賴其所表現出來的形、方向或明度。如日常生活經驗中，我們知道穿過水中的運動，必留下楔形(wedged-shape)之痕跡。因此，當我們看到楔形時，即能聯想起過去之運動經驗。

　　(2)反均衡的心理張力

　　根據安海姆(R. Arnheim)的力場構造說，力線密集處的造形容易穩定，也容易保持均衡；反之，遠離力線者容易被拉引，即產生動力。因此，均衡者並非無動感；而有動感的構圖，其實必先具備均衡。換言之，畫面上若要造出動感，則必須有某些相反方向之造形與之對立才行。如葛雷柯(El. Greco)的「聖‧捷羅美」(St. Jerome)圖；主人翁的白鬍子有向右拂動之動感產生，這種效果是左邊的書本及雙手之相反方向維持著平衡狀態下產生的。如果將此雙手及書覆蓋起來，則白鬍子就好像被凍住，而返回垂直的靜止狀態，力動效果將喪失殆盡。

　　(3)形態本身所蘊藏的「張力」

　　造形的動感無論來自何方，但可以確定的是，不同的造形，產生的力動感會有差別。如圓形比方形生動、長方形比正方形活潑，可見形態的本身，應該就蘊含一定的張力。據林德曼(Lindenmann)與紐曼(Newman)的實驗指出：如圖3-90，γ運動（假現運動之一）由於物體的形態與方向而有差異，不過大體上都沿著形態的構造骨骼，即形態的軸而進行。❶ 可見，形態上的力動感，其實乃是形態所自行蘊藏的「張力」，作用於我們的視覺所致。另外，從眼睛看物體時，視線移動的軌跡傾向，亦可發現其與形態的關係。如圖3-91，視覺情報最多的地方，就在角隅急轉彎處。由此可知，不同特徵的形態，視線經過和停留的頻度不同，所產生的動態感也有別。❶

a.　　　　b.　　　　c.　　　　d.

e.　　　　f.　　　　g.　　　　h.

▲圖3-90　γ(Gamma)運動與形態的關係

◀圖3-91
人像輪廓與視
線的軌跡

2.動態構成的形式

平面造形的動態來源，與形態本身或其聯想有關係，其特徵應是多元化的。根據畫冊中各國名畫的運動感分析，發現運動感表現技法的指標包括：

(1)姿勢(pose)：如向特定方向的動作結果等。這些姿勢都是指剎那效果的表象。

(2)文脈：如騎馬、樂器演奏或縫東西等，都可以說明運動的方向性。

(3)相互作用：如打鬥的人們或波浪與岩石的撞擊等，可以產生強烈的能量衝突之表象，使行動目標更明確。

(4)隨伴性：運動形態周圍的媒體，特別是頭髮或衣服、筋肉等，會產生明示運動的歪斜或方向性。

(5)必然性：如河川、火、飛鳥或天使等，畫的本身就是表現強制運動的內容。

(6)隱喻：如在人體上長翅膀以示天使，或動物的擬人化等。還有，如漫畫上的行動線，以線條表示風，以及加影子等。

(7)抽象：指非具體物而可以表現運動感的情況。

(8)軌跡：分為現實的雨、雪、足跡等軌跡，與虛構的行動線之軌跡兩種。

(9)複數的視點：包含多重場面的混合，時間經過的同時表現，以及從多視點形象之同時表現等。 ❶

對造形知覺而言，動勢其實並不專賴情境的暗示性，形態本身的刺激功能或許更為直接。即動感應該具有某些特定的構成形式或特徵，列舉如下：

(1)斜向

指物體脫離垂直或水平的安定位置之配置。由於傾斜在觀者的眼

▲圖3-92 軌跡是動態的象徵

▲圖3-93 火焰具有動態的必然性

中，有從水平與垂直的基本準框脫離的感覺，因此，在脫離之位置與
正常位置之間，會產生心理與視覺的緊張。脫離之物，因致力恢復到
其安定位置，故有時被準框拉引，有時被推離或排斥，因而動感產
生。採取斜向構造的造形事例很多，如「米羅的維納斯」、「比薩斜
塔」或有關「運動」題材的海報等，都有採取傾斜構造的特徵，動態
感很強。

◀圖3-94 斜向構圖
的動態最強

(2)楔形

楔形乃指具有箭頭形式的形，或如閃電般的雙重三角形等。根據林德曼與紐曼的實驗知道，具有尖端的形態，力線容易在此產生。即，楔形的運動方向很明確，總是往尖端方向進行，因此能產生如箭簇般的前進動感。例如哥德式建築的尖頂、埃及的金字塔等，都有建築物或地面作為基底，因此會產生強烈的垂直方向之上昇運動。而在平面圖形中，由於楔形的尖端處，具有引導視覺前進的功能，因此成為視覺設計的黃金區域。

(3)定向的轉換

循一定方向或規則變化的造形，動感未必最大。例如圓圈，因曲率一成不變，其動態反而不如橢圓。同理，以直線輻輳的楔形，由於寬度之漸減率不變，動感仍然不大。試比較一下圖3-97中，a、b、c剖面圖側線之運動，可以發現b、c因有漸增或漸減的比例，而顯得比a更加生動。至於d、e，當方向有轉彎時，運動的形式就更自由了。

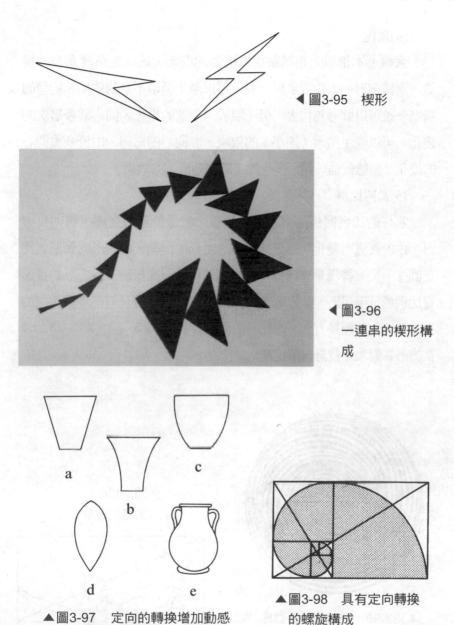

◀圖3-95　楔形

◀圖3-96
一連串的楔形構
成

▲圖3-97　定向的轉換增加動感

▲圖3-98　具有定向轉換
的螺旋構成

「定向轉換」的力量，在日常生活中也可獲得印證，如在Ｓ形的彎道
上開車，至中間方向轉變處，車子所承受的壓力最大，就是明顯的例
證。

(4)迴轉

迴轉，本指單元在基點或對稱軸的周圍，成一定角度迴旋的構造。迴轉圖形如太極或風扇一般，可以產生循環不息的效果。迴轉的構造一般可以圓形為代表，但不限於一個圓的操作。同心圓多層次的變化，可以產生擴大（縮小）的效果。非同心的迴轉，由於多重圓心的變化，動態較強，甚至產生如「歐普藝術」的效果。

(5)動態比例

良好的比例關係不但是美的指標，也是動態的泉源。例如長方形，由於長寬有變化，感覺比正方形生動。同理，橢圓形的動感也比正圓強。又，據漢畢齊(J. Hambidje)教授的研究指出：長方形的長、寬比例越是不規則，動態感越好。如$\sqrt{3}$、$\sqrt{5}$ /2…等具有無理數比例的長方形，為動態長方形。因此，造形設計上常以$\sqrt{2}$、$\sqrt{3}$、$\sqrt{5}$、$\sqrt{5}+1/2$長方形為對象，就是這個道理。

▲圖3-99　迴轉構成的動態

▼圖3-100
人體的動態比例

(6)反復與漸變

　　反復，就是同一圖形的連續出現，包括「同時反復」與「繼時反復」兩種。同時反復，如連續圖案，視點可以隨處移動，而產生動感；繼時反復，如連環圖畫，一個接一個，可以產生前仆後繼的連續效應。漸變，就是在反復的過程中，利用形、色、大小或位置的些微變化，而產生接續的效果。根據假現運動（β運動）的原理，反復或漸變的圖形，容易產生連續的動態感。如攝影的連續曝光，或運動的分解動作，是表現較長時間運動的方法之一。

▲圖3-101　反復與漸變產生動態

(7)誇張與變形

　　造形動勢的產生，與題材的動作關係密切。而究竟應該採取何種姿勢，才能獲得較大的動力？根據英國攝影家邁布立齊(E. Mybridge)的連續運動照片顯示，當拍攝鐵匠打鐵的連續運動姿態鏡頭中，只有一個鏡頭能表現出鐵匠用力打擊的運動感。即，只有在運動者採取最大的運動姿勢時，才能顯示這種瞬間運動的動態。可見要求取較大的

造形動勢，必須採取「最大運動量」的姿勢。

　　造形中的「最大運動量」姿勢，有時與現實（或攝影）姿勢並不一致，甚至採取超出常態的「誇張」姿態，以獲取最大的動態效果。誇張的極度就成扭曲或變形。例如以超廣角鏡頭拍攝的景物，把人體身材比例拉長或矮化，或將平面圖形扭曲等，都是增強動勢的手段。

◀圖3-102
誇張的造形產
生動態（彭錦
陽作品）

3.韻律構成

　　韻律(rhythm)，又稱節奏或律動。原為音樂上利用時間的間隔，表現聲音的強弱或高低之旋律變化。造形上所謂的韻律，則是指把形、色等要素，依據反復、重疊或漸變等法則靈活安排，造成周期性間合的一種秩序運動。韻律本為自然的法則之一，也是生活的重要題材，如四季的變化、植物的成長或動物的運動，充滿韻律感；而海浪、沙丘、麥浪、炊煙、屋瓦等，則為蘊含連續發展的韻律造形。韻

律可以激發人的輕快、柔美或激昂、雄壯等多重情緒，而其周期性的延展特徵，更是表達造形動態的重要形式。主要形式介紹如下：

(1)反復的韻律

反復(repetition)是韻律表現最基本的形式。所謂「反復」，就是指以同樣的形、色反復同列成繼續著的現象。根據假現運動（β運動）的原理，反復出現的圖形，容易產生連續的動態感。如二方連續或四方連續圖形，成上下、左右延拓的秩序，蘊含無限的動態與生機。反復的方式包括「同時反復」與「繼時反復」兩種；同時反復，如連續圖案，視點可以在反復圖形間隨時移動，因而產生動感；繼時反復，如連環圖畫（或動畫），一個接一個，可以產生引人入勝的連續效應。

造形上所謂的「反復」，其實並不意味形、色完全相同的再現。完全相同的圖形並列或一再出現，會感覺單調，因此，構成時應運用「統一中求變化」的原理，兼及相似或類似形的反復，或在色彩、方向、位置上作變化，才能獲得良好的律動感。如間隔距離、位置採自由的方式配置，會比等距離、等間隔的配置感覺活潑；在構圖上，傾斜方向的配置，亦比垂直、水平方向更具韻律感。

▲圖3-103　反復的屋瓦具有美妙的律動效果

(2)漸變的韻律

漸變(gradation)為含有等級或層次化的表現形式，原指使色彩規則地漸次變化之技巧。漸變與反復的感覺不同；反復是同形、同色（或類似）的再現，漸變則是將反復形一層層地漸次變化，具有循序漸進的諧和感，韻律性更高。漸變的秩序也是自然界的法則，如太陽的運行、月亮的盈缺、四季的變化或動植物的成長等，都是遵循漸變的歷程。在造形器物方面，如螺旋式的階梯、重塔的建築或透視的圖形等，也是取法漸變的構造。

就形式而言，漸變圖形就是在反復的過程中，利用形態、色彩、大小或位置的些微變化，而產生接續的構造。除了空間上的形式變化之外，也具有時間上的延續意義，因此可以傳達豐富的韻律與動態感。如照相機的連續曝光，或運動的分解動作，即代表時間延續的造形變化。未來派大將杜象(M. Duchamp)所作的「下樓梯的裸女」(Nude Descending a Staircase)，就是把運動當作一事件之時間經過來處理，使得下樓梯的女人，不僅映進我們的視線、繼續走下來而增大其形態、最後消失在我們的視線，而把一連串運動的視覺經驗，植留給觀眾，充分發揮了平面構成中的韻律效果。

漸變構成的內容包括：形狀、大小、位置、方向與色彩等。構成時，通常是以秩序井然的格子作為依據；因為只要把握格子的漸變構造，即可規範漸變圖形的特徵。分述如下：

(1)形狀之漸變

把構成的單元體，依由簡單至複雜、完整至殘缺、抽象至具象，或由方正形到扁平、渾圓變崎嶇、垂直變傾斜等階梯變化，均可達到形態漸次轉移的目的。漸變的形態也可以配合反復的形式操作，而形成間歇式反復，韻律效果更好。

(2)大小之漸變

包括由小到大的面積變化，以及由近到遠的距離（或間隔）變

化。如發射構造，雖然圖形樣式相同，但由中心向外逐漸擴大，就是
大小漸變的典型。大小漸變的幅度，一般常與比例關係結合；如運用
等差、等比、調和或費伯納齊(Fibonacci)數列，做為漸變的分割標
準，可以產生各種不同的律動效果。

▲圖3-104　形狀漸變的韻律

▲圖3-105　大小與色彩的漸變

(3)位置之漸變

由於單元體的方向或位置之循序變換,可以產生錯落、連續或迴轉的律動效果。包括分離與重疊,都可產生位置錯置的構成。方向、位置變換的方式可採:朝一個方向、朝兩個方向、波浪狀、放射式或迴旋式進行,其律動效果各有不同特色。

(4)色彩之漸變

無論形態、大小或位置如何變,均可同時作色彩的變化。色彩的漸變,就是以色相、明度、彩度為變化條件,採取規律性的差別配置,如類似色相間、明度、彩度的階調等,都可以表現豐富的層次與韻律感。

◀圖3-106
位置與色彩的漸變

圖3-107 位▶
置、大小的
漸變

4.變形的構成

　　方正或規矩的圖形，較為呆板，不能產生良好的視覺效果；寫實或自然的圖形，因司空見慣，也不易引起人們的注意。如何改變平常的題材或造形，使產生強而有力的視覺效果，本為藝術創作的重要課題。根據造形動勢的原理，動態的產生與題材的動作有關；運動者採取的運動姿勢越大，越能顯示其瞬間運動的動態。但現實中的「最大運動量」姿勢，有時仍不能滿足造形創作的需求，而常思採取超出常態的誇張姿態，以獲取較大的動態效果。如傑利哥(Gericault)所作的「疾馬圖」，奔馬的前後腳都挺直外伸，狀似跨欄，但事實上從奔馬的連續攝影中發現，馬並沒有這種瞬間的姿態。可見藝術家在創作時常採取誇張的手法。

◀圖3-108
疾馬圖（線描）

　　誇張的極度就成扭曲或變形。如以超廣角鏡頭（魚眼鏡頭）拍攝的扭曲景物，把人體身材比例任意拉長或矮化，將平面圖形故意扭轉或摺曲等，都是誇張、變形的構成。扭曲或變形之形，由於與我們習慣之正常形不同，觀察時心理自然產生張力，而必待恢復時才能得到舒解，因此，變形可以產生強烈的動感。就造形而言，誇張或變形實意謂造形特色的強調，乃是藝術家個性的發揮。如林布蘭(Rembrands)對光線的強調、梵谷(Van Gogh)是對筆觸的誇張，蒙德里安(Mondorian)則是對基本形的還原等，都是個性的表現。嚴格說，近代藝術的特徵，都是對表現手法的誇張或變形。這種特色，在今日漫畫

▲圖3-109　電腦合成的人物變形

或動畫表現中尤見普遍而受歡迎。

　　構成的變形(distort)方法很多，無論傳統的繪製變形，或現代電腦繪圖中的變形程式，如收縮、膨脹、粗糙化、扭曲、旋轉、折曲、格化等 ⑰，都是以「正常形」的改造為標的。而構成上常用的改造方法包括：

　　(1)座標變換的變形

　　座標變換是變形的最基本方法。即利用正常座標（等間隔）與不正常座標（非等間隔）的對應，以改變造形的方法。方法是，先把正常的圖形置於正常的座標上，並標示座標點，再把正常的座標改變成不正常的座標，如等差或等比的間隔，然後將正常座標上的標點，對應到新座標上，並加以連接，即獲得變形圖形。座標變換的方式，除了比例變換之外，也可以將座標線改變成曲線、拋物線、圓、橢圓或放射線等，可以得到更多樣的變形。這種變形除了用在構成圖形之外，也可運用電腦操作獲得。

　　(2)非平表面的變形

　　將畫有方正、平行、同心圓等規則圖形之紙張捲曲時，其形態或間隔會產生不均衡的變化，如果將它用照相機記錄下來，就成為變形

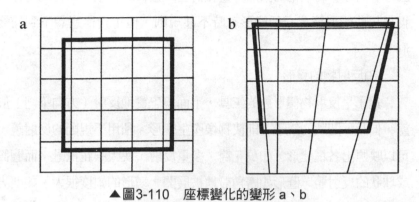

▲圖3-110 座標變化的變形 a、b

▲ 圖3-111 電腦繪製的變形圖案

圖形。同理，將正常的圖形，畫在折曲或皺紋的紙上，當打開時亦可獲得扭曲的形態。這種變形有時不甚規則，但可獲得意想不到的變形。

(3)反射物的變形

鏡子是反射物體形態的工具，平面鏡忠實地反射（方向不同）形態，但凸、凹狀的鏡子，則使物像產生變形。利用不規則的反射鏡，可以映照出各種變形，如萬花筒，多重反射，使人眼花撩亂；而圓筒或球狀的反射體，圖形如廣角般地被展開，變形的幅度很大。如西方所稱的歪像畫(Anamorphosis)，就是利用這種反射的展開圖，乍看根本不知為何物，但在集像之後則能看出內容，成為一種奇妙的「猜謎畫」。反射的材料除了玻璃鏡之外，也可以使用不銹鋼、鋁片或錫箔等反射物，或將反射面分割、折曲，造成更不規則的反射變形。反射的造形仍應透過攝影捕捉。

▲ 圖3-112　不銹鋼圓柱的反射變形

▲圖3-113　喇叭反射的造形變形很厲害

◀圖3-114
折曲的玻璃
帷幕牆，映
照變形的建
築

(4)透射的變形

　　利用透明或半透明物體的特性，捕捉其透射的變化。常用的透射
材料包括玻璃、壓克力、塑膠袋等，或使用試管、水滴、玻璃珠等媒
介，可因折射而使圖形變形，或如廣角鏡、魚眼鏡頭的攝影造形，再
加上透明物本身的紋樣，變形的程度更為複雜。透射圖形亦宜以照相
機作記錄。

註釋：

❶ 採自朝倉直巳原著，呂清夫譯：《藝術‧設計的平面構成》，臺
北。梵谷出版社，1985。頁80。

❷ 同前註。頁114。

❸ 取自大智浩原著，王秀雄譯：《美術設計的基礎》，臺北，大陸
書店出版，1968。頁202。

❹ 引自王秀雄著：《美術心理學—— 創作‧視覺與造形心理》，臺
北，設計家出版社，1981，再版。頁271。

❺ 同 ❶。頁130。

❻ 參見拙著：《造形原理導論》（第五章第一節），臺北，藝風堂出
版，1996。頁237～243。

❼ 同 ❶。頁146～147。

❽ 採自山口正城、塚田敢著：《設計的基礎》，東京，光生館，
1990。頁79～80。

❾ 據王秀雄教授指出，在藝術表現上已開發出來的空間表現法有：
(1)無秩序的空間表現、(2)一次元的空間表現、(3)重疊法、(4)上下
關係法、(5)平行斜線法、(6)反透視畫法、(7)線透視畫法、(8)空氣
遠近法、(9)前縮法、(10)誇張透視法、(11)線透視畫法的發展、(12)
複合透視圖法、(13)異種空間的同居、(14)互透法、(15)抽象空間
表現法等十五種。（《美術心理學 —— 創作‧視覺與造形心理》。
頁357～372）

❿ 運動殘像(movement afterimage)：當我們的視覺持續觀察視野中，
占有廣大部分的運動後，突然轉看靜止的東西時，此物體會有與
原來的運動方向相反的緩慢移動現象。如凝視瀑布的水之後，再
眺望附近的景物時，景物看起來會緩緩地上升。又，看迴轉的圖
形之後，再看固定的景物時，會出現反方向迴轉之形態等。

⑪ 誘導運動(induced movement)：空間中的兩部分，如果有相對的移動時，作為準框的東西靜止，則被準框包圍的東西會移動。如月亮因為被風吹的雲在動，而看起來好像是月亮朝反方向移動的感覺；或自己乘坐的電車不動，但當對面的車前進時，好像自己的坐車向相反方向移動的現象。

⑫ 假現運動(apparent movement)：兩個靜止的對象，以短暫間隔相繼在不同的場所呈現，看起來好像實際的東西在動的現象。因為任何視覺映像，在網膜上都有短暫的停留時間，在此時間內相繼出現的類似映像，則會被視為連續或同一。所謂電影或動畫，就是利用這種原理形成的。

⑬ 同 ❹。頁256～257。

⑭ 同 ❹。頁262～264。

⑮ 採自藤澤英昭著：《設計‧映像的造形心理》，東京，鳳山社，1978。頁86～88。

⑯ 採自村山久美子著：《視覺藝術‧心理學》，東京，誠信書房，1988。頁109～111。

⑰ 在電腦繪圖(illustrator)程式中使用的變形方法包括：自由變形(Free distort)、收縮與膨脹(Punk and Bloat)、粗糙化(Roughen)、扭曲、旋轉(Twirt)、折曲(Zig‑Zag)、格化(Mosaic)等。

第四章

質感與材料練習

一、造形材料的性質

1.自然材料與人工材料

　　造形材料，依其來源可分為自然材料與人工材料兩大類。所謂「自然材料」，指如木、竹、土、石等直接取自大自然，而非人為加工形成的材料。來源包括三方面：

- 動物性材料：如毛、皮、珠、牙、骨、蠶絲……等；
- 植物性材料：如木、竹、藤、草、花、豆、葉……等；
- 礦物性材料：如土、石、玉、金屬……等。

自然材料雖取自大自然，但仍需經過裁剪、清洗、乾燥等簡單的處理才能使用。古代人類的造形，主要即依賴這類天然材料，如我國商代的「六工」（土、金、石、木、獸、草工），或周代所謂的「八材」（珠、象、玉、石、木、金、革、羽），都是以此為分工的依據。自然材料因取自生活周遭，具有親切、樸拙的特性。又因屬資源的直接利用，也具有粗糙、簡陋或規格不一的缺點。

　　隨時代的進步，天然材料的數量與性能漸無法滿足造形的需要，代之而起的乃是大量的「人工材料」。人工材料，顧名思義，是指經由人為加工製造而成的材料。人工材料的原質，其實仍是自然物，但經過精密地提煉、加工或改造而成。如將木材加工、改造成夾板或紙張，把棉花織成線與布，以土、石鍛煉成水泥、石膏，或由化學合成的塑膠材料等，都屬於人工材料。由於產業與科技的發展，人工材料

的種類與樣式不斷增加，品質、性能也不斷提高。由於加工的關係，
人工材料具有較整齊、堅固與多元化的特徵，規格、形式精緻，更適
合造形之加工使用。而在科技的時代裡，如光、電、雷射等能源資
訊，也被開發成為新的構成材料。

▲ 圖4-1　自然材料及其造形

▲ 圖4-2　不定形材料──海沙

　　造形材料依其組織形式，可分為「有形材料」與「不定形材料」兩類。有形材料依其形式，又可分為線材、面材與塊材等，是較具體的構造素材。不定形材料，指如泥土、砂、石膏、水泥、顏料或粉沫等，本身不具一定之形，只能以「量」衡量的材料。平面構成的材料，廣義來說，也包含各類的工作材料，但主要仍以人工材料為多。尤其，描繪用的工具性材料，如鉛筆、碳筆、色筆、顏料等，更是平面構成的主要特色。

2.材料的科學性質

　　材料，具備物質的屬性，是構成可視世界的條件之一，也是造形活動的主要媒介，其功能與明暗或色彩一樣，都是滿足形象的重要因素。材料的性質包括兩方面，一指材料的組織性質，如金屬的軟硬、輕重，或木材的粗細、強弱之特徵，主要是由物理或生化功能而產生，簡稱為「材質」；另外，由觸覺或視覺效果感受到的材料表面性質，則稱為「材質感」，或簡稱「質感」。即，材質是指來自物質本身的物理、化學或生物之性質；而質感則謂來自視覺或心理上的感覺。兩者常是一體之兩面，互為表裏。

　　(1)物理性質

　　不同的材料，其組織性質不同，如金屬堅硬而重、木材質韌而粗、羽毛輕而柔軟等。材料的性質來自物質本身的構造；由於物質是由原子所構成，原子又由質子、中子與電子所組成，各原子的結構式組織形態不同，乃產生各種不同的材料特性。造形材料的基本性質，主要包括物理性與化學性兩方面。❶ 其中物理性的範圍最廣，包括物體的三態、力學、熱學、聲學、光學、電磁學等都有關係。對構成而言，主要關心的內容為其物理常數，如比重、密度、強度、硬度、彈性、熔點、膨脹率、傳熱率、導電率等現象。這些物理性的高低好壞，不僅關係造形的構造條件，也影響其操作機能，同時對材料的視

覺美觀也有重大的關聯。例舉如下：

・重量(Weight)：指物體在自然狀況下所受重力的大小。<u>重量單</u>
<u>位</u>以公斤、公克或磅等表之。材料的重量關係搬運、儲存與加
工，對造形結構的規模也有重大的影響。

・密度(Density)：物體的質量和其體積的比值。常用單位為
克／厘米3。一般金屬材料（輕金屬除外）密度較其它材料高、
比重大，材質也較細緻。

▲ 圖4-3　石材密度高重量大

・強度(Intensity)：指材料或構件受力時抵抗破壞的能力。材料
的強度包括抗拉、抗壓、抗扭等能力。強度強，代表材質堅
固。

・硬度(Hardness)：一指礦物抵抗外來機械作用的能力。又指材
料抵抗其它物質刻畫或壓入其表面使變形的能力。如鋼珠的抗
力大於木頭，顯示鋼材的硬度較大。硬度高的材料，耐磨損；
硬度低的材料不耐壓力，適合切削或雕造。

◀ 圖4-4　紙材硬度小，
但加工之後，可以增
加強度

・彈性(Elasticity)：指於外力解除的過程中，物體回復原來形狀
的傾向能力。如鋼板、彈簧、藤竹、橡膠或紙材等，彈性較
佳。反之，石材、骨頭、玻璃等則幾乎無彈性。

・可塑性(Plasticity)：材料受外力作用時，將會產生相對應的某
種變形。當外力去除後，不能恢復原狀者稱為塑性。如黏土、
樹脂等材料具有可塑性，甚至可以灌鑄成型。金屬材料的塑性
包括延展性；延性可以使金屬抽成細絲，展性可以使金屬打成
薄片。

◀ 圖4-5　金屬延展
性高，可以製成
薄片

圖4-6　泥土材料 ▶
的可塑性佳

- 透光性：物體受光時，光線受到阻擋反射，或穿越通過的能力，即為透光性。玻璃、水晶及塑膠等結晶體材料透光性較佳。透明材料可以傳遞光線、開闊視野、增進美觀。
- 熔點(Fusion Point)：指物質由固態轉變為液態的溫度。動、植物材料因屬碳水化合物，無法液化；礦物性材料加熱、加壓時可以熔解，但熔點高低差異也很大。如岩石、金屬熔點高，而塑膠、蠟燭等溶點較低，易於成型鑄造。
- 膨脹係數(Coefficient of Expansion)：指材料在定壓下，溫

◀ 圖4-7　塑膠（壓克力）材料透明性良好

圖4-8　利用可 ▶
塑性彎曲的造
形設計

度較大，非金材料的脹縮較小。膨脹程度大，材料變形機會
高。

・含水率：除了金屬之外，大多數的材料都含有水份。材質含水
份的量與乾燥時的量之比，稱為含水率。如木、紙、布等生物
性材料，以及砂、土、顏料等可塑性材料含水率較高。材料含
水率高，容易增加重量、減低強度，也容易腐壞。

・熱傳導：又稱「導熱」。當物體內部熱量不均勻時，熱量從高
溫處傳到低溫處的現象。導熱性能以金屬材料較佳，而如石
棉、保麗龍等，導熱性差，常作為絕熱材料。

・導電率：指導電材料導電性能的物理量。電阻率越小，導電性
能越好。導電性以金屬材料較佳，如金、銀、銅等易導電；而
玻璃、電木、橡皮、石蠟等，則以絕緣效果良好著稱。

(2) 化學性質

　　材料的化學性在討論材質的化學組成，及與其它物質之間的反應關係。如石膏的成份與凝結原理、樹脂的合成元素、金屬的酸鹼質、或顏料的顯色成份等，關係造形的製作功能。不同的材料具有不同的化學成份；從材質的化學性分析，可以了解材料相互間的反應關係。

　　例如：岩石的主要成份有石英、長石、雲母等，而長石又由氧化鈣(CaO)、氧化鈉(Na_2O)、氧化鉀(K_2O)等元素構成。由於各種岩石的成份不同，石材的性質自然有差別。石膏的成份是$CaSO_4 \cdot 2H_2O$（二水硫酸鈣），熟石膏($CaSO_4$)加上適當比例的水，可以凝結為硬塊，乃是因為石膏中的$1/2H_2O$轉變為$2H_2O$時，取得$11/2H_2O$所致。而生物材料如木材等，均屬於碳水化合物(CH_2O)，加熱或燃燒時，水份(H_2O)蒸發，而剩下的是黑色的碳(C)。金屬，在常溫下除了汞之外都是固態，化學性活潑的金屬氧化物或氫氧化物都呈鹼性。金屬不溶於水，乃是因為水的元素中沒有強酸的緣故。而鐵會生銹，乃是鐵元素受氧化而變成氧化鐵(FeO)之故。

▲ 圖4-9　金屬（鐵）遇濕及空氣易氧化（生銹）

◀圖4-10　利用化學反
應的發泡材料

圖4-11　石膏加▶
水後會凝結成塊

　　塑膠材料又稱為「合成樹脂」，是利用化學原理，由人工合成的
有機高分子化合物，其主要元素是以碳(C)為主的高分子。由於配方
不同，不但種類繁多，性質也各有不同。如硝酸纖維塑料
(Nitrocellulose plastics)由濃硝酸硝化纖維素製成，俗稱賽璐璐。有透
明、半透明及不透明三種，能溶解於有機溶劑。軟化點極低，易燃
燒；不為油類所侵蝕，但易被酸和鹼分解；光線的照射可使其逐漸變
黃。是用途極廣的人工材料之一。

　　化學性在材料上的應用尚包括：顏料、染色劑的製造、使用，美
化材料與造形；接著劑、強力膠的配方使用，增強材料的結構組合。

又如金屬或塑膠材料的電鍍處理，透過電解作用而完成，可以達到美觀和防腐蝕的功能；印刷、製版工程中，借助感光材料與化學腐蝕的作用，完成印版的製作功能。此外，陶瓷、玻璃產品的燒造，以及釉色的變化等，也都需要化學作用的原理去完成。

3.材料與形、色的關係

不同的材料，孕育不同的造形。紙張平整，適合繪畫等平面構成；木、竹、金屬結實、堅固，適於立體構造；而塑膠易溶解，則適於成型。新材料的誕生與運用，不僅左右造形的形式與機能，對造形的品質也有影響。如遠古材料簡陋時，人們只能在岩石或木竹材料上刻畫粗略的圖形，而在紙、筆、顏料出現後，才能彩繪精緻的圖畫。這種現象，在生活器物與工業產品上的影響更為普遍。造形學家羅蘭德(K. Rowland)指出：「我們在人造物品中已經觀察到許多變化，且發覺這些變化始終與新材料及製作方法有關。當材料改變時，形狀也跟著變；當使它成形的製作方法改變時，形態也隨之改變。」❷確實，如鋼鐵材料的使用，改變了建築物的規模，使大跨徑的橋樑、無柱的建築成為可能；焊接技術的出現，改變了金屬聯結的方式與功

▲ 圖4-12　鋼鐵材料改變橋樑的形式

▲ 圖4-13 布材料染色功能強，色彩最豐富

能；鑄模的方法，創造了一體成形的造形。此外，塑膠、玻璃與合板等材料的出現，也孕育出現代造形的新特色。

對平面構成而言，光是紙張的材料，也可以發揮各種不同的造形效果。如卡紙平整，適合平塗彩繪；宣紙細柔，適合用墨渲染；而其它皺紋紙類，也各有特殊效果。顏料也一樣，如廣告顏料適合平塗，與水彩的渲染效果有別。麥克筆平扁固定，取代鬆軟的毛筆，適合書寫美術字體。噴槍能均勻散佈，適合漸層噴修圖形。還有印刷和電腦工具，使傳統的手繪構成，轉變成機械繪圖的時代，可說為形態構成帶來革命性的影響。

材料對色彩構成的影響也很密切。材料本身除了具備豐富的本體色之外，也接受許多人工色彩的添加。不同的材料，對色料的接受或顯色能力有別，如宣紙潔白細密，可以顯現豐富的墨色；反之，灰暗或硬質的紙張，則顯色效果不佳。同理，纖維質的材料容易接受色染，而金屬等密度高的材料，則只能附著塗布。而有些植物或礦物材料，本身就可當作色料，用以塗染造形，豐富色彩。

二、材質感的體驗

1.質感與量感

　　材料除了具備物質上的屬性之外，也具有許多感覺上的性質。包括對空間實體的感覺，屬於量感(volume)；而對其本身組織、質地的感覺，就是材質感(Texture)，或稱為「質感」。所謂量感，應該包括物體的質量與空間的向量，因此，材料的體積越大、密度越高，量感越重、越強。而所謂材質感，本為皮膚對材料組織特徵的感覺，如木材的粗糙、細緻之紋理，金屬的軟硬、輕重感，或布料的柔軟、乾濕程度等，都是經由觸覺感知的現象。不過我們的視覺經驗，通常也能不依賴觸覺，而直接用視覺感覺到這種物體表面的特徵。所以，材質感其實是一種觸覺與視覺相輔相成的經驗，真鍋一男教授稱它為「觸覺的視覺」或「視覺的觸覺」，不無道理。❸

◀ 圖4-14　岩石的材質

◀ 圖4-15　帆布的「肌理」

圖4-16　木材的紋理 ▶

　　「質感」一詞的用法，一般常與 "Texture" 相對應，其實說法相當分歧，翻譯的名稱也不盡相同。Texture本指織物上的織紋。如用同質料的毛線，當織法不同時，在表面上就產生不同的視覺效果。同理，相同顏色的黑絨布與黑鈕扣，由於表面的光澤不同，也可以清楚地識別。所以Texture也指透過視覺知覺到的物體表面之特徵。大智浩先生主張：Texture應該與材料感或觸感的要素不同，與其翻譯成「材料感」或「肌理」，不如翻譯成「物肌」或「畫肌」來得恰當。❹ 而《設計小辭典》也指出：Texture在不同的材料和組織，有不同的稱呼，如對織物稱為「地風」，而在木石則可稱為「肌理」或「紋理」。❺

　　有關Texture的譯名雖然分歧，但所指的意義仍然大同小異。就「材質」解，應指材料的品質或質地，即材料本身所具備的組織、紋理、色彩或光澤等特性。而所謂「質感」（或材質感），即為這種材質

特性予人的感覺。這種感覺的獲得,可由材料外表的觸覺或視覺感知。不過,由於大部份的觸覺,都可以透過視覺經驗取代,因此,造形上所稱的「質感」(Texture),其實都是指透過視覺可以辨識的材料特性而言。

2.觸覺型質感

　　質感,因其感知方式的不同,可以大別為兩類:(1)觸覺型質感、(2)視覺型質感。❻觸覺型質感係指,可以用手觸摸並感覺出來的質感。如紙張、帆布或木頭材料之紋理等,包括現成的、改造的或組織性的肌理。視覺型質感,則指平面造形上的質感表現,如圖畫、攝影或印刷物所描繪的組織現象。

　　觸覺型質感必須藉助觸覺。由於人類皮膚具有苦痛、壓迫、冷、暖的感覺能力,因此,物體或材料的凹凸、粗細以及乾濕、冷暖等性質,都可以經由觸覺經驗而感知。綜言之,觸覺所分辨的材質特性,大體包括下列數方面:

　　(1)凹凸感:分辨材料表面的高、低、起、伏狀態,感知其紋理之形態或大小、厚薄、尖鈍等特徵。

　　(2)平滑度:感覺材料表面的粗、細或光滑、阻澀現象。

　　(3)軟硬度:分辨材料接受或抵抗壓力的反應,感覺其軟、硬、柔、剛的程度。

　　(4)潮濕度:感受材料之含水成份,分辨其乾、濕、潤、燥的程度。

　　(5)溫度:分辨其冷、熱、溫、涼的程度。

　　(6)重量感:依其質量感覺密度與輕重。

　　不同的材料,所顯現的材質特性有別,其質感的分辨程度也不盡相同。以平面性的材料為例,其觸覺型質感以平滑度、軟硬度較為顯著,而溫度與重量感次之。在個別材料方面,如紙張的平滑度、潮濕

◀ 圖4-17
木材與布的
質地

圖4-18 塑 ▶
膠材料的質
地

◀ 圖4-19
陶瓷的質
地

▲ 圖4-20 各種紙材的質地

▼ 圖4-22 材料的乾濕與
質地

▲ 圖4-21 皮革材料的平
滑、溫潤質地

◀ 圖4-23　鬆弛的材質性

度，金屬的軟硬度、溫度、重量感，布綢的軟硬度和潮濕度均較為明顯。而如塑膠、皮革等材料的觸覺屬性較為緩和（詳見表4-1）。不過，各類材料因呈現的方法或加工技術的不同，其材質屬性差異也很大。如不同的塑膠材料，其平滑度軟、硬度差距極大。

表4-1　材料（平面性）的觸覺型質感特徵比較

質感 材料	凹凸感	平滑度	軟硬度	潮濕度	溫　度	重量感	其　他
紙張材料		◎	○	◎		○	
木屬材料	◎	○	○	○		◎	
玉石材料	○	○	◎		○	◎	
金屬材料	○	◎	◎		◎	◎	
玻璃材料	○	◎	○		○	○	
塑膠材料	○	◎	○			○	
布綢材料	○	○	◎	◎		○	
皮革材料	○	○	○		○	○	
陶瓷材料	○	◎	○		◎	○	
橡膠材料	○	○	◎			○	

註：1.◎質感屬性強烈，○質感屬性中等。

2.本表所列，以一般材料之特性為主，不包括特殊加工之材質屬性。

3.視覺型質感

　　質感的現象除了觸覺之外，亦可經由視覺感知。如平面造形的圖畫、攝影或印刷品等，表面雖然平整光滑，但視覺上卻可以經由其圖形特性，感受其質料的凹凸、粗細或軟硬等感覺，此即為視覺型的質感。視覺型的質感，大多是由觸覺的經驗轉化而來；觸覺型的質感，可以透過攝影或描繪等複製的手法，轉化為視覺性的質感。可見，質感經驗的形成，不單來自觸覺，同時也需要視覺的輔助，可以說是透過觸覺經驗到的一種視覺。

　　以平滑的質感為例，觸覺固然可以感知平、滑的感覺，但卻不能感知光澤。然而透過視覺可以發現，平整的表面比凹凸的表面反射較多的光；而細密或濕潤的表面，也比粗雜、乾燥的表面反映更多的光澤。如此，當這些觸覺經驗與視覺經驗結合時，所謂乾、濕、粗、密等感覺，只要透過視覺就可以知覺到了。又，由於物體表面的凹、凸、粗、細，吸收或反射光的作用不同，因此經由材料的紋理，或物體的明度、色調變化，亦可分辨材料的粗細、或乾濕特徵。

◀ 圖4-24
不同表現的不
同質感比較：
堅實／鬆軟

▲ 圖4-25 點描畫的質感表現 —— 閃爍耀眼

◀ 圖4-26
綿密質地的描繪

　　視覺型的質感特徵，與觸覺型大致相同，但「光澤」的感覺，應
為其另一特色。因此，材料依其表面特徵，大致可以歸納為四種視覺
型的質感：

　　(1)粗雜而無光澤：如樹皮、夾板、帆布、竹簡、磚瓦、皺紋紙
等表面。

　　(2)粗雜而有光澤：如金屬、石片、結晶體、藤編、陶瓷、皮
革、羽毛等材料表面。

　　(3)細密而無光澤：如紙張（細）、鐵板、鵝卵石、木板、塑膠等
材料表面。

　　(4)細密而有光澤：如玻璃、壓克力、大理石、不銹鋼、瓷器等
材料表面。

　　各類材質給人的印象不同，如木屬、玉石、金屬等細密度較高；
而玉石、金屬、玻璃與陶瓷等，則在光澤方面有較明顯的變化。（參
見表4-2）另外，在情感或心理影響方面，粗雜無光澤的表面，給人
感覺笨重、強固、大膽；而細密有光澤的表面，則令人產生愉快、平
易、柔弱之感，差異性很大。❼

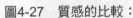

圖4-27　質感的比較：

▲ (1)粗雜而無光澤的質感

(2)粗雜而有 ▶
光澤的質感

◀ (3)細密而無
光澤的質感

(4)細密而有 ▶
光澤的質感

表4-2 材料的視覺型質感特徵比較

材料＼質感	凹凸感	平滑度	細密度	潮濕度	色 彩	光 澤	其 他
紙張材料		◎	○	◎	◎	○	
木屬材料	◎	○	◎	○	○		
玉石材料	○	○	◎		○	◎	
金屬材料	○	○	◎		○	○	
玻璃材料	○	◎	○		○	◎	
塑膠材料	○	◎	○		○	○	
布綢材料	○	○	◎		◎	○	
皮革材料	○	○	○		○	○	
陶瓷材料	○	◎	○		◎	◎	
橡膠材料	○	○	○		○	○	

註：1.◎質感屬性強烈，○質感屬性中等。

2. 本表所列，係以一般材料特性為主，不包括特殊加工之材質屬性。

三、新材質的開發

1.材料的加工

「徒材料不足以造形」，材料價值的發揮，其實繫於其加工。所謂「加工」，就是使材料形態改變或增減的工作。同樣的材料，因處理的方法不同，可以產生全新的意義和價值，因此，不斷追求新材料與新加工技術，乃是造形活動的重要課題。宮魯理指出：「我們可以用很多方法探索材料的可能性，如彎曲、折、切、破、搓、組、堆積、接

◀ 圖4-28
紙材的加工方法
之一

圖4-29　紙▶
材加工的構
成

著、削、碎、割、溶、塗、練、固等，以手和工具積極地做試驗。依
照材料的性質發明加工或構造方法，就可以創作新形態。」❽ 可見材
料的加工，乃是發揮材料功能的最重要手段，也是創作新造形的泉
源。

　　不同性質的材料，其加工方法有別。如紙材用折、切、插、黏…
…；木材用削、鋸、刻、鑿……；金屬則用熔、鑄、焊、接……等，
不僅加工方式不同，在技術方面也有高、低、巧、拙之別。而所謂
「巧匠」、「名師」，就是善於加工的高手。以紙材為例，加工的方法
相當多，達近二十種（參見表4-3），可見加工的方法越多，顯示材料

可以變化的形態越豐富，造形發展的空間越寬廣。若再加上塗、繪、染、著……等構成的技法，可以開發的材質將更豐富。

表4-3　紙材的加工方法(取自高山正喜久《立體構成之基礎》)

1.彎曲（bending）	10.連接（relating）
2.縮曲（curling）	11.捻撚（crush up）
3.摺疊（folding）	12.挖開（break up）
4.摺曲（scorling）	13.塑型（forming）
5.切斷（cutting）	14.壓型（press）
6.切穿（cut out）	15.黏貼（laminating）
7.穿破（stripping）	16.上膠（gluing）
8.穿孔（punching）	17.上蠟（waxing）
9.伸開（expanding）	18.摘取（plucking）

2・破壞與創造

　　由於時代和科技的發展，新材料不斷地出現，造形使用的材料日益廣泛。然而，材料價值的發揮，端賴創作者的智慧，運用方法、巧思妙得，才能開創與眾不同的新境界。換言之，欲創造新的造形，首先應拋棄既有的材料觀，採取勇於破壞的思考，才能獲得突破性的成果。

　　所謂「破壞」，本指對某一事物的形式加以瓦解、變形或除去某一部分，使失去原有功能或機能的行為。對造形藝術而言，「破壞」其實就是一種建設；破壞可以將定型或已失去活力的既成品，帶來新的活力，或經由變化而創造出更新的形態。例如將一團完整的泥球用力一捏，其形態雖然遭受破壞，但卻可能被塑成新生的造形。因此，造形活動中的「破壞」，其實乃是「為創造而破壞」。如二十世紀初的達達（Dada）主義，就是造形藝術的一種破壞運動。例如在完美的名

▲ 圖4-30　破壞與創造

畫美女臉上畫上鬍子，或以特殊的器物（如尿斗、車輪等），取代傳統的繪畫形式，就是為了追求新的藝術形式，而向既成的因襲觀念挑戰，甚至給予徹底的破壞，終於創造出新價值的藝術形式。可見由於破壞而得以創新，「創新」就是人類最強烈的衝動。

　　創造，是構成教育追求的目標。追求創造性的方法，就是摒棄一切原有的觀念與陋習，而以敏銳的領悟性、感性和寬容性，用自由、活力、多變化及大膽奔放的感情來從事創作。譬如對一個完整的圓，不能只是位置的搬來搬去，否則無論如何構圖，結果總是大同小異；此時若大膽地將它打破或分解，即可獲得開創性的構造。對材質來說也是一樣；一張完整的紙張，用傳統的加工，其形式總是缺乏變化，若能毫無顧忌地撕破、刮傷或扭轉等「破壞」，即可產生意想不到的新形態，並流露出蘊含無限希望和創意之情感。這就是「破壞」的真義與功能。破壞的過程，也可以運用數理性、機械性等優秀的原理、方法，而於短時間內創造出高趣味的造形。

▲ 圖4-31　將整體「破壞」之後，可以
變化出無數的精彩造形

3.新質感的開發

　　質感的表現，對造形創作的效果影響很大。古今中外的藝術家，
不斷追求新材料與新技法的努力，其實都是開發新材質的過程。如國
畫方面，所謂南宗、北宗，或「牛毛皴」與「斧劈皴」的畫法，不僅
技法不同，畫面的質感也有別。在西洋美術方面，油畫、水彩、版畫
材質固然不同，而文藝復興(Renaissance)、巴洛克(Baroque)與野獸派
(Fauvism)的風格不同，筆觸韻味更是大異其趣。在工藝產品方面，由
陶而瓷、由木器而漆器，由原始粗糙的鐵器，變成平滑光亮的不銹鋼
製品等，也都是材質感的進步與變化。另外，如各種彩繪、印刷、塗
裝或電鍍等，更是企圖改變材質外貌的技法。

　　二十世紀以來的近代藝術，對材質感的追求與表現最為積極。如
立體主義(Cubism)，在畫布上貼報紙、實物；達達主義(Dada)，主張
一件作品可以集合厚紙、玻璃、皮革等十幾種材料；超現實主義
(Surrealism)者，更提出了十數種物體藝術，甚至把日常物體變成造形

藝術。如歐本漢(M. Oppenheim)的「毛皮杯子」，把硬質的餐具貼上毛皮，更是對傳統材質感觀念的一大諷刺。而包浩斯(Bauhaus)則是近代造形教育中，最重視質感追求的代表；將質感與形態、色彩、構造並列，強調質感在造形設計上的重要性，並重視各種材料性質的體驗與開發。例如依登(J. Itten)、那基(L. Moholy-Nagy)等都要求學生從事觸感訓練，並設計各種材質訓練的表現方法，足為參考：

(1)只用一種材料，卻用各種道具（如針、鑷子、篩子等），把材料加以刺傷、挖孔、摩擦、壓縮等；

(2)只用一種道具來作表面處理；

(3)使用各種色彩加諸紡織品上；

(4)只用一種色彩塗在各種素材上面；

(5)使用膠類塗在材料表面，再在上面灑以石墨、細砂、木片、木屑等；

(6)各種材料（羊毛、金屬、木料）的表面處理；

(7)在紙類與畫布上使用不同工具（畫筆、噴槍）作各種表面處理；

(8)實際的應用（如製作玩具等）；

(9)質感的描寫，即把立體的質感描寫在平面上。　❾

四、材質構成的方法（練習與操作）

就平面構成而言，質感訓練的題材應以視覺性為主。其方法不外從色料、工具與紙張的使用三方面著手，以多樣化的表現方法，開發更廣泛的材質感，甚至利用科技性與資訊性的材料，創造更新穎的材

質。

1.特殊彩繪法

　　構成的形、色必須依賴彩繪完成。畫線與平塗是平面構成最基本的技法，除此之外均可稱為「特殊」的彩繪法。經由特殊的技法，可以創造出特殊的質感。例如：

　　(1)特殊筆觸法

　　即使是使用傳統的筆墨彩繪，由於筆法不同，也可以產生不同的質感。如中國畫中，「斧劈皴」代表的嶙峋山岩，與「牛毛皴」的柔潤峰巒，質地不同；而西洋畫中「古典主義」的均勻筆法，也與「巴洛克」藝術的粗獷風味不同。在個別作家中，如塞尚的大塊面、梵谷的顫動線條、以及馬蒂斯的簡略作風，均以特殊的筆觸著稱。另外，在現代的電腦繪圖中，由不同型式的印表機所列印的圖畫，質地的粗細、密度也有明顯的差別。

◀ 圖4-32
不同筆觸的描繪質感

◀ 圖4-33　電腦列印的質
感（噴墨式）

(2)渲染法

　　渲染法通常以水性顏料，如水彩或彩色墨水等為材料，利用水份
的媒介，使顏料與顏料，或顏料與紙張產生溶合的效果。一般是先將
紙張打濕，而在水份未乾之前上色，使顏料產生不同程度的擴散與融
合。渲染的畫面，感覺濕潤、柔軟，具有溫和、恬靜與朦朧之美。

圖4-34　渲染法 ▶

(3)滴流法(Dripping)

　　利用流體由上往下滴流的物理現象彩繪畫面的方法。包括在傾斜
的平面上，將流下來的顏料線條加以固定；或以自由流體的方式，讓

顏料從空中滴流至畫面的構成。尤其後者，顏料由高處往下滴流或噴灑時，會產生不可預期的飛散效果。滴流的畫面感覺自由、流暢，而有粗糙、濕潤及反光之質地效果。

▲ 圖4-35　滴流法

(4)噴修法

原指使用金屬絲網與牙刷，把溶解的顏料刷下去時，顏料如霧狀般噴灑在畫面上的方法。而今日的噴修(air brush)，則以噴槍及空氣壓縮機為工具，噴灑的效果更為精緻。噴修法，因顏料轉化成細點狀，筆刷不必與紙面直接接觸，因此顏料的塗佈均勻、細緻，而且層次分明，最能表現平整、細緻、柔美的質感。

(5)拍打拓印法

不以一般筆刷為工具，而以其它器物代替，並使用彈沾、敲擊或拍打的方式，將顏料移置於紙上的方法。拍打的工具相當自由，包括硬筆、竹籤、棒子、鐵釘，以及海棉、皮球、橡皮筋等，都可拍打出不同的質感。另外，拓印法(Frottage)則是，利用拓印物表面的凹凸現象，而使造成拍打時不同程度的著墨效果，並顯出拓印物的材質現象。如刻石或樹皮、葉脈、織布、磚瓦、錢幣等，都可作為拓印的對

▲ 圖4-36　噴畫的質感（丁增擢作品）

▲ 圖4-37　實物拍打、壓抑的質感表現

象。拍打、拓印法的畫面，除了顯現粗獷、自然、溫潤的視覺效果之外，「實物」工具的媒介，與拓印物的材質感也躍然紙上。

(6)其他

如吹彩、墨紋、暈染、排斥法等所產生的畫面，其紋理與粗細的質感效果也很特殊。

◀ 圖4-38
拓印的質感
表現

圖4-39　暈染法 ▶
的質感表現

▼ 圖4-40　以蠟
排水法的質感
表現

▲ 圖4-41 版畫的質感表現（楊明迭作品）

2.材料添加法

不以傳統或單純的色料彩繪，而以替代性的材料作圖的方法。如在顏料中添加其它物質，或以各種實材代替顏料，均可創造不同的質感。

(1)替代顏料法

a.如在顏料中混合透明膠，一則可以稀釋顏料，同時亦可增加顏料的透明感。塗繪後可產生平滑、透明或反射的光澤。

b.在顏料中加入粉末，使成稠狀物，塗繪、乾燥後可以形成較粗糙的表面，無光澤。

c.以染色之砂、土、木屑等顆粒狀材料作畫，可以產生粗雜或鬆散的肌理，具有材料性的質感。

d.利用石膏凝固成形，製造半立體的浮雕效果，並產生細緻、潔白的材質特性。

▲ 圖4-42　在顏料中加樹脂，使增加透明感

▲ 圖4-43　水泥所做的浮雕

(2)實物拼貼(Collage)

　　a.紙材的拼貼：以淺薄的材料代替顏料造形，紙張是最簡便的材料之一。由於紙張的大小、形狀容易取捨，紙材厚度、質地與顏色（包括印刷圖案）極為多樣化，如報紙、雜誌紙、馬糞紙以及金箔等，都可以創造特殊的構成質感。

　　b.布貼：使用棉布、紗布、帆布或毛線等編織物為材料構成畫面，可以產生不同粗細的肌理。因布料的不同，也會有光滑、亮麗或

粗糙、鬆軟等多樣質感。

　　c.其他材料的拼貼：如紗網、木皮、金屬板，或砂石、米粒、綠豆，甚至電鍍、印刷電路等，也都可以作拼貼構成的材料。

◀圖4-44　以電線、電路板為材料所拼貼的構成

圖4-45　布貼的質感 ▶

▲ 圖4-46
　左：棉紙撕貼
　右：紙黏土拼畫

◀ 圖4-47
　粒狀物的拼貼質感

3.紙張變形法

(1)搓揉變形

將一般平整、乾淨的紙張加以搓、揉、擰、轉，可以產生特殊的視覺效果。經過搓、揉的紙張，其組織遭受破壞，甚至褶皺不堪、一塌糊塗，不僅改變形相，也增強對比。搓揉變形的紙張，若配合上色使用，因著色無法均勻，將產生更豐富的質感變化。

(2)刮、撕、刺破壞

將漂亮的紙張表面，以刀子、針頭或鈍器破壞，造成傷痕，可以產生特殊的視覺效果。如用刀具括、磨、刺，會使紙張表面鬆軟，失去平滑與緊密度；同理，不以刀子裁切，而以手工撕裂紙張，所產生的自然、曲折、生動的破壞痕跡，更具創作韻味。

(3)加壓浮雕法(Embossing)

將紙或金屬片等依形加壓，使成淺薄的高低變化。由於紙面產生凹凸，不僅具有觸覺上的立體感，也會增加陰影的明暗效果。凹凸法所產生的浮雕現象，雖然已具有三次元的意義和特徵，但因深度只有少許，仍然具有平面構成的性格。

(4)焦燒法

使用火燄、蠟燭燒烤，使紙張變質、變色或變形的方法。燒烤適度的紙張，水份蒸發，形成碳化，呈黃褐色，具有古老、陳舊的效果。又，以火燒化紙張的邊緣，因燒燃滲透的程度不一，形態也自然有趣。

(5)其他材料

除了紙張之外，平面構成也可以直接以帆布、金屬、木板等其他材料為之，材質感自然不同。

◀ 圖4-48
將圖畫紙揉
皺之後所畫
的素描

圖4-49　紙 ▶
面刮傷的質
感

圖4-50　將紙質刮去一層 ▶
之構成法

◀ 圖4-51
加壓浮雕的造型

圖4-52　以 ▶
火焦烤的紙
質有古拙感

註釋：

❶ 物體的基本性質本應包括物理、化學及生物三方面。但造形通常不以活體為材料，因此無生命的材料，主要性質為物理、化學兩方面。

❷ 見Kurt Rowland著，王梅珍譯：《形態的發展》，臺北，六合出版。頁15。

❸ 採自真鍋一男著：《造形的基本與實習》，東京，美術出版社。1988，新裝四版。頁62。

❹ 取自大智浩原著，王秀雄譯，大智浩原著：《美術設計的基礎》，臺北，大陸書店出版，1968。頁158。按：物肌，指肌理描出之意。（王秀雄譯註）

❺ 福井晃一編集：《設計小辭典》，東京，達美樂社出版。頁185。

❻ 採自朝倉直巳原著，呂清夫譯：《藝術・設計的平面構成》，臺北，梵谷出版，1985。頁278～280。

❼ 同❹。頁160～161。

❽ 採自造形藝術研究會：《造形手冊(一)》。東京，造形社，1969。頁27。

❾ 轉引自呂清夫著：《造形原理》（第三章），臺北，雄獅出版，1984。頁66。

參考書目

一、中文部分

1.大智浩原著，王秀雄譯：《美術設計的基礎》，臺北。大陸書店出版。1968。

2.高橋正人著，王秀雄譯：《構成》，臺北，大陸書店。民59年。

3.高山正喜久著，王秀雄譯：《立體構成之基礎》，臺北，大陸書店。民63年。

4.Johannes Itten著，王秀雄譯：《造形藝術的基礎》，臺北，大陸書店，1971。

5.馬場雄二著，王秀雄譯：《美術設計的點、線、面》，臺北，大陸書店。1989。

6.林書堯著：《視覺藝術》，臺北，維新書局出版。民64年。

7.呂清夫著：《造形原理》，臺北，雄獅圖書出版。1984年。

8.朝倉直巳著，呂清夫譯：《藝術‧設計的平面構成》，臺北，梵谷出版社。1985。

9.林品章著：《基礎設計教育》，臺北，藝術家出版社。民79年。

10.林品章編著：《商業設計》，臺北，藝術家出版社。1986年。

11.藤澤英昭著，林品章譯：《平面構成》，臺北，六合出版社。民80年。

12.林品章編著：《平面設計基礎》，臺北，星狐出版社。民79年。

13.朝倉直巳著，蘇守正譯：〈作為基礎造形的構成〉，《藝術家雜誌》121期，1985年6月。

14.佐口七朗著：《設計概論》，臺北，藝風堂出版。民79年。

15.Kandinsky原著，吳瑪琍譯：《點、線、面》，臺北，雄獅圖書出版。1985。

16.Kurt Rowland著，王梅珍譯：《形態的發展》，臺北，六合出版社。

17.王無邪著：《平面設計原理》，臺北，雄獅圖書出版。1974。

18.Vello Hubel原著，張建成譯：《基本設計概論》，臺北，六合出版社。民81年。

19.林瑞蕉著：《紙的設計》，臺北，巨鷹文化出版。民67年。

20.真鍋一男著，何昆泉編：《基本設計・平面構成》，臺北，藝術圖書公司。民63年。

21.葉國松、張輝明編著：《平面設計之基礎構成》，臺北，藝風堂出版。民74年。

22.青木正夫編著：《平面設計構成研究》，臺北，武陵出版社。民77年。

23.游象平、王錫賢編著：《基礎設計之研究》，臺北，文霖堂出版社。民70年。

24.游象平編譯：《繪畫・設計表現技法》，臺北，文士書局。民69年。

25.林書堯著：《色彩學概論》，臺北，作者出版。民67年。

26.鄭國裕、林盤聳編著：《色彩計劃》，臺北。藝風堂出版社。民國76年。

27.太田昭雄、河原英介著，王建柱等校訂：《色彩與配色》，臺北，北星圖書。民74年。

28.今井省吾著，沙興亞譯：《錯視圖形》，臺北，遠流出版社，民77年。

29.劉文潭著：《現代美學》，臺北，商務印書館。民73年，九版。

30.王秀雄著：《美術心理學 ── 創作・視覺與造形心理》，臺北，設計家出版社。1981，再版。

31.張春興、林清山著：《教育心理學》，臺北，文景書局。民72年。

32.趙雅博著：《中外藝術創作心理學》，臺北，中央文物供應社。民72年。

33.R.Atkinson等著，鄭伯勳等編譯：《心理學》，臺北，桂冠圖書出版。民74年。

34.安海姆著，李長俊譯：《藝術與視覺心理學》，臺北，雄獅圖書出版。民71年。

35.小林重順著：《造形構成心理》(藝風堂譯本)，臺北，藝風堂出版。1991。

36.楊清田著：《反轉錯視原理與圖形設計》，臺北，藝風堂出版。民81年。

37.楊清田著：《造形原理導論》，臺北。藝風堂出版。民85年。

38.《西洋美術辭典》，臺北，雄獅圖書出版。民71年。

二、外文部分

39.竹內敏雄編著：《美學事典》，東京，弘文堂。1980。

40.福井晃一編集：《デザイン小辭典》，東京，達美樂社出版。

41.造形藝術研究會：《造形ハンドブック-1》，東京，造形社。1969。

42.山口正城、塚田敢著：《デザインの基礎》，東京，光生館。1990。

43.真鍋一男著：《造形の基本と實習》，東京，美術出版社。1988，新裝四版。

44.B.H.Kleint原著，岩城見一等譯：《造形論・人類の視覺》。

45.美術出版社：《デザイン材料と表現（道具＋材料)》，東京。
1986，三版。

46.相良守次著：《圖解心理學》，東京，光文社。1960。

47.近江源太郎著：《造形心理學》，東京，福村出版。1990，七
版。

48.藤澤英昭著：《デザイン・映像の造形心理》，東京，鳳山
社。1978。

49.村山久美子著：《視覺藝術の心理學》，東京，誠信書房。
1988。